디자인, 경영을 만나다

디자인,
경영을 만나다

브리짓 보르자 드 모조타 · 슈타이너 발라드 앰란드 지음

염지선 옮김

잘나가는 기업을 만드는 디자인 경영 전략

유엑스리뷰

추천사

김지은
한양대학교 기술경영전문대학원 교수

2007년, 디자인 씽킹의 구글 검색량이 처음으로 디자인 경영을 앞서기 시작했고 그 차이는 지금도 계속해서 커지고 있다.

디자인 경영의 시작을 영국 디자인 위원회가 설립된 1940년부터로 본다면, 약 80년이라는 역사를 가지고 있다. 하지만 이 기간 동안 축적된 디자인 전문가와 관련 협회 및 학계의 지식, 프로세스, 방법론은 어느새 잊히고 단시일에 디자인 씽킹이 경영과 혁신 분야의 만능 키워드로 대두되었다. 특히, 전통적 디자인의 심미성이나 기능을 뛰어넘는 혁신 가치를 강조하며 뿌리 깊은 디자인에 대한 확증 편향^{Confirmation} ^{Bias}(원래 가지고 있는 생각이나 신념을 확인하려는 경향성)에서 벗어나게 해 주었다.

2016년 발표된 존 마에다의 〈디자인인테크^{DesignInTech}〉 보고서에는 최근 디자인 분야에서 혁신 성장을 보여 준 기업을 뽑는 설문이 실려 있었다. 이를 자세히 살펴보면 구글과 마이크로소프트가 각각 1위와 2위를 차지하고 있으며, 애플은 더 이상 독보적 디자인 기업으로 인식되지 않는다. 글로벌 컨설팅 기업 맥킨지는 200명의 최고 디자인 책임자^{CDO, Chief Design Officer} 인터뷰를 기반으로 디자인에 대한 진화된 직무 요구, 업무 범위, 필요 역량 및 소양을 제시하기도 하였다.

세계적인 디자인 경영학자이자 경영 컨설턴트인 두 명의 저자는 책의 서두에서 디자인 씽킹이 디자인 업계에서 시작되었다기보다는 경영 전문 대학원과 컨설팅 그룹 등에서 새롭게 발견되었다고 자조적인 고백을 한다. 그리고 디자인과 디자인 경영 전반에 대한 불편한 질문들을 던진다. 화제 속의 디자인 씽킹은 여전히 디자인 업계와는 먼 이야기인가? 디자이너는 비즈니스를 위해 얼마나 노력하는가? 디자인 효과를 측정할 수 없다는 생각이 디자인 경영을 가로막는 것일까?

이 책의 저자 브리짓 보르자 드 모조타 교수와의 인연은 2009년 프랑스 국립고등 기술공예학교^{Arts et Metiers ParisTech} 박사 과정 때부터 시작되었다. 그리고 그로부터 정확히 10년 뒤, 2019년 한양대학교 기술경영전문대학원에서 모조타 교수와 함께

"Be the change you want to see through Strategic Design and Design Management"란 주제로 3일간의 디자인 경영 워크숍을 진행하였다. 국내 디자인 관련 협회 및 학계, 그리고 기업의 디자인 센터와 R&D 부서의 20여 명의 전문가들이 참여한 가운데, 우리는 비즈니스 언어와 사고로 비춰 본 디자인 경영의 도전 과제와 역할에 대해 심도 있는 논의를 나누었다. 이 책은 당시 도출된 질문과 고민들이 다수 담겨 있어, 국내 독자들도 어렵지 않게 디자인과 디자인 경영, 디자인 씽킹의 이해와 전략적인 비즈니스 활용 방법을 알 수 있다.

저자는 디자인 씽킹이 리더십과 디자인의 영역이라면, 디자인 경영은 경영자와 디자이너의 영역이라 정의한다. 이 책을 통하여 경영자들은 디자인 씽킹에서 나아가 디자인 경영을 통한 혁신, 인적 자산 관리, 경쟁 우위 확보, 고객 경험 향상과 같은 기업이 당면한 문제들을 해결할 발판을 마련할 수 있다. 또한, 디자이너들은 비즈니스의 목표와 작동 수단을 이해하고 변화하는 비즈니스 환경에 필요한 디자인 역할과 역량에 관해 고찰할 수 있을 것으로 기대한다.

서문

필립 바틴^{Philip Battin}
구글 시드스튜디오^{Google Seed Studio} 총책임

2008년, 내가 덴마크 왕립 미술 아카데미^{Royal Danish Academy of Fine Arts}에 입학했을 때만
해도 가장 관심을 가졌던 분야는 '웹 디자인'과 '멀티미디어 디자인'이었다. 10년이
조금 더 지난 지금, 디자인에서 이 두 분야는 이미 사라져 버렸고 그 대신 UX
디자인이라는 훨씬 풍부하고 세련된 분야로 진화했다. 오늘날 디자이너는 인터랙션
디자이너^{interaction designer}(디지털 기술로 사람과 작품이 서로 소통할 수 있도록 하는 디자이너),
비주얼 디자이너, 시스템 디자이너, UX 전략가 등의 이름으로 활동하고 있다.

그뿐만 아니라 내가 디자인에 발을 들이기 훨씬 이전 시대부터 인공물이나
건축물 디자인은 단순히 직업적 능력이라고 보기 힘들 정도의 수준으로 발전해
왔다. 디자인은 이제 물리적 형태를 가진 공예품만을 의미하지 않는다. 어떤 일의
과정 혹은 사고방식이 될 수 있으며, 가설을 정립하거나 비판하는 것 모두 디자인의
영역이다. 디자인은 이러한 발전을 통해 기술에 국한되지 않고 문제 해결을 위한
일반적 접근 방식으로 재정립되기 시작했다. 이는 디자인 실무자뿐만 아니라, 복잡한
현대를 살아가는 모든 사람에게 가치 있는 일이다.

그리고 이는 디자인 가치의 민중화를 이루었다. 그러나 이어 무엇이 디자이너를
특별하게 하는가에 관한 담론도 함께 불러일으켰으며, 이로 인해 디자이너의 정의와
역할에 혼란이 야기되었다. 모든 것이 디자인이라면 디자이너란 어떤 존재인가?
이는 나 또한 한 명의 디자이너로서 굉장히 많이 듣는 질문이고, 종종 스스로에게도
던지는 물음이다.

새로운 디자인 접근 방식이라고 해서 기존의 것과 동떨어져 있는 것은 아니다.
이 책은 디자인의 최신 트렌드에 집중하기보다, 기존의 디자인 개념을 수용하면서
동시에 이를 비즈니스, 전략, 경영 등 비슷하면서도 상호 보완적인 개념과 연결
짓는다. 디자인의 영향력이 확대되면서 다른 분야와 함께 맥락을 연결할 필요성이
높아지고 있기 때문이다. 이는 디자인의 핵심 개념이 고립되어 홀로 존재할 수 없음

을 시사한다. 또한 디자인적 사고방식을 지녔다면 누구나 자신의 활동과 생각을 다른 분야와 연결하여 고립되지 않고 혁신과 협력을 실현할 수 있다는 것을 의미한다. 이 책은 한때 차별화 요소였으며 오늘날에는 많은 기업의 통합적 요소이자 성공의 원천이 되는 변혁의 주체로 진화해 온 디자인에 관해 포괄적으로 설명한다.

이 책의 저자 슈타이너 발라드 앰란드를 처음 알게 된 것은 2010년, 그가 덴마크 디자이너 협회Association of Danish Designers CEO로 있을 때였다. 덴마크 디자인 스쿨Danish School of Design이 덴마크 왕립 미술 아카데미와 합병되며 종합 대학으로 바뀔 무렵이었는데, 디자인이라는 직업의 미래, 그 중 특히 디자인 교육에 관해 많은 대화를 나누었다. 이 책의 저자들은 그동안 컨설팅 분야와 학계, 디자인 업계에서 쌓은 경험을 기반으로 현재 우리에게 필요한 디자인과 최신 경향을 소개한다.

이 책은 세계가 직면한 여러 가지 새로운 도전 과제와 관련해 디자인의 과거와 현재, 미래에 관해 설명한다. 또한 디자인 전문가에게는 이미 알고 있던 것을 새롭게 상기시키고, 비전문가에게는 디자인에 관한 궁금증을 풀어 줄 훌륭한 입문서가 될 것이다.

들어가며

디자인은 비즈니스다

이 책은 새로운 제품, 서비스, 시스템을 도입할 때나 기존의 것을 더 나은 것으로 바꿀 때 디자인을 비즈니스에 어떻게 적용해야 하는지를 다룬다. 최근 몇 년간 디자인 씽킹Design Thinking(디자인을 통해 문제를 풀어나가는 사고방식으로, 사용자 공감이나 창의적, 혁신적 사고 등을 통합하는 개념)에 관한 연구와 논의가 활발하게 진행되었지만, 디자인 경영은 그늘에 가려져 있었다. 전문적으로 통합, 관리된 디자인을 수반하지 않는 디자인 씽킹은 공허하고 무의미해질 수밖에 없다. 우수한 디자인을 위해서는 지식과 더불어 개발과 변화의 과정에 소요되는 자원과 창의력에 관한 철저한 관리가 필요하다.

디자인 씽킹은 기술로서의 디자인과 방법론적 선택, 올바른 사고방식, 함께 목표를 이루고자 하는 문화의 집합체이다. 프로젝트 자체뿐만 아니라, 그 프로젝트를 진행하는 사람에게도 원동력을 부여하고 상황에 따라 유연하게 적용된다. 또한 최고 경영진의 지지와 인정을 이끌고 전략을 이해시키며, 이해관계자를 참여시켜 조직 전반에 디자인 우수성design excellence을 가져온다.

그런가 하면 디자인 경영은 디자인에 관한 투자를 지적 자본으로 활용하는 데 있어 철저하고 전략적인 메커니즘이라고 볼 수 있다. 디자인은 아이디어와 방향성에 형태를 부여하는 기술이자 방법이며 창조적 역량이다. '디자인 씽킹'이 영감을 불어넣는다면 '디자인 경영'은 그것을 실현 가능하게 만들며, '디자인'은 그것에 형태를 부여한다. 이 세 가지가 하나의 팀워크를 이룰 때에만 디자인 우수성이라는 결과를 만들어 낼 수 있다. 이 책을 통해 조직에 혁신을 불어넣고 여러 역량 사이에서 디자인에 관한 담론을 이끌어낼 수 있을 것이다. 그에 더해 마음과 형태 그리고 이미지와 정체성을 연결하는 요인으로서의 디자인을 발견하기를 바란다.

세계적 위기 속 디자인 경영의 역할

2020년 초, 모든 사람의 미래를 완전히 뒤바꾼 전 지구적 위기인 코로나 사태가 발생했다. 이 위기를 활용해 이익을 취한다는 오해를 받을까 염려되지만, 조심스럽게 그 시기의 6개월에 관해 이야기해 볼까 한다. 그 상황 속에서 그나마 희망적이었던 것은 전 세계의 수천 개 기업이 위기를 맞이했을 때, 얼마나 민첩하고 유연하게 반응하는지 관찰할 수 있었다는 점이다. 코로나 사태로 인해 일상적 기업 활동이 무너지고 외부의 제한이 극에 달하여 급작스러운 혁신이 필요했던 때에, 디자인은 다음의 세 가지 측면에서 활약하였다.

생산에 미치는 영향 전통적 제조업뿐 아니라 하이테크 산업에서도(다국적 기업과 중소기업은 물론이고 디자인이나 공학, 비즈니스, 예술 분야의 전문가들까지) 정체가 아직 확실치 않은 이 세계적 난관에 맞서 해결책을 찾기 위해 노력했다. 전 세계적으로 의료 보호구나 호흡기 등이 부족해져 많은 이들의 생명을 위협하자, 기업들은 이를 필요로 하는 글로벌 시장에 서비스를 제공하기 위해 새로운 생산 방식(심지어 신소재까지 찾아내면서)과 생산 라인을 개발했다. 이는 전통적 개념의 시장이 무너지고 공급망이 사라지는 상황으로부터 살아남으려는 고군분투이다. 이렇듯 전에 없던 적응력과 민첩성을 목격하며 디자인 씽킹과 디자인의 숨은 잠재력에 관해 다시 한번 생각해볼 수 있었다.

조직과 기관에 미치는 영향 이러한 상황에서 발휘된 시민의 참여와 창의력은 놀라웠다. 민중은 또 다른 방식으로 움직이며 서비스를 개발하고, 유통망을 구축하기 시작했다. 운 좋게 실직하지 않은 사람들을 위한 새로운 업무 수행 방식이 생겨났고, 시험과 오류의 경험을 통해 그것을 빠르게 구축해 나갔다. 그렇게 구축한 방식은 불과 하룻밤 사이에 예외가 아닌 규칙으로 자리 잡아 갔다. 일반인들의 디지털 역량이 2020년 봄만큼 빠르고 효과적으로 상승한 적은 없을 것이다.

시스템 구조에 미치는 영향　앞선 두 가지 영향처럼 눈에 띄지는 않지만, 위기를 직면했을 때 여러 담론이 생겨난다는 것은 더욱 중요하고 지속적으로 여겨져야 할 현상이다. 사람들은 시간이 지나며 자본주의 시스템을 재구축해야 하는 게 아닌지 의문을 품기 시작했다. 우리 사회를 받치고 있는 가치와 구조가 이 정도 규모의 커다란 위기를 견디는 데 충분한가에 대해 질문하기 시작한 것이다. 또한 새로운 리더십에 관한 의문도 더해졌다. 세계화로 인해 모든 국가가 국경을 초월하여 상호 의존적 관계를 맺고 있는 현재에 맞는, 보다 구조적이고 협력적인 리더십에 관한 이야기가 이어졌다. 위기의 여파로 새로운 비전, 이야기, 정체성이 탄생한 것이다.

이는 파괴와 절망이 오히려 숨겨진 창의력과 재능을 드러나게 하는 촉매제이며, 수평적 사고(통찰력이나 창의성을 발휘해 새로운 해결책을 찾는 사고 방법) 역시 선택이 아닌 필수라는 것을 시사한다.

> 디자인 프로세스^{design process}를 활용하면 수평적 사고를 발전시킬 수 있다. 그리고 수평적 사고는 지금까지 해 오던 것과는 다른 방식, 새로운 시선, 진부한 개념으로부터의 탈출, 기존 전제를 향한 도전을 강조한다.[1]

디자인이 이렇게 다양한 주제와 분야를 한번에 포용한 적은 없었다. 당연하게 여겨지던 전제를 향한 도전이 어느 때보다 중요하고 필요한 시기이다.

유형과 무형을 연결하는 디자인

디자인과 비즈니스를 연결하는 것은 고정관념을 깨고 견고히 쌓인 벽을 허물어 내는 작업이며, 그만큼 많은 용기가 필요하다. 디자인과 비즈니스의 사이를 단순히 연결한다고 해서 될 일이 아니다. 학계와 디자인 업계 현장 사이의 벽을 허무는 것이 필요하고, 여러 분야로 나뉜 경영과 디자인의 내부에도 그 사이마다 연결해야 하는 벽이 존재한다. 디자인 경영 연구 자체에도 수없이 많고 높은 장벽이 있다. 또 디자인의 가치를 인정하는 사람이 있는가 하면 그렇지 않은 사람도 있다.

이 책의 두 저자인 우리는 바로 이러한 간극을 좁히기 위해 함께 디자인한 프로

젝트를 글로 펴냈다. 학자인 저자와 비즈니스 컨설턴트인 저자가 만나 서로의 배경을 활용해 비즈니스로서의 디자인을 이론적 지식과 경험적 접근으로 구축한 것이다. 우리는 때때로 유럽이나 다른 나라에서 열리는 디자인 회의에서 만나기도 했고 개인적으로 해 오던 국제적 활동에 더해 국가를 대표하거나, 각자의 아이디어를 발표하는 자리에 전문 패널로 초대받기도 했다. 물론 서로의 배경이 다른 만큼 각자 다른 접근법과 사고방식을 갖고 있었을 것이다. 그러나 우리는 비즈니스와 실무, 교육, 연구 영역에서 전문가로 활동하면서도, 동시에 서로의 영역이나 디자인의 접근 방식을 '수평적'으로 탐색했다. 공통적으로 'T자형(넓은 영역의 지식 기반을 갖추고 특정 영역에서 깊이 있는 전문성을 갖춘 인재)[2]' 업무 스타일을 갖고 있었던 것이다. 결과적으로 우리는 디자인과 비즈니스 사이에 존재하는 공동의 영역을 이해하고자 노력했으며, 여기서 경험한 차이와 불신으로부터 이 책을 시작할 수 있었다.

디자인과 경영 두 분야 모두에서 디자인 경영에 관한 연구가 발표되거나 학회가 개최되는 경우는 드물다. 우리 중 한 명이 공동 영역의 디자인 경영 연구를 독립적으로 개발하고자 시도를 한 적이 있지만, 실패에 그쳤다. 이러한 현상의 근본적 원인은 학술 연구의 구조적 조직에 있다. 디자인 경영이 디자인과 경영 양쪽 분야의 흥미를 모두 끌고 있기는 하지만, 양쪽 분야 모두 각자의 고유한 시선으로 디자인 경영을 바라보기 때문이다.

학자와 연구자는 보통 동종 업계에 종사하거나 비슷한 관심사와 목표를 공유하고 같은 지역에 거주하는 등 비슷한 사람들끼리 대화하고 일하는 경우가 많다. 디자인의 벽을 공고히 하는 것 또한 디자인 연구자이다. 서비스 디자인, 패션 디자인, 산업 디자인, 그래픽 디자인, UX 디자인이나 경험 디자인 모두 마찬가지다. 이것이 디자인과 바깥세상이 단절되는 이유 중 하나이다. 디자인이 프로젝트 자체라면, 디자인 경영은 해당 프로세스와 팀, 성과를 관리해 프로젝트를 개선하는 역할을 한다.

경제, 경영 분야의 학자들 역시 조직의 벽을 허물기보다는 오히려 더욱 단단하게 쌓아간다. 이들은 재무, 전략, HR[Human Resources], 연구 개발[R&D, Research and Development], 마케팅, 공급망, 커뮤니케이션 등 비즈니스 성과에 관련된 분야의 전문가이지만, 학계에 발을 들이기 위해 마찬가지로 방호벽이 있는 학회지에 논문을 발표한다.

이 같은 구조로 인해 분야 간 벽을 넘지 못하며, 산업 간의 교류가 어려워졌다. 학술 연구의 구조적 문제점 때문에 디자인 분야에서도 혁신, 조직의 독창성, 브랜딩, 소비자 행동 등 기존의 비즈니스 개념이나 이미 개척된 전문 영역에 들어맞아야 살아남는다. 그마저도 기존의 벽을 넘지 못하고 비즈니스 영역에 맞는 내용만 선택된다. 이러한 수직적 구조와 학계의 엄격한 제도적 제약 때문에 비즈니스 분야는 세계적 흐름을 놓치며, 디자인적 방법론의 잠재력을 활용할 기회를 잃어버렸다. 이 책에서는 모든 분야에 걸쳐 있는 높은 벽을 넘어 전체를 아우르는 큰 그림으로서의 디자인과 디자인 경영, 그리고 디자인 씽킹에 관해 논하고자 한다.

이러한 간극의 상황이 최근 들어 조금 나아진 것은 사실이다. 비즈니스 저널에서 디자인 경영을 주제로 다루기도 했고, 2020년에는 《제품 혁신 경영 저널^{Journal of Product Innovation Management}》판이 따로 발행되기도 했다. 디자인학과의 경우 보통 전문 디자이너를 교수로 채용했던 데 반해 요즘은 다른 분야의 박사 과정 연구자나 학자를 초빙하는 경우도 많아졌다. 비즈니스 및 디자인 교육계에서 연구와 교육의 선순환이 시작된다는 희망이 생긴 것이다.

하지만 경영 대학에서 디자인의 역할은 여전히 선별적이고 단편적이며 두 분야의 교육 시스템 사이에 존재하는 문화적 차이를 완화하는 데 아무런 도움이 되지 않고 있다. 기업가 정신이라든가 혁신, 마케팅 등의 일부 과정에서 디자인이 언급되기는 하지만, 주요 경영 과목인 성과, 재무, 운영, 지식 경영 등에서는 거의 찾아 볼 수 없는 주제다.

마지막으로 '확신'의 벽에 관해 말하고자 한다. 디자인 경영은 디자인 가치에 확신을 가진 기업 안에서 빠르게 성장한다. 그 안에서 서로를 벤치마킹하고 국가적 디자인 진흥 기관이나 디자인 경영 협회 같은 네트워크를 구축한다. 또한 학회나 시상식 등을 통해 서로 축하와 격려를 주고받으며 자신들의 벽을 공고히 해 나간다. 이로 인해 일부 기업이 반복적으로 언급되고 회자되며 디자인에 관한 비즈니스 세계의 관심을 한정적이게 했을 가능성이 있다.

디자인이 곧 비즈니스 성과다

디자인은 사회의 다양한 상호 작용에 형태를 부여한다. 앞서 말한 여러 종류의 '벽' 이야기를 통해 디자인이 다양한 전략적 담론을 주도하는 경제적, 경영적, 정치적, 재무적 활동이라는 것을 비즈니스 세계에서 이해했으면 한다.

디자이너는 디자이너로서 무언가를 그려낼 때마다 그것을 고객이 어떻게 받아들이고 활용할지에 관한 방향을 제시한다. 이제는 디자인이 기업의 성과와 전략에 미치는 영향만큼 국가의 평판, 창조 산업, 지적 자산, 혁신, 수출, 영토 재활성화 등을 통해 여러 면에서 국가 경제에 이바지하고 있음을 널리 인정받고 있다. 또한 혁신과 연구 활동에 관한 수용력이 얼마나 되는지를 통해 한 나라의 경제적 경쟁력을 가늠해 볼 수도 있다. 이제 디자인과 디자인 경영, 디자인 씽킹을 미래의 수요와 연계해 받아들여야 한다. 물질적, 비물질적으로 만족스러운 현재 우리의 삶을 사는 것에서 나아가 다음 세대가 필요로 할 것을 찾아내야 한다. 디자인은 이제 단순히 제조 업계만의 활동이 아니다. 그렇다고 단지 경쟁 우위나 차별화를 만드는 요소에 국한되지도 않을 뿐더러, 경영진의 화두이기만 한 것도 아니다(이런 적이 있었는지는 모르겠지만).

이 책이 조직 내 여러 역량 사이에서 디자인에 관한 담론을 이끌고 디자인이 마음과 형태, 그리고 이미지와 정체성을 연결하는 주체로서 혁신의 자극이 되기를 희망한다. 또한 디자인 분야 내 비즈니스 케이스뿐만 아니라 비즈니스 리더로서 겪는 여러 가지 모험, 변화, 도전에서 디자인을 활용하는 데 도움이 되길 바란다.

키워드

디자인, 디자인 경영, 디자인 리더십, 디자인 씽킹, 비즈니스적 사고, 조직 설계
design, design management, design leadership, design thinking, business thinking, organizational design

CONTENTS

1
디자인 경영의 탄생

디자인은 기술이자 사고방식, 방법론이며 이것의 잠재력은 비즈니스 내의 학문과 씽킹을 연결하는 것에 있다. 이와 관련한 핵심적인 키워드는 혁신과 회복 탄력성, 변화, 경험, 전략적 방향성, 경영 등이 있다.

디자인 경영이란 무엇인가

세상에는 시간이 지남에 따라 서서히 눈에 띄지 않게 변하는 것이 있는가 하면, 큰 파장과 불확실성, 의혹을 동반하고 갑작스럽게 변화하는 것도 있다. 디자인은 두 가지 모두에 해당한다고 볼 수 있다. 디자인의 역할 또한 경제와 사회 전반에 걸쳐 있는 지속적 변화에 응답하며 천천히 변화해 왔다. 한 예로 금융 위기가 필연적으로 공공 부문에서의 긴축 정책을 불러왔던 것처럼, 서비스 산업의 부흥은 자연스럽게 서비스 디자인 개념을 탄생시켰다. 디지털 경제는 UX 디자인과 인터랙션 디자인을 만들어냈으며, 여러 분야 간의 복잡한 관계를 위한 새로운 메커니즘에 관한 탐구는 디자인 씽킹의 길을 열었다.

　한편 현재의 디자인 흐름과는 다소 동떨어진 부분이 있긴 하지만 비즈니스 미디어와 여러 정치적 문제들이 디자인을 주목하면서 디자인 관련 학문이 탄생했다. 새로운 근거들이 대두되며 기존의 담론에 도전하기도 했다. 이에 더해 디자인 프로세스의 결과에 관한 새로운 사례 연구(특정 개인, 집단에 초점을 두고 자료를 수집하여 종합적으로 해결하는 연구 방법)가 발표되었다. 디자인을 도약과 하락의 개념으로 지각하고 논의하고자 하는 진보적인 경향도 생겼다.

　여전히 일부 디자인은 장식 미술에 기반을 두며 세상을 탐구하고 그것을 유형의 것으로 만들기 위해 자유로운 창의성을 발휘하고자 한다. 이러한 성향은 주로 잡지사 에디터에 의해 사치품과 패션, 실내 장식 분야에서 특히 강조된다. 그런가 하면 비즈니스 세계의 주류로서 여러 분야의 보고를 받는 디자인도 있다. 이러한 시대의 흐름에 관한 학자들의 비판적 시각 역시 존재한다. 이렇듯 디자인은 세상의 흐름을 따라가면서도, 의미와 가치에 관한 주류의 시각에 색다른 개념을 제시하며 그 흐름에 반하기도 한다.

　흔히 '고약한 문제wicked problem'라고 표현하는 사회의 여러 난제가 변화하면서, 디자인의 영역 또한 달라졌다. 그러나 디자인은 여전히 누군가의 창의적인 생각에서 나온 물건이나 환경을 구체화한 형상 정도로만 여겨지는 경우가 많다. 디자인의 역할을 구체화하는 데 선구적인 역할을 했던 빅터 파파넥Victor Papanek(캔자스 대학교 건축도시 디자인학부 교수)은 이미 30년 전에 《인간을 위한 디자인Design for the Real World》에서 다음과 같이 말했다.

디자인은 인간에게 진정으로 필요한 것이 무엇인지에 답하는 매우 혁신적이고 창의적이며 여러 분야를 넘나드는 도구여야 한다. … 한편, 디자인의 궁극적 역할은 인간의 환경과 도구, 그리고 나아가 인간 자신을 변화시키는 것이다.[3]

비즈니스에서 디자인의 역할을 이해한 선구적인 기업이나 정치인들은 예전부터 존재했다. 당시 독일의 공작이었던 바이마르Duke of Weimar는 독일에서 이미 1902년에 건축가 앙리 반 데 벨데Henry van de Velde를 고용해 지역 기술자들과 산업에 디자인을 접목하게 했다. 19세기 후반 영국에서 일어난 미술 공예 운동arts and craft movement(산업 혁명으로 인한 기계 만능주의에 반대하여 수공예 생산 방식으로 가치 있는 예술을 생산하고자 했던 움직임)을 이끌었던 윌리엄 모리스William Morris나 웨지우드Wedgwood 같은 회사의 경영자들도 있다. 그리고 그 이후에 등장한 독일 전자기기 회사 아에게AEG의 페터 베렌스Peter Behrens 같은 선구자들도 그 예이다. 디자인은 20세기 중후반, 수십 년에 걸쳐 다른 의미와 용도를 확보해 나갔고, 현재는 훨씬 빠르게 변화하고 있다. 위 예시들은 디자인 전략의 초기 개념이라고 할 수 있다.

핀란드 알토 대학교 미술대학의 학장 안나 발토넨Anna Valtonen[4]은 디자인의 이러한 발달 과정을 매우 구조적이고 접근성 좋게 풀어냈다. 하지만 조사 대상이 핀란드 소재의 기업 디자인으로 한정된다는 한계가 있다. 그러나 이러한 고찰을 통해 산업화 세계 속 디자인의 일반적 개념을 살펴볼 수 있었다.

독일 바이마르에 있던 조형 학교 바우하우스Bauhaus를 보면 알 수 있듯 디자인은 1950년대 훨씬 이전부터 존재했다. 그러나 디자이너가 전문 직업으로서의 정체성을 갖게 된 것은 1940년대 말이며, 1950년대에 와서야 공고해졌다. 그 시기의 디자인은 장식을 위한 예술이나 공예, 산업적 전통을 한 단계 더 앞으로 나아가게 하는 것에 중점을 두고 있었다. 주로 가구나 그 밖의 가정용품 디자인에 새로운 미적 트렌드와 언어, 혁신적인 재료, 장르를 넘나드는 새로운 방식, 또는 국가 정체성 같은 것들을 더함으로써 실현되었다. 1960년대에 들어와서 디자인은 목공이나 금속 공예, 그리고 현재는 디자인 아이콘으로 남은 여러 창의적인 연구들에 그치지 않았다. 타자기나 전화기, 측정 장치와 펌프 같은 산업 제품들, 그리고 나아가 시각적 정체성, 마케팅과 패키징에 이르기까지 다른 산업의 개발 환경으로서 그 개념이 넓어졌다.

디자인과 디자인 경영의 3단계

디자인과 디자인 경영 1단계: 1975~1993

1970년대에는 디자인학^{design study}이라 불리는 디자인 연구가 태동했다. 이런 연구를
통해 사용자가 디자인된 물건을 직접 사용한 후 직관적으로 가치를 인식하는 기존의
방법뿐 아니라, 산업적 가치를 창출하는 데 디자인이 미치는 영향을 분석하게
되었다. 디자인 연구가 탄력을 받게 된 것과 나란히 여러 나라의 정부에서 다양한
형태의 디자인 프로모션을 진행하고, 디자인 관련 정책이나 새로운 계획을 발표했다.
그렇게 염서 디자인의 경제적 영향력은 점차 기록되고 문서화되기 시작했다.
DMI^{Design Management Institute}(1975년 미국 보스턴 매사추세츠 미술대학에 설립된 비영리 디자인
경영 연구 및 교육 기관)의 설립으로 선두를 달리던 미국과 더불어 유럽에서도 비슷한
움직임이 일어났다. 이러한 분위기 속에서 디자인 경영은 점차 디자인 컨설팅 회사와
클라이언트의 관계에 있어 중요한 열쇠이자[5], 디자인을 성장과 경쟁력의 중요 요소로
여기는 논의의 발판이 되었다.

 1980년에 들어서는 특히 대기업들이 디자인 경영에 관심을 두었다. 1984년 한
기사에 실린 미국의 경영학자 필립 코틀러^{Philip Kotler}의 말을 통해서도 이를 확인할 수
있다. 그는 "각 기업은 마케팅 기획 과정에 어떻게 디자인을 결합할 것인지 결정해야
한다[6]"라고 주장했다. 성장하는 기업은 브랜드 관리를 통해 경쟁 우위를 확보한다.
이는 디자인 경영이 추구하는 브랜드의 지향성과도 일맥상통한다.

디자인과 디자인 경영 2단계: 1993~2005

해당 시기는 디자인 경영에 관한 학술적 연구가 시작된 시점이다. 이 기간에는 DMI의
주도로 전세계에 디자인 경영에 관한 여러 학위 프로그램이 개설되기도 했다. 디자인
과 디자인 경영에 관한 학문적 관심과 함께 대두된 새롭고 포괄적인 디자인의 역할은
디자인의 인식뿐 아니라 조직 내에서 디자인이 차지하는 지위까지 변화시켰다.

이러한 디자인의 지위 상승은 1990년대 내내 이어져, 브랜드를 이끄는 차별적 요소로서 디자인계의 흐름을 주도하게 되었다. 21세기 초반에 들어서면서부터는 점진적으로 조직의 정책을 결정하는 데까지 영향력을 행사하게 되었다. 혁신에 주목하는 디자인의 특성이 경쟁적인 세계 시장에서 어떻게 경쟁력과 회복 탄력성 resilience(위기나 피해를 극복하고 시스템 기능을 회복하는 탄력적 능력)을 키울 수 있을지에 관한 담론으로 이어졌기 때문이다.

덴마크 디자인 센터Danish Design Centre는 2003년 자체 조사를 통해 디자인의 경제적 효과를 입증했다. 그리고 2008년에는 천 개가 넘는 회사를 상대로 디자인과 성과 간의 상관관계를 측정하는 조사를 시행해 그 점을 다시 한번 증명했다.[7] 한편 덴마크 디자인 센터는 '디자인 사다리Design Ladder(디자인 활용의 단계를 사다리형으로 분류한 것)' 모델을 발표해 디자인 경영의 학습 곡선(시간에 따른 학습 성취도 변화를 도식화한 것)에 관한 개념을 소개하기도 했다.[8] 이 모델은 기업이 디자인을 스타일, 방법, 전략, 문화 중 어떤 개념으로 인식하고 있는지에 관한 통계 자료를 바탕으로 디자인되었다(그림 1).

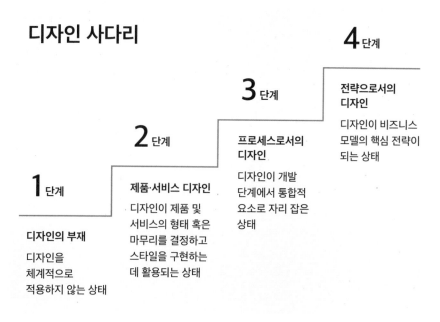

[그림 1] 디자인 사다리: 디자인 활용의 4단계

최초로 유럽의 디자인 중소기업 CEO들을 직접 참여시켜 진행한 이 조사는 디자인의 가치에 관한 사업 현장에서의 의견과 기존 연구로부터 취득한 20가지 변수를 종합했다. 이는 하버드 경영 대학원 교수 마이클 포터[Michael Porter]의 '가치 사슬[value chain](기업이 제품과 서비스를 생산해 부가 가치를 창출하는 일련의 과정)'[9] 이론을 바탕으로 진행되었다. 그 결과 놀랍게도 디자인 경영이나 가치에 관한 비전은 전혀 찾아 볼 수 없었다. 응답은 세 그룹으로 나뉘었다.

이 책의 공동 저자인 모조타[Mozota]는 2002년과 2006년에 유럽에서 발표한 연구에서 디자이넌스[Designence] 모델을 제안하며 디자인 가치의 전략적 관점을 제시했다(그림 2). 이 모델은 '디자인의 네 가지 힘[The Four Powers of Design]'[10]이라는 BSC[Balanced Scorecard](균형 성과표)와 함께 디자이너와 디자인 경영자에게 유용한 운영 도구가 되었다.

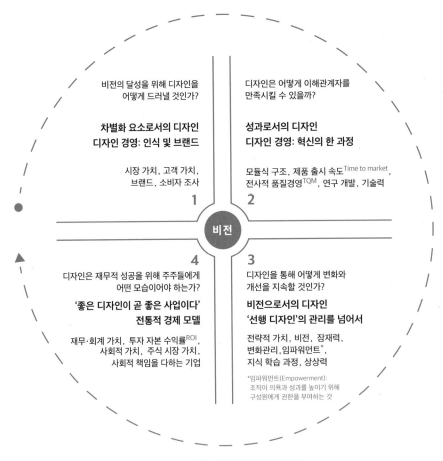

[그림 2] 디자이넌스 모델: '디자인의 4가지 힘-디자인 경영의 가치 모델'

디자인, 경영을 만나다

디자인과 디자인 경영 3단계: 2005년~현재

경영학자인 헤르텐슈타인[Hertenstein]과 플랫[Platt], 베리저[Veryzer]의 디자인 경영에 관한 2005년 논문[11]은 디자인 가치의 인식을 바꾼 결정적 전환점이 되었다. 이 논문에서 처음으로 브랜드 자산으로서만이 아닌, 사용자 중심의 혁신 주체로서 디자인의 역할을 과학적으로 입증했다. 유럽과 미국에서는 여러 디자인 경영 어워즈를 개최하기 시작했다. 이를 통해 실제 현장의 치열한 경쟁 속에서 디자인 경영이 어떻게 성과를 만드는지 보여 주었다. 그러면서 디자인 중심의 혁신이 문제를 해결하고 개선하는 방법을 강조했다. 이로 인해 기업 문화에 디자인이 미치는 전략적 영향력을 긍정적으로 보는 평가가 점차 늘어났다.

현대의 조직과 기관들을 보다 인간적인 방향으로 재창조하고자 하는 사회적 요구에 따라 디자이너에게 주어지는 권한과 주도권 확대가 중요해졌다. 이 중요성이 디자인 경영의 담론을 이끈다. 기존 산업 구조에서뿐만 아니라 벤처 기업이나 디지털 스타트업에서도 같은 현상이 발견된다(그림 3).

디자인 경영 1단계:
1975~1992
보조 도구로서의
디자인

디자인 경영 2단계:
1993~2005
기업의 새로운
기능으로서의 디자인

디자인 경영 3단계:
2005~현재
통합적 경영
수단으로서의 디자인

[그림 3] 디자인 경영 연구 40년: 문헌 연구와 미래에 나아갈 길

출처: Brigitte Borja de Mozota. 2018. "Quarante ans de recherche en design management: une revue de littéerature et des pistes pour l'avenir," Sciences du Design 1, no. 7, pp. 28-45.

최근 한 디자인 경영 접근 방식에 관한 연구에 따르면, 이해-적용-관리의 전문적 디자인 단계를 거친 회사의 투자 수익률이 그렇지 않은 조직보다 훨씬 높게 발생했다는 보고가 있다.

"효과적이고 효율적으로 디자인을 관리하는 기업이 그렇지 않은 조직보다 제품 혁신 성과가 뛰어나다."[12]

이 같은 사실은 2014년 발표된 <디자인의 가치The Value of Design>[13] 보고서에 실린 톰 인Tom Inn의 기고문과 다른 연구에서도 찾아 볼 수 있다.

포레스터Forrester(미국의 시장 조사 회사)가 IBMInternational Business Machines Corporation을 대상으로 한 최근 조사에 따르면, 디자인 씽킹을 병행한 프로젝트는 3년간 투자 수익률이 301퍼센트에 달했다. 또한 초기 디자인 정립에 걸리는 시간은 75퍼센트 감소되었다. 개발 및 테스트에 걸리는 기간 또한 33퍼센트 단축되었다. 디자인 결함은 50퍼센트 줄었으며, 결과물의 수준이 향상되고 실패 위험은 줄면서 투자 수익성이 증가했다(그림 4).[14]

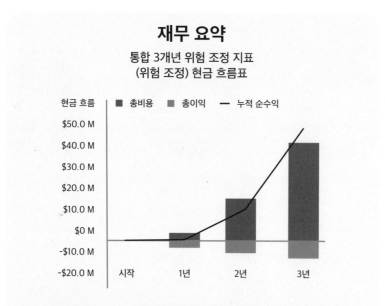

이러한 위험 조정 ROI 및 NPVNet Present Value(순 현재 가치) 값은 각각의 이익과 비용 항목에서 조정되지 않은 결과에 위험 조정 요소를 적용해 결정된다.

[그림 4] 포레스터 컨설팅: IBM 디자인 씽킹 실천의 경제적 영향(2018)

이처럼 방법론과 접근법으로서의 디자인은 공공 부문에서의 커뮤니케이션과 서비스, 환경 문제뿐만 아니라 상업적으로도 제품 경쟁력을 강화하는 데 중요한 요소라는 점이 증명되어 크게 인정받고 있다.

21세기에 들어서며, 공감 능력, 팀워크, 혁신, 문제 해결 능력 등의 '휴먼 스킬human skill'이 대두되었다. 여러 기업에서 공감 능력이나 사용자 중심의 참여 유도 기술, 실험정신, 프로토타이핑prototyping(제품을 본격 출시하기 전에 시험 삼아 모형을 만들어 보는 기법)과 같은 개념과 함께 디자인 씽킹을 강조하고 있다. 이런 현상은 제조나 서비스업에서뿐 아니라 정부 정책이나 의료 시스템, 공공 서비스 부문에서도 찾아볼 수 있다. 흥미로운 사실은 디자인 자체가 기업과 조직의 회복 탄력성을 키우는 도구가 될 수 있다는 인식이 존재한다는 것이다. 최근 출판된 몇몇 서적은 회복 탄력성이 이해관계자의 참여, 프로토타이핑이나 탐색 등에 어떤 영향을 주는지를 다루었다. 이는 곧 회복 탄력성과 디자인 간의 관계에 관한 이야기라고 할 수 있다.

> 탄력적인 조직, 즉 회복 탄력성을 확보한 조직은 내부 및 환경 변화에 주의를 기울이고 위기와 기회를 예측하기 때문에 비즈니스에 영향을 미치는 중추적 요소들에 직면하고 대비할 수 있다.[15]

> 넓은 의미에서 볼 때 디자인은 회복 탄력성을 강화하는 가장 강력한 수단이다. 디자인의 범위는 단순히 제품 자체나 생산 과정을 넘어 기업 그 자체로 확대되어야 한다. 또 비즈니스의 성공 여부를 결정하는 외부 조건의 변화를 탐색하는 역할을 맡아야 한다. 또한 디자인을 통해 회복 탄력성을 강화하기 위해서는 조직의 생존력과 관련된 중요한 외부 요인(이해관계자, 커뮤니티, 하부 구조, 공급망, 자연 자원 등)을 모두 고려해야 한다.[16]

디자인이 기업의 경영전략으로 통합되면서, 디자이너와 디자인 프로세스에서 주요 역할을 맡은 사람 간의 긴밀한 협력관계가 중요해졌다. 이런 복잡성 때문에

기존과는 다른 경영 방식이 필요해졌고, 필연적으로 디자인 경영이라는 전문 분야가 생겨났다. 디자인 경영의 개념은 1960년대에 처음 등장한 이후 세계적 주목을 받은 산업을 기반으로 성장해 왔다. 초반에는 기존의 프로젝트 경영 방식에서 벗어나지 않는 선에서 창의적으로 프로젝트를 관리하는 일차원적 기능을 수행했다.

그러나 디자인 경영이 사업의 초기 단계부터 진행 과정 전체를 관리하는 수단으로 자리 잡게 되면서 최근에는 새로운 지식을 습득하고 전략적으로 창의성을 선택하는 방법으로 인식되고 있다. 또한 기업과 조직 문화를 결정하는 통합적 요소로도 기능하면서 디자인 씽킹이나 조직 설계 과정에서 발생하는 규율과 같은 개념에 보편성을 부여하는 역할을 담당한다.

하지만 디자인 연구나 그 효용성에 관한 측정은 아직 학술 연구의 영역으로 남아 있고 40년이 지난 현재에도 경영 방식으로 인정받는 데 어려움을 겪고 있다. 놀랍게도 디자인 경영은 아직 많은 기업에서 연구 개발, 서비스, 사업 개발 책임을 관리하는 경영진에게조차 생소한 개념이다. 영국의 랭커스터 대학교Lancaster University에서 발표한 보고서에 다음과 같은 내용이 있다.

> 디자인의 가치나 중요성은 인정받고 있지만, 기업이 디자인 자체에 관한 투자 수익률을 측정하기는 쉽지 않다. 경영 혁신에 필요한 다른 활동들과 디자인을 분류해서 바라보는 맥락적이고 실질적인 오류가 디자인의 효용성을 금전적 가치로 환산하기 어렵게 만든다.[17]

디자인은 기술이자 사고방식이고 방법론이다. 그리고 이것의 잠재력은 비즈니스적 언어와 사고를 연결하는 것에 숨어 있다. 그중 핵심적인 키워드는 다음과 같다.

- 혁신과 회복 탄력성
- 조직의 변화와 경험
- 전략 방향성과 관리

이러한 가능성을 활용하기 위해서는 상황과 환경의 변화, 디자이너의 역량, 디자인 및 디자인 가치에 관한 21세기의 도전을 함께 연결해야 한다. 다음은 최근 이와 관련해 대표적인 디자인 기관과 디자이너들이 '디자인이란 무엇인가'에 관해 공동으로 발표한 내용이다.

> 디자인은 의도의 산물이다. 우리가 물질적, 공간적, 시각적, 경험적
> 환경을 창조하는 과정은 과학 기술과 물질을 크게 발전시켰다. 하지만
> 디자인은 전 세계적인 개발의 영향으로 점점 취약해져 간다.[18]

디자인을 부가 기능이 아닌 통합적 경영 수단으로 보는 새로운 접근 방식은 디자인 씽킹과 디자인 경영이 어떻게 디자인 우수성은 이어질 수 있는지에 관한 탐색에서 시작한다. 디자인 우수성은 프레이밍framing(개인의 판단이나 선택을 결정하게 만드는 인식의 틀) 문제에 새로운 화두를 던지고 관념을 공고히 했다. 그리고 더 나아가 전략적 개발과 혁신, 조직 변화를 눈에 보이는 것들로 만들기도 했다. 우리는 이를 통해 주변에서 흔히 인용되는 경영 전문가들의 사고를 배울 수 있다.

이러한 담론은 직간접적으로든 의식 혹은 무의식적으로든 이미 많은 기업과 조직에 성공을 안겨 준 기존의 가치와 사고에 도전하거나 부당한 이익을 얻으려는 목적이 아니다. 우리는 다만 이런 통념에 또 다른 관점을 불어넣을 수 있기를 바랄 뿐이다.

2 CHAPTER
디자인 경영의 이해

디자이너에게 비즈니스에 관한 이해가
필요한 것처럼 경영자 역시 디자인과 그
역할을 더 많이 알아야 한다. 그리고 이를
위해서는 비즈니스의 목적과 그것을 이루는
방법에 관한 깊은 이해가 필수적이다.

왜 디자인 경영이어야 하는가

기업이 디자인을 전략적으로 활용하지 않는 이유

이 질문에 답하기 위해서는 디자인 활용에 관한 두려움의 근원을 살펴봐야 한다. 또한 디자인과 디자인 씽킹, 그리고 디자인 경영의 역할에 어디서부터 오해가 생겼는지를 논의해 보아야 한다. 경영에서 디자인과 디자이너의 전략적 참여를 두려워하는 시각은 분명히 존재한다. 대부분의 두려움이 그러하듯 이 문제 역시 편견, 경험, 사실이 종합적으로 합쳐진 결과물이다. 두려움에 직면하는 것이 문제 해결의 첫 번째 관문이다. 이를 통해 두려움의 원인을 발견하고 나아가 편견에 도전하고 과거의 경험을 되돌아보며 어떻게 극복할 수 있는지를 알아보고자 한다.

경영진이 가장 먼저 풀어야 할 숙제

성과에 관한 지속적인 압박 속에서 디자인과 디자인 씽킹, 디자인 경영이 어떻게 기업의 문제를 함께 풀어나갈 수 있을지 알아보자. 이를 위해선 기업의 주요 문제점을 파악해야 한다. 이를 위해 공공 부문 디자인 및 혁신 부서에서 어떻게 디자인 우수성과 타깃 공동체를 체계적으로 협력시켜 성공을 거두었는지 알아보고자 한다.

전략에 디자인 씽킹과 디자인 경영을 도입하면 어떤 일이 생길까?

디자인 씽킹과 디자인 경영 사이의 건강한 균형 상태가 필요하다. 각자의 다른 역할을 인정함과 동시에 두 분야를 함께 적용해 변화를 관리해야 한다. 또 그 변화에 따르는 두려움을 극복함으로써 발생하는 무한한 잠재력을 생각해야 한다. 두 분야는 각자의 자리에서, 서로 영향을 주고받으며 디자인 우수성에 도움을 준다.

　디자인 씽킹은 사고와 영감을 불러일으키는 매우 좋은 원천이며, 디자인 경영은 문제를 해결하는 열쇠다. 디자인 씽킹은 영감과 정보를 제공하고 조직의 리더십

비전을 반영함으로써 조직이 계속해서 앞으로 나아가는 데 큰 힘을 실어준다. 디자인 경영은 이러한 비전을 유형의 결과로 빚어내는 데 필요한 지식과 시스템, 자원을 적재적소에 배치함으로써 디자인을 통한 창조적 자본을 구현한다.

지난 20년간 축적된 자료들이 넘쳐나지만, 실질적으로 디자인의 효과를 증명하기는 어렵다. 특정 분야에서도 그렇지만 특히 중소기업^{SME}이나 공공 부문에서도 마찬가지다. 디자인의 효과는 분명히 존재하고 꽤 강력하지만, 디자인을 전략적으로 활용하는 조직의 수는 거의 증가하지 않았다. 이런 점에서 비슷한 시기에 도입되었지만 기업 전략으로 훨씬 성공적으로 안착한 린^{lean}(아이디어를 빠르게 시제품으로 만든 뒤 시장 반응을 보며 다음 제품 개선에 반영하는 전략)이나 애자일^{agile}(짧은 주기의 반복 실행을 통해 변화에 민첩하고 유연하게 대응하는 운영 방법)과 비교해 보자. 디자인은 왜 비슷한 길을 걷지 못했는지 의문이 생길 것이다. 이러한 상황의 원인과 결과에 관한 논의가 필요하다.

디자인 경영의 장애물 파악하기 I

Q: 여러 연구로 디자인의 효과가 분명히 드러났음에도
 전략적으로 활용되지 않는 이유는 무엇일까?
A: 우선적으로 디자인이란 무엇인가에 관해 돌이켜 봐야 한다.

우리는 그동안 디자인이 제 역할을 하기 위해 꼭 필요한 일이 오랫동안
부재인 상황을 경험했다. 바로 디자인의 사용자를 먼저 이해하는 것이다.
디자인의 정의와 미래를 둘러싼 여러 가지 논의와 사례, 스토리텔링은
디자인 산업 자체를 중심으로 진화해 왔다. 최근 들어 디자인의 역할과
가치에 관한 최종 사용자 중심의 접근 방식이 생겨나긴 했지만, 여전히
디자인은 디자이너 중심적이다. 또 이런 디자인이 사용자에게 영향을
미치는 디자인보다 대중 매체의 주목을 받는 것이 사실이다. 디자이너는
가치를 창출해 내는 자신들의 재능과 직업의 고유한 특성에 관해서는 잘
알고 있지만, 스스로 속해 있는 시장에 기본적인 질문을 던지는 것을 잊은
듯하다. '디자인의 사용자는 누구이며 또 무엇을 필요로 하는가?' 디자인
업계는 일반 사람들이 디자인에 관해 잘 모른다는 점을 이해하지 못하고
있다. 하지만 디자인을 모르는데, 디자인 서비스에 관한 수요가 발생할
리가 없지 않은가.

그나마 디자인 경영이 디자인을 연구 대상으로 받아들이기 시작하면서
기존 디자인계에는 없던 언어와 논리로 이런 장벽을 극복하는 데 한몫을
하고 있다. 디자인 경영은 디자인의 방법론과 원리, 전문적 디자인 서비스를
제공하는 데 필요한 기술, 디자인을 접목했을 때 파생될 실질적 효과를
논리적으로 풀어내고자 한다. 안타깝게도 이런 노력은 디자인 실무자나
비평가들에게 정식으로 받아들여지지 않았다. 그들은 디자인의 창의성 영역
내에서 계속해서 고집스럽게 자신들만의 언어로 디자인을 논의해 왔다. 이는
결과적으로 디자인 전문가가 아닌 사람에게 디자인을 이해시키기 어렵게
만들 뿐이다.

디자인의 양면성과 모호성

사람들이 디자인에 관해 잘 모르는 이유를 찾기 전에 오랜 시간 동안 디자인이 어떻게 인식되어왔는지 살펴볼 필요가 있다. 캘리포니아 대학교 샌디에이고 캠퍼스University of California, San Diego 디자인 연구소 소장 도널드 노먼Donald Norman을 비롯해 이러한 논의에 의견을 얹는 많은 사람이 이제 선택할 때가 왔다며 입을 모았다. 도널드 노먼은 2017년 발표한 논문에서 다음과 같이 지적했다.

> 기능 기반에서 근거 기반 디자인으로, 단순한 사물에서 복잡한 사회 기술 시스템sociotechnical system으로, 그리고 기술자에서 디자인 씽커design thinker로 나아가는 것은 디자인의 미래에 두 가지 다른 선택지가 있다는 것을 암시한다. 첫째는 기능과 실습, 둘째는 사고방식이 바로 그것이다.[19]

그의 말이 맞을 수도 있지만, 디자인의 모호함이 디자인의 생존과 성장을 가져올 가능성도 있다. 디자인의 모호함이란 여러 면에서 '양손잡이 리더십(기존 핵심 사업의 안정성을 추구하면서도 혁신적 사업에 도전하는 경영 방식)'이나 '탐색과 심화 사이의 균형' 같은 개념과 유사하다. 이는 혁신을 키워 내는 조직 행동의 주요 개념이다.

> 양손잡이 경영 개념은 혁신이 내포하는 창조와 이행 등의 이중적 개념을 모두 발현하기 위해, 넓은 의미에서의 리더십 전술을 제안한다. 혁신이 시작되면 이러한 이중성의 모든 면이 중요해지고 효과적인 리더십과 번갈아 가며 반복적으로 나타난다.[20]

현대적 의미의 디자인 프로세스를 논의할 때 주목받는 세 가지 이론이 있다. 이 이론들은 디자인 프로세스에 있어 완전히 다르면서도 똑같이 중요한 요소들을 주장한다. 첫 번째는 미국의 사회과학자이자 경영학자인 허버트 사이먼Herbert Simon이 1969년 《인공과학의 이해The Sciences of the Artificial》에서 소개한 '문제 해결 방식'으로서의 디자인이다. 다음은 그가 남긴 가장 유명한 말이다.

기존의 상황을 더 나은 것으로 바꾸기 위해 해결책을 고안하는 모든 사람은 디자인한다고 볼 수 있다. 어떤 물건을 디자인하는 일은 환자에게 약을 처방하는 일이나 기업의 새로운 판매 전략을 세우는 일, 또는 정부에서 사회 복지 정책을 수립하는 일과 다르지 않다.[21]

두 번째로는 15년 후, 철학자 도널드 쇤Donald Schön이 사이먼에 반대되는 주장을 했는데, 무엇이 디자인 프로세스에서 중심이 되는지 설명하기 위해 '실험'의 개념을 소개했다. 1983년 출판된 쇤의 저서 《전문가의 조건The reflective practitioner》에서는 디자인을 탐색하는 과정이라고 설명한다.

실무자가 마주하는 독특한 상황에서 현상에 주목하고 상황에 관한 직관적 이해력을 발휘하며 행위 중 성찰reflect in action(행위 도중에 그 안의 문제점을 발견하고 진행에 반영하는 과정)을 하게 될 때, 그 실험이 바로 탐험이고 움직임에 관한 시험이자 가설 검증 과정이다. 이 세 가지 기능은 모두 같은 행동의 결과물이다.[22]

세 번째로 좀 더 최근의 담론을 살펴보자면, 인지 심리학자인 빌라민 비서Willemien Visser는 디자인의 정의를 '표상' 개념에 집중해 순수주의적 접근으로 돌아오고자 했다. 2006년 논문에서 비서는 사이먼과 쇤 모두에 대치되는 주장을 한다.

디자인을 문제 해결의 수단으로 보는 사이먼의 상징적 정보 처리 접근 방식SIP이나 어떤 경험에 관한 반향, 상황적 활동SIT의 다른 형태로 인식하기보다는 인지적 관점에서 디자인은 가장 적절하게 구현된 표상의 집합체라고 볼 수 있다.[23]

이 세 가지 접근 방식 모두 각각의 이론이 발표됐던 시대의 흐름에 도전적인 시각을 갖고 있었다. 아마 그것이 현재까지 살아남아 공존하는 이유일 것이다. 이번에는 위에 언급된 이론들이 발표되고 디자인에 관한 이해가 진화된 과정을 보다

디자인, 경영을 만나다

단순화해서 비(非)이론적으로 살펴보자. 디자인은 표상이자 기능적 기술로서 시작됐다. 그러나 좀 더 복잡한 문제에 직면하고 새로운 아이디어의 탐색이 필요해지면서 탐색과 실험의 도구로, 그리고 문제 해결의 방식으로 점차 진화하게 되었다. 십여 년 전 웨더헤드 경영 대학원 Weatherhead School of Management 교수인 프레드 컬러피 Fred Collopy [24]는 디자인을 "모든 이해관계자를 진정으로 배려하고 관련된 모든 면을 정당하게 고려하며 문제에 접근하는 매력적인 방식"이라고 묘사했다.

이처럼 여러 학자가 디자인과 그와 관련된 프로세스에 알맞은 이름표를 달아주기 위해 노력한 것은 사실이다. 하지만 동시에 디자인 실무자와 시장의 여러 수요자 간에 깊은 불신과 단절을 양산하기도 했다. 디자인 실무자는 그저 자신의 재능을 개발하며 할 일을 했을 뿐이고, 사용자는 디자인이 과연 무엇을 할 수 있는지 의심하게 된 것이다.

'디자인'이라는 용어가 내포하는 방대한 의미 역시 커뮤니케이션이 뒤틀리게 된 또 다른 원인이라고 볼 수 있다. 현재 '디자인'은 물건에 형상을 부여하는 활동이면서, 지각 가능한 모든 일과 진행 과정의 구조화된 계획이자 방법이고, 인풋 input 이자 동시에 아웃풋 output (성과)이다. 디자인 개념이 마구잡이로 확대되자 현상으로서의 디자인과 디자인 행위, 그리고 디자이너의 기술 및 접근 방식이 섞이며 혼란을 가중했다. 의미 있는 논의를 위해서는 이 세 가지 개념을 모두 따로 정의해야 한다.

초기의 디자인은 한 개념으로서 예술과 기능의 경계를 가로지르는 표현의 표상이었다. 하지만 점차 일의 진행 과정으로 자리를 잡게 되며 문제 해결을 위한 방법론적 접근 방식을 의미하게 되었다. 그러나 특수한 역량으로서의 '디자인'이나 전문적으로 훈련된 기술을 가진 직업으로서 자격을 부여하는 일은 단순한 문제가 아니었다.

앞서 언급한 세 학자의 접근 방식을 종합해 이론적 해석을 정립하는 과정을 통해 디자인 개념의 윤곽을 잡을 수 있다. 디자인은 문제 해결 방식이자 그 과정의 일부이고, 최선의 해결책을 찾는 탐색과 실험의 과정이다. 이러한 정의는 프로토타이핑이라고 일컬어지는 실험에 물리적이고 시각적인 형태를 부여한다. 또한 다음과 같은 디자인의 성질을 설명한다.

- 변화를 향한 열망과 유연함으로 인해 본질적으로 열정적이다.
- 새로운 발견과 방향의 변화에 열려 있다.
- 이해관계자 사이 물리적, 시각적, 심리적 상호 작용에 따라 변화한다.

이 책의 공동 저자인 슈타이너 발라드 앰란드는 디자인의 트리플 보텀 라인[TBL](기업 이익, 환경 지속성, 사회적 책임의 성과)에 관한 논문에서 디자인의 의미에 대해 다음과 같이 서술한 바 있다.

> 디자인이란 매력이고 쾌락이며, 아름다움이고 동시에 기능이다. 실존하는 사람과 문제에 관한 것이며, 개인과 시스템의 만남에 관한 것이다. 디자인은 책임 있는 행동과 선택을 하게 하고 편견에 맞서게 한다. 그것은 동료애와 주인 의식이며 개인과 그들이 모인 집단, 기업, 더 나아가 사회의 정체성을 표현한다. 결국 디자인은 사람과 이윤, 그리고 이 세상에 관한 것이다.[25]

이러한 해석에 기반을 두자면 디자인을 하기 위해서는 전문적 역량을 종합하고 활용할 수 있어야 한다. 그러므로 디자인하는 행위나 개념 자체가 디자이너의 전유물은 아니다. 무언가의 형태를 만들어 내는 능력은 디자이너로서의 훈련 과정에 있어 중요한 부분이다. 하지만 디자이너의 역할은 문제 해결, 대화, 분석 및 방법 찾기, 추상화와 시각화하는 고유한 능력뿐만이 아니다. 이것이 디자인하는 데 있어 다른 분야와 대화 및 상호 작용을 시작하게 하고, 장려하며, 뼈대를 만들어 낸다.

또한 다른 사람들도 디자인에 참여할 수 있게 하는 것 역시 중요한 역할이다. 전문 디자이너에게 요구되는 전통적인 역할 중 하나는 사람과 물건, 또는 경험 사이의 관계를 조화롭게 아우르기 위해 감각적, 미적 요소를 입히는 것이라고 할 수 있다. 그러므로 디자인 씽킹과 경영에 관하여 논의할 때도 심미적 관점을 배제할 수는 없다. 이 부분은 디자인 행위의 목적이 되지는 않더라도 인간의 능력을 강화하고 공공 서비스의 질을 높이며 사용자 경험을 향상시킨다. 시장에서는 동일 선상에 있는 제품과 서비스에 시각적 아름다움을 더해 경쟁력을 높인다.

분야와 관점의 차이

디자이너의 형태는 매우 다양하며 전문직으로서 수없이 많은 분야와 산업에 분포되어 있다. 이것이 한 업무에 꼭 맞는 디자이너를 찾기 어렵게 된 원인이라는 비판도 있다. 하지만 다행인 점은 동시에 디자이너 개인이나 디자인 회사의 전문성이 점점 증가하고 있다는 사실이다. 디자이너라고 했을 때 흔히 떠올리는 이미지는 의자나 조명, 드레스 같이 놀랄 만큼 훌륭한 인공물을 세상에 내놓아 명예의 전당에 입성하여 이름을 떨치는 것이다.

디자이너로서의 첫발을 뗄 때 이런 점이 큰 동기부여가 되는 것은 사실이다. 사실 다른 더 큰 사명을 이루기 위해 이런 꿈을 포기한다고 해서 성공이 보장되는 것도 아니다. 하지만 오늘날의 디자인 교육은 의자나 조명, 드레스에 형상을 부여하는 것 이상의 포부를 갖는다. 현재 디자인 교육 과정은 현실 문제를 해결하고(사이먼), 새롭고 더 나은 미래를 탐색하며(쉰), 사람들의 꿈을 더 의미 있고 지속 가능한 방식으로 창조해 내는(비서) 일에 초점을 맞춘다. 기존의 관습을 바꾸기 위해서는 세 가지 역할이 모두 동등하게 그리고 독립적으로 병행되어야 할 것이다.

디자인을 전공하는 새로운 세대의 등장과 더불어 디자인에 관한 학술 연구가 꾸준히 증가했다. 직업으로서의 디자인에 관한 인식이 완전히 달라지면서 지난 20년간 디자인 교육도 크게 개선되었다. 교육 프로그램 기획과 디자인 자체가 장기간에 걸친 사업이다 보니 변화에 어느 정도 시간이 걸린다. 그렇긴 하지만 디자인 교육이 시장의 요구에 발맞추어 개선되고 있는 것은 분명하며 앞서 소개한 세 가지 기본 역할 간에 시너지를 창출하는 데 더욱 집중하고 있다. 그러나 시장은 여전히 이러한 흐름을 따라잡지 못하고 있고, 디자인의 정의와 역할이 지금까지와 마찬가지로 계속해서 혼란을 겪고 있다는 점이 이 같은 현상에 있어 주요 장애물로 작용한다.

이 책에서 이후에 다루게 될 디자인 씽킹과 실천, 디자인 경영에 필요한 사고와 기술, 방법에 관한 구체적인 분석에 들어가기 전에 꼭 알아야 할 중요한 사실이 있다. 디자인 교육의 목적은 지금까지 논의한 역할을 해낼 디자이너를 키우는 게 아니라는 것이다. 실무에서도 디자인 업체마다 요구하는 스킬이나 동기는 모두 다르다. 최신

잡지에서 흔히 볼 수 있는 디자이너로 일하는 것과 여러 분야를 넘나들며 복잡한 가치 사슬의 일부가 된 디자이너 사이에는 어마어마한 차이가 있다. 디자이너가 자기 자신을 정의할 때 문제 해결자로 볼 것이냐, 탐색가로 볼 것이냐, 아니면 제조업자로 볼 것이냐에 많은 부분이 달려 있다.

이뿐만 아니라, 디자인 교육은 교육의 커리큘럼과 일상생활에서 디자인에 관한 논의가 이루어지는 방향에 따라 그 성격이 정의된다. 디자인은 상업적 가치를 창출하는 문제인가, 아니면 더 나은 공동체를 만들고, 빈곤을 근절하고, 또는 '지구 온난화를 해결'하기 위한 것인가? 전자에 능한 디자이너는 아마 후자의 목적에는 그다지 쓸모가 없을 것이다.

디자인과 디자이너의 역할에 관한 다양한 접근 방식이 있다. 잠재적 고객은 그 역할 사이에서 무엇을 드러나게 할지 교묘하게 조종한다. 이에 관해 디자인 학교나 업계를 비난할 수는 없다. 많은 디자이너가 자신이 어떤 종류의 디자이너인지, 어떤 문제를 해결할 수 있고 어떤 가치 사슬 안에 속하는지 명확하게 의사 표현을 할 수 없을 뿐이다.

다양한 관점과 동기의 결합으로 디자인의 영역이 계속해서 넓어짐에 따라 적절한 디자인이나 디자이너를 찾아내는 일도 점점 복잡해진다. 거기에 더해 언어와 편견도 큰 장벽이 되고 있다.

디자이너처럼 창의적인 일을 하는 사람과 기업을 경영하는 사람들이 서로를 이해하는 것이 쉬운 일은 아니다. 사용하는 언어도 다르고, 생각하는 방식도 다르다. 자신의 전문 분야가 무엇인지, 취할 입장이 무엇인지에 관해 명확하게 말이나 글로 설명할 수 있는 디자이너는 많지 않을 것이다. 그와 마찬가지로, 경영자가 비즈니스의 목적과 디자이너의 포부가 조화를 이루도록 하는 일도 거의 없다. 이런 장벽 때문에 수많은 협력 프로젝트가 시작도 못 하고 끝나거나 커뮤니케이션의 장벽에 막혀 무산되기도 한다.

서로의 전문 분야에 관한 이해 부족 때문에 편견도 사라지지 않는다. 다듬어지지 않은 창의성에서 나오는 근거 없는 편견과 허영심에 들떠 늘어놓는 허무맹랑한 이야기, 그리고 다른 한쪽의 배려 없는 착취, 그 무엇도 둘 사이 간격을 좁힐 수 없다. 디자이너의 연봉이 비즈니스 컨설팅 업계의 63퍼센트에 그치고 유럽 평균 연봉에도

71퍼센트 밖에 못 미치는 이유가 이것일 것이다.[26] 전문 직업군으로서의 디자이너에 관한 이러한 평가 절하는 디자인 학교에서부터 시작된다. 디자인 교육을 창의성에 관한 것이라고 단정 짓는 영리한 기업과 경영자들은 디자인 학교를 무료 콘셉트와 아이디어를 뽑아내는 '아이디어 박스' 정도로 여긴다.

디자이너가 추구해야 하는 것

기업은 장단기적 이윤에 따라 비즈니스 전략을 세우지만, 기업의 성과를 극대화하기 위해 디자인을 한다고 생각하는 디자이너는 거의 없을 것이다. 그렇게 생각하는 디자이너가 있다 하더라도 그런 경우에는 오히려 디자인의 역할을 지나치게 과대평가하는 경향이 있다. 비즈니스와 디자이너 두 분야에서 실현하고자 하는 바와 각자가 지각하는 현실이 일치하는 경우는 극히 드물다. 모든 디자이너가 그런 것은 아니지만, 일반적으로 디자이너는 다음 중 한 가지 이상을 이루고자 하는 경우가 많다.

- 의미 있는 제품과 서비스의 창조
- 세상을 아름답게 만들기
- 삶을 더 쉽고 편리하게 만들기
- 사용자 경험 개선을 위해 기술에 인간성을 불어넣기
- 우리가 사는 세상 보호하기
- 빈곤과 기근, 질병 없애기

흥미로운 점은, 세계적으로 성공한 기업 중 상당수 역시 위에 열거한 가치 중 한 가지 이상의 목표를 공유해 성공에 도달했다는 점이다. 여기서 비즈니스와 디자인 업계 간에 공유하는 기본적인 관심사는 반대되지 않는다는 것을 알 수 있다.

디자인 경영의 장애물 파악하기 Ⅱ

Q: 디자인과 비즈니스가 성공적으로 융합되지 못하는 이유는
무엇일까?
A: 디자인과 경영이 함께하는 이로움을 제대로 알지 못할
가능성이 크다.

비즈니스와 디자인은 추구하는 가치와 가치 평가 방식이 상이하며 철학적
으로도 완전히 다른 출발점에 서 있다. 디자인 경영은 바로 이 차이로 인해
존재하며 둘의 관계를 설명하고 드러내고자 한다. 두 개념 사이의 틈은
여전히 존재하고 편견과 오해는 극에 달해 있다. 비록 50년이 넘는 시간
동안 디자인이 무엇인지, 또 어떤 가치를 창조해 낼 수 있는지, 왜 경영
자들이 디자인 마인드를 가져야 하는지에 관하여 현실적인 그림을 그려
내는 데 실패하긴 했지만, 이는 꼭 디자인 업계만의 잘못은 아니다. 기업과
경영자도 마찬가지로 무엇이 성공적인 경영인지 탐색하는 과정에서
디자인과 디자이너의 고유한 전문성(목표를 이루기 위한 포부를 갖고 그에 맞는
현실적 제안을 하는)을 활용할 방법을 제시하지 못했다.

 디자인 경영은 가능한 범위 내에서 디자인과 경영 사이 중재자 역할을
해 왔다. 디자인과 경영 사이에 자리 잡은 형태로 지난 30~40년간 두 분야
사이를 연결하고 어느 정도의 이해와 존중을 이끌어 내는 데 효과적으로
활용되었다. 그러나 아쉽게도 이런 방식의 다리 역할은 한계에 부딪쳤다.
단순히 예술적인 것 이상을 원하는 현실적인 사람들과, 경쟁력과 혁신은
단지 원가 절감과 자동화, 규모와 가격 등으로는 달성할 수 없다고 생각하는
진보적인 경영자 사이를 연결하는 데 그칠 뿐이다.

비즈니스가 결여된 디자인

모든 직업은 그들만의 전문성과 언어, 문화를 지켜 내려는 방어막을 높이 세운다. 디자인 분야 역시 마찬가지로, 이전부터 이어져 내려온 울타리를 굳건히 하기 위해 자신만의 탑을 세우고 강력한 시스템을 구축한다.

디자인 분야는 네 가지 카테고리인 디자인 산업, 디자인 교육 기관, 디자인 진흥 기관, 디자인 지원 기구로 크게 분류할 수 있다. 네 가지 부문 모두가 그들만의 우물 밖 세상에 닿기를 거부하고 다른 분야와 교류할 방법을 차단한다. 또 그 네 부문은 비즈니스 세계와 디자인 내 다른 분야에 관하여 다른 관점을 갖고 각자 다른 관계를 맺고 있다. 그들을 하나로 묶는 구심점은 디자인이 모든 개발과 변화의 진원지라는 인식뿐이다.

디자인 산업은 실제 시장에 전문적인 서비스를 제공하는 것을 의미한다. 이 분야는 종종 자신들의 입지를 잃지 않기 위해 내부 커뮤니케이션 방식을 고집하며 벽을 세우곤 한다. 유명한 디자이너와 같이 앞에 내세우기 좋은 사람들 위주로 각종 디자인 시상식이나 기념행사를 열어 그들만의 축제를 즐기는 것도 그런 이유일 것이다.

디자인 학교는 학생 유치, 자금 마련, 그리고 훌륭한 전문가를 키워 내는 기관으로서 가치를 증명하기 위해 갖은 노력을 기울인다. 이를 위해 연구 활동을 하고 학술 논문을 편찬하며 인맥을 활용한다. 또 졸업 전시회 같은 각종 전시회를 열어 여러 분야와 제휴를 맺고 재학생들이 미래를 위해 준비된 인재라는 것을 인식시키고자 한다.

디자인 진흥 기관은 지방 및 중앙 정부 기관으로부터 전적으로, 혹은 부분적으로 재정 지원을 받는 경우가 종종 있다. 이를 통해 사업상의 이해관계자들로부터 일반 대중에 이르는 청중에게 디자인의 가치를 알리고 선례를 소개한다. 이를 통해 여러 가지 현실 문제를 해결하는 데 디자이너와 업계 간의 건설적인 교류가 얼마나 유려하고 사용자 친화적인 해결책을 세울 수 있는지를 조명하고자 한다.

디자인 지원 기구는 때때로 진흥 기관의 부속 요소가 되기도 하고 독립적인 기관으로 움직이기도 한다. 또 혁신과 경쟁력을 높이기 위해 디자인 산업의 성장을 독려

하고 전문화를 달성하기 위한 지원을 한다. 지원 기구는 디자인 업계와 시장 사이를 조율하고 기업이나 다른 조직에서 디자인을 적극적으로 활용할 수 있도록 지원하는 업무를 맡는다.

이 네 가지 카테고리에 속하지 않더라도 디자인의 의미와 역할에 영향을 미치는 요소는 다양하다. 디자이너나 디자인 회사를 보호하기 위한 여러 거래 기관뿐 아니라, 디자인 전문 출판물, 신문, 잡지, 비즈니스 출판사, 미술관이나 각종 전시회와 같은 다양한 분야를 아우르는 미디어도 그중 하나다.

디자인 산업과 디자인이 전문 영역으로 점점 더 주목을 받고 있지만, 동시에 다른 전문 분야와 비교했을 때 여러 가지로 흩어진 의견이 분분한 것이 사실이다. 시장에서 진정으로 필요로 하는 것을 찾아 선택과 집중을 통해 실제로 디자인이 할 수 있는 일을 찾아야 한다. 예를 들면 사업에서의 수익성을 높이고 효과를 입증하는 것, 공공 부문에서 더 나은 서비스를 제공하고 효율성을 높이는 것, 그리고 전반적으로 더 유능하고 민첩하며 생산적인 조직이 되도록 돕는 것 등을 들 수 있다.

디자이너는 비즈니스를 위해
얼마나 노력하는가

이 질문의 짧고도 불친절한 대답은 '매우 조금'일 것이다. 디자이너는 클라이언트가 디자인을 이해하지 못한다며 실망하고 낙담하곤 한다. 하지만 경제·경영 관련 신문이나 잡지, 서적 등에 실리는 디자인의 비중이나, 심지어 세계 경제 포럼World Economic Forum같이 이 분야에서 가장 보수적이라고 알려진 행사를 보면, 비즈니스 분야에서는 디자인의 가치를 인지하고 이해하기 위해 꽤 노력하고 있다는 것을 알 수 있다. 오히려 의문을 가져야 할 부분은, 과연 디자이너는 비즈니스를 이해하기 위해 충분한 노력을 기울이고 있는지다. 기업을 경영한다는 것, 시장 점유율과 이윤을 높이기 위해 고군분투하는 것, 경쟁에서 이기기 위해 기존의 명제와 비즈니스 모델에 끝없는 변화와 혁신을 기하는 것, 원가를 절감하는 것 등의 의미를 알고 있는지 묻고 싶다. 그 유명한 디자이너의 공감 능력은 정작 자신의 고객에게조차 제대로 쓰이고 있지 않다. 직업 훈련 과정이나

실전에서 디자인 업계의 숨은 경영 유전자를 깨우기 위한 시도가 없었던 것은 아니다. 다소 자극적인 제목의 책《디자이너는 멍청이 ^{Designers Are Wankers}》의 작가는 이렇게 일축한다.

> 디자인은 사업이다. 디자이너는 비즈니스가 무엇인지, 어떻게 작동
> 하는지 알아야 한다. 이를 위해 필요한 것은 과연 무엇일까? 기본적으로
> 고용인은 고용에 드는 비용보다는 더 쓸모가 있어야 한다. 자영업자
> 라면 쓰는 돈보다 버는 돈이 더 많아야 한다. 이 기본적인 사실은 어떤
> 사업에나 동일하게 적용된다.[27]

디자이너가 비즈니스에 전혀 관심을 두지 않는다는 것은 아니다. 그보다는 관심을 가질 필요가 없었다는 편이 맞을 것이다. 전문적인 서비스를 제공하는 공급자 (디자이너)로서 잠재적 고객의 만족을 가장 우선으로 생각해야 한다는 점을 배운 적이 없는 것이다.

많은 디자이너가 기업과 함께 일하기 위해 무엇이 필요한지에 관해 시간을 들여 조사나 계획 수립을 하기보다는 무작정 찾아가서 문을 두드리고 포트폴리오를 제출하기 바쁘다. 그렇다고 재능이 없는 것은 아니다. 대부분의 디자이너는 재능이 있을 것이고 함께 일하는 조직에 가치 있는 기술과 노력을 투입할 것이다. 하지만 재능이란 함께 일하게 될 기업의 경영자나 CEO의 눈에 쉽게 띄지 않는다. 기업의 경영자나 CEO는 바로 알아보기 어려운 재능보다는 디자이너가 사업의 성격에 관해, 그리고 기업이 달성하고자 하는 목표와 도전에 관해 이해하고 있는지를 확실히 알고 싶어 한다.

느리긴 하지만 이 두 당사자 간에 조화로운 관계를 향한 희망적인 변화가 일어나고 있다. 점점 더 많은 디자이너가 학교에서 디자인을 전공할 때부터 여러 분야와 팀을 이루어 일하는 법을 배운다. 다른 학교뿐 아니라 공학이나 경영학 등 다른 분야와도 파트너가 되어 함께 프로젝트를 진행하고 실전에서 실무자와 함께 일하는 경험을 한다. 이런 협력 프로젝트에 참여한 모든 분야의 학생들은 서로의 언어를 배우는 동시에 개인적인 편견을 극복한다.

기업은 스스로를 얼마나 파악하고 있는가

기업 문화를 이해하는 디자이너가 아예 없는 것은 아니다. 모든 디자이너가 온실 속 화초로 길러진 것도 아니며 모든 디자이너가 스타가 되고 싶어 하는 것도 아니다. 기업 역시 새로운 바람을 불어 넣을 디자이너를 찾고 싶을 것이다. 하지만 원하는 디자이너를 찾기 위해서는 기업이 먼저 스스로에 대해 잘 알고 있어야 한다. 시작점이 어디였는지, 현재 상태가 어떤지, 기업 문화와 정체성은 어떤 방식으로 정립되었는지 질문을 던져야 한다. 기업이 가고자 하는 목적지는 어디이며 꿈을 이루는 데 어떤 디자이너가 필요한가? 디자인의 기본 바탕은 무엇이며 목표는 무엇인가? 제품 혹은 서비스, 또는 둘 다인가? 제조와 유통, 제품과 부가 가치, 마케팅과 영업, 완곡한 변화와 급진적인 변화 등 기업의 성격과 보유한 기술, 방법, 전문성 등에 따라 어떤 디자이너를 필요로 하고 누가 성공에 도움이 될지는 여러 가지로 달라질 수 있다.

> 경영자가 디자인과 디자인의 효용에 관해 더 이해해야 하는 만큼 디자이너도 기업에 관해 더 많이 알아야 한다. 비즈니스가 달성하고자 하는 목표와 이를 위해 필요한 것에 관한 심층적인 이해 또한 필요하다.

이를 달성하는 데는 시간이 걸린다. 이러한 이해는 조직에서 축적된 경험이나 믿을 만한 외부로부터의 문서화된 경험을 통해 가능하다. 그러나 비즈니스 전략과 무관한 요소로 여겨지던 디자인이 기업의 잠재력을 발휘하게 하는 열쇠로 그 인식이 바뀌는 데는 오랜 시간이 필요할 것이다.

경영자가 말하는 디자인의 필요성

먼저, 디자인이 그저 예술 활동이나 스타일, 외양에 국한한 취미 활동이 아니라는 것을 인정해야 한다. 그다음 포장이나 로고, 앱, 웹 사이트, 제품이나 인테리어 등 작지만 구체적인 목표를 달성하기 위해 디자이너나 디자인 회사와 만난다. 그 후부터 중요한 것은 이 일이 전체적으로 좋은 경험인지, 디자인과 기업 성과 간에 직접적 상관관계가 있는지, 디자인으로 인해 상업적 이득이 발생했는지 등에 관해 질문한다. 이 단계에서 연결 고리를 굳건히 하지 못하면 디자인은 전략적 핵심 요소로 발돋움하지 못한 채 그저 장식적 기능에 그치고 말 것이다.

디자이너나 디자인 회사가 심미적 가치나 기능을 뛰어넘는 디자인 가치의 중요성을 입증하기 위해 어떻게 상황을 활용하는지도 중요한 요소가 된다. 디자이너가 안내한 방향이 구체적인 비판이나 분석 없이 그대로 적용되지는 않았는가? 디자이너는 어느 부분에서 어떻게 가치가 창출되었는지를 확인했는가? 또한 디자인이 단지 창의적인 기술이나 디자이너 혼자만의 방법으로 머물지 않고 새로운 사고의 한 원천이며 연구 방식이고 기존 담론에 관한 도전임이 입증되었는가?

디자인의 역할과 중요성에 관한 인식은 산업의 종류에 따라서도 분명한 차이가 있다. 패션이라든가 사치품, 가구, 자동차, 비디오 게임 등 디자인이 언제나 뚜렷한 역할을 해 오던 산업이 있다. 반면, 공학을 바탕으로 하는 분야나 은행, 보험과 같은 전통적 서비스업, 원재료를 다루는 농업이나 어업 등 디자인이 새로운 개념으로 여겨지는 산업이 있다. 전자에 있어 디자인과 디자이너는 없어서는 안 되는 존재다. 디자인은 해당 산업의 역사이자 전통이며 바깥세상과 연결하는 핵심 요소이다. 하지만 후자의 산업 분야에서 디자인과 해당 산업의 관련성을 인식하고 전략으로 디자인을 활용하기까지는 더 많은 시간이 걸릴 것이다.

그러나 이들 분야에서도 디자인을 전략적 자산으로 여겨, 보다 적극적으로 활용하고 디자인 문화를 구축하는 데 앞장서 경쟁 우위를 차지한 기업도 있다. 바클레이스 은행Barclay's Bank(영국의 금융 기업)이나 IBM, 까르푸Carrefour(잡화나 식품 등을 판매하는 프랑스 기업), 그런포스Grundfos(세계 최대의 펌프 제작회사)가 그 좋은 예이다.

디자인 경영의 장애물 파악하기 Ⅲ

Q: 디자인 씽킹이 각광받고 있음에도 디자인 산업 분야와
　　동떨어진 이유는 무엇일까?
A: 우리는 먼저 둘 사이의 접점을 살펴보아야 한다.

디자인 씽킹은 저절로 생겨났다기보다는 MBA 과정(경영 전문 대학원)에서
발견되었다고 하는 편이 맞을 것이다. 이것은 우연이 아니다. 1990년대
전반에 걸쳐 디지털화와 세계화라는 커다란 파동에 새로운 사회 구조와
구매 패턴이 생겨났다. 이어서 눈앞에 닥친 문제들을 해결할 유용한 도구
로써 행동 경제학behavioral economic이나 시스템 사고system thinking, 디자인 씽킹
등의 개념이 탄생했다. 2010년에는 '디자이노믹스Designomics(디자인과 경제의
합성어)'라는 새로운 용어가 소개되었는데,《비즈니스 위크Business Week》지
에디터 브루스 너스바움Bruce Nussbaum은 이에 관해 다음과 같이 설명한다.

> 디자이노믹스가 중요한 이유는 디자인과 경제 두 가지가 큰
> 변화를 겪고 있는 주체이기 때문이다. 경제 대공황 이후 가장 큰
> 경제 침체 상황이었던 2008년 대침체Great Recession 이후의
> 세계 경제는 이전과는 매우 다른 모습과 과정, 성장 엔진을
> 갖는다. 디자인 역시 이러한 최근 경제 위기의 영향으로 이전
> 과는 다른 형태와 기능을 가졌다. 디자인을 바탕으로 하는
> 비즈니스 모델과 경제 형태가 향후 수십 년의 경제적 가치와
> 성장, 수익, 이윤, 직업과 부를 좌우할 것이다.

이어 같은 기사를 보면,

사람들은 변화하는 문화에 관한 수요와 욕망을 이해하고, 기존에
존재하지 않았던 것을 창조해 내기 위해 디자인과 창의성이라는
새로운 패러다임을 받아들이고 있다. 이것은 현재에 새로운
개념을 선사하고 미래의 새로운 제품 및 서비스, 보건 의료, 교육,
교통과 같은 사회 시스템으로 이어진다. 멈추지도 끝나지도 않을
급변의 시대에 디자인이 미래로 인도하는 길을 안내할 것이다.[28]

　　디자인 씽킹은 기업의 경영자뿐 아니라 공공 부문의 관리자와 정책
결정자에게도 필요하다. 현재 의료, 교육, 정치 그리고 비즈니스 세계에 널리
통용되고 있는 '공장 세계factory world'라고 불리는 중앙 집중식 구조를 해체해
인간 중심의 구조로 개편해야 한다. 디자인 씽킹에 기본적으로 내재된
방법론적 요소들인 공감 능력, 이해관계자의 참여, 공동 창조와 프로토
타이핑, 끊임없는 재고와 재구성을 적절하게 그리고 놀라울 만큼 효과적으로
이뤄 낼 수 있음이 증명된 바 있다. 물론 제대로 관리된다는 전제하이다.
　　그리고 이를 통해 자연스럽게 새로운 직업이 생겨난다. 디자인 경영자와
유사하지만, 비즈니스에 뿌리를 내리고 있는 직업, 바로 디자인 관리자이다.
이는 디자이너가 조직 구조를 새로 정비하고 인사 관리에 필요한 속도와
민첩성을 갖춘 관리자로서 역할을 적절하게 재편할 수 있을 때 가능해진다.
이러한 변화는 유연성을 부여하고 대화와 참여, 실험을 이끌어 낸다. 또
프로젝트별로 다른 프로세스 디자인process design 및 개인과 팀, 조직을 관리
하는 데 필요한 재활성화 단계를 주도한다. 여기서 디자인이 전통적인 경영
방식에 생긴 갈라진 틈을 메꾸는 것이다.
　　디자인 경영은 이런 과정을 관리하는 기술이자 역량으로 이전부터 존재
하던 개념이지만, 널리 알려지지 않았던 것이 사실이다. 많은 재능 있는
사람들이 이 상황을 바꾸기 위해 새로운 명칭과 모델을 사용한다. 디자인
씽킹이 무엇이며, 비즈니스 및 경영의 과제를 어떻게 해결하는지 설명하는
가장 분명한 방법은 개념에 접근할 수 있고, 개념의 이점을 얻을 수 있는
사람, 즉 비즈니스, 조직 및 사회 전반에 걸쳐 관련성을 갖춘 두 명의

선구자를 조명하는 것이다. 이들은 디자인 씽킹을 활용해 실제로 혜택을
누릴 수 있는 기업과 조직, 그리고 사회가 이 개념에 더욱 쉽게 접근하고
스스로 연관시킬 수 있도록 기초를 다졌다. 첫 번째 인물은 기업이 디자인
씽킹을 이해하는 데 필요한 언어를 정립한 아이디오IDEO(1991년 미국에 설립된
국제적 디자인 회사)의 경영자 팀 브라운Tim Brown이고, 다른 한 사람은 스위스의
비즈니스 사상가인 알렉산더 오스터왈더Alexander Osterwalder로, 디자인 씽킹을
현실에 어떻게 적용할지와 이를 통해 기업이나 프로젝트의 잠재력을
가시적으로 측정하는 방법을 다양한 분야에 소개했다.

디자인의 개념을 재정의하다

아이디오와 그 창립 멤버들을 빼놓고 경영이나 조직 이론, 혁신에 대해 논할 수는 없다. 창립 멤버인 고(故) 빌 모그리지Bill Moggridge, 데이비드 켈리David Kelley, 마이크 너톨Mike Nuttall은 사용자 중심 디자인의 역할과 가치를 재정립하고 디자인의 전략적 중요성에 관하여 적극적으로 설명한다. 그들이 말하는 디자인은 단순한 기술이 아닌 여러 분야를 넘나드는 방법론이며, 디자인을 통해 더욱 의미 있고 지속 가능한 제품과 서비스를 만들 수 있다. 이로 인해 더 많은 이윤 창출이 가능하다고 주장했다.

'디자인 씽킹'은 원래 건축과 도시 디자인 분야에서 쓰이던 개념이었다. 데이비드 켈리가 이를 비즈니스 개념으로 새롭게 소개했고, 위에 언급한 아이디오 창립 멤버 세 사람 모두 디자인 씽킹의 가치를 주장했다. 사실 이 개념은 1987년 디자인 연구자인 브라이언 로손Bryan Lawson의《디자이너의 사고방식How Designers think》과 1987년 피터 로위Peter Rowe의《디자인 씽킹Design Thinking》이라는 저서에서 이미 알려진 바 있다. 두 가지 모두 1969년 허버트 사이먼이《인공과학의 이해》에서 언급한 '디자인은 사고의 방식'이라는 주장을 바탕으로 한다.

아이디오는 십 년간의 노력 끝에 스탠퍼드 대학교Stanford University에 하소 플래트너 디자인 연구소The Hasso Plattner Institute of Design를 설립하게 된다. 디스쿨d.school이라는 별칭을 가진 이 연구소는 아이디오와 스탠퍼드 대학교, 그리고 세계적인 소프트웨어 기업 SAP의 공동 창업사인 하소 플래트너Hasso Plattner의 공동 프로젝트로 설립되었다. 2004년 처음 문을 연 후 현재까지 전 세계 여러 기업의 경영자 또는 임원들이 디스쿨을 통해 지금까지의 경영 방식에 디자인 씽킹이라는 새로운 사고방식과 접근법을 적용했다. 디스쿨 프로그램은 디자인 씽킹에 있어 '디스쿨 레시피'라고 불리는 8가지 기본 원칙을 갖고 있다. 방향성을 가질 것, 여러 사람과 상황으로부터 배울 것, 정보를 종합적으로 판단할 것, 신속히 실험할 것, 동시에 구체적이면서 추상적일 것, 의도를 가지고 만들 것, 신중하게 소통할 것, 디자인 작업을 디자인할 것. 이 8가지 기본 원칙은 훗날 디자인 씽킹을 적용하고 활용하는 데 있어 핵심 요소로서 널리 받아들여지고 있다. 이 부분은 나중에 다시 살펴보도록 하겠다.

2000년부터 꽤 최근까지 아이디오의 CEO로 재직한 팀 브라운은 근본적인 변화를 일으키고 더 많은 이익을 창출했다. 나아가 더 나은 세상을 만드는 수단이 되는 디자인의 개념을 퍼트리는 데 크게 이바지했다. 팀 브라운은 여러 편의 학술 논문을 발표했다. 또 테드^{TED}와 같은 대중적인 매체나 베스트셀러 《디자인에 집중하라^{Change by Design, Revised and Updated}》를 통해 디자인에 관한 담론을 형성했다. 디자인의 역량에 관해 꾸준히 설파함으로써 다른 사람들이 해내지 못했던 것을 이루며 경영자의 지도자가 되었다. 팀 브라운의 《디자인에 집중하라》의 개요를 보면 이 책의 출발점을 알 수 있다.

> 사람들의 필요를 충족하기 위해 디자이너의 감수성과 방법론을 동시에 발현하는 과정이 디자인 씽킹이다. 이는 언제나 기술적으로 실현 가능하고 유용한 경영 전략에 의해서만 이루어지는 것은 아니다. 다시 말하면, 디자인 씽킹은 필요를 수요로 바꾸는 과정이다. 이것은 인간 중심적 문제 해결 방법이며 결국 사람과 조직 모두를 혁신적이고 창의적으로 바꾼다.

팀 브라운의 이러한 확신은 비즈니스 잡지와 저널뿐 아니라 기업의 지도자로부터 많은 지지를 받았다. 다음은 《비즈니스 위크》지에 실린 리뷰이다.

> 디자인 회사 아이디오의 CEO는 이번 책을 통해 심지어 병원에서조차 의료진에서 엔지니어에 이르기까지 업무 수행 방식을 변화시킬 방법을 제시한다. 미국의 비즈니스 잡지 《잉크^{Inc}》 역시 이 생각에 동의하며 "세그웨이^{Segway}(발명가 딘 카멘^{Dean Kamen}이 개발한 1인용 탈것) 같이 훌륭한 제품이 손익 분기점을 못 넘기는 이유가 궁금한 마케터와 엔지니어를 위한 필독서"라고 서평을 쓴 바 있다.

두 개의 추천사 역시 책의 전제를 날카롭게 지적하며 팀 브라운이 세상을 향해 던지고자 하는 메시지를 잘 요약해 두었다.

디자인 씽킹의 여정이 이처럼 반복적이고 비선형적인 이유는 무질서하고 불규칙한 성질 때문이 아니라 디자인 씽킹이 근본적으로 탐색의 과정이기 때문이다. 디자인 씽킹을 잘 해냈다면 그 과정에서 분명히 예상치 못한 문제를 발견하게 될 것이고 그것이 무엇인지에 관해 탐색하게 될 것이다. 이런 발견은 별 무리 없이 진행 중이던 프로세스에 녹아 들어가기도 하고 때때로 가장 기본이 되는 전제로 되돌아가 처음부터 다시 짚어 보게도 한다. 이것은 시스템을 리셋하는 일이 아닌 의미 있는 업그레이드라고 할 수 있다.[29]

디자인 씽킹을 정의하고자 하는 여러 번의 시도가 있었지만, 매번 혁신과 변화를 위한 방법이나 행동의 변화로 보기보다는 오히려 오해를 사는 일이 많았다. 팀 브라운은 이 책을 통해, 그리고 여러 다른 방법으로 글로벌 기업의 경영자들과 소통하며 디자인 씽킹을 성가신 일로 생각하던 기존의 회의적인 시각을 없앨 수 있었다.

디자인의 역할을 정립하다

팀 브라운보다 좀 더 나중에 등장한 알렉산더 오스터왈더는 스위스의 정치과학자이자 경영학자이며 컨설팅 기업 스트래티저^{Strategyzer}의 대표이기도 하다. 기존 기업 및 스타트업뿐 아니라 전 세계 여러 경영 지원 조직과도 광범위하게 협력하며 디자인의 역할을 정립하는 데 기여했다. 기업이 성공하는 데 필요한 요건에 관해 전체적인 이해도를 높이고자 여러 활동을 했다. 그중 오스터왈더가 창시한 비즈니스 모델 캔버스^{Business Model Canvas}는 오늘날 널리 통용되며 베스트셀러가 된 《비즈니스 모델의 탄생^{Business model generation}》의 기본 이론이 되기도 했다. 비즈니스 모델 캔버스는 '칸 채우기^{paint-by-number}' 방식으로 되어 있으며, 새로운 프로젝트나 스타트업이 고려해야 할 최소한의 사항(핵심 파트너, 핵심 활동, 핵심 자원, 가치 제안, 고객 관계, 고객 세분화, 채널, 비용 구조, 수익원)을 확실히 정리할 수 있도록 하는 도구이다(그림 5).

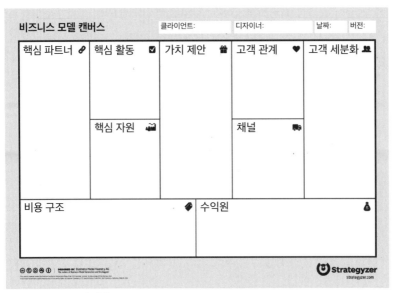

[그림 5] 비즈니스 모델 캔버스

출처: A. Osterwalder and Y. Pigneur. 2010. The Business Model Canvas.

오스터왈더에 따르면 '비즈니스 모델'은 조직이 어떻게 가치를 창조하고 수행하며 지켜 내는지를 설명한다.[30] 이는 간단하면서도 누구나 사용할 수 있는 비즈니스 기획 접근 방식으로, 경영 실무뿐 아니라 디자인 실무와 디자인학과와 경영학과에서도 널리 쓰이고 있다. 그 이유는 이 방법이 두 분야를 연결하는 방식에 있다.

비즈니스 모델이 분야에 상관없이 널리 쓰이는 첫 번째 이유는 시각적으로 간결한 형태이다. 비즈니스 이론은 보통 두꺼운 보고서나 방대한 문서로 접하게 되는 경우가 많지만, 이 모델은 언어보다는 시각적 해석에 뛰어난 디자이너 대부분에게 익숙한 형태이다. 경영 전공자들에게는 교과서에서 배운 내용을 상기시키는 신선한 자극을 준다.

두 번째 이유는, 개발팀이 이 도구와 성공의 요인을 디자이너의 역량 및 작업 방식 덕으로 돌렸기 때문이다. 공동 창조co-creation이나 개방형 디자인 프로세스, 무드 보드mood board, 종이 모형, 시각화 작업과 일러스트레이션, 사진 등이 도구와 성공 요인에 해당된다. 게다가 책의 안내 문구에도 나와 있듯, 이 모델은 470명의 전략 실무자들의 협업으로, 이전 이론보다 새롭고 혁신적인 것을 원하는 사람(경영자나 컨설턴트, 기업가와 조직의 리더)을 위해 디자인되었다. 이는 디자인을 제품과 커뮤니케이션,

환경 등에 단순히 형태를 입히는 도구가 아닌, 일의 과정과 조직 전체 그리고 새로운 방향을 제시하고 의미를 부여하는 방법론적 도구로 인식하는 모두에게 희소식이었다. 오스터왈더의 전공 분야가 경영 이론이었다는 점과 더불어 디자인을 단지 방법론으로만 여기지 않고 비즈니스 모델 개발에 직접 활용한 점 역시 디자인이 경영이나 혁신, 조직 개발 및 학습 등의 영역에서의 역할을 탐색할 기회로 작용했다.

이 항목에서는 디자인 세계에서 빌려온 여러 가지 기술과 방법으로 어떻게 더 나은 그리고 더 혁신적인 비즈니스 모델을 고안할 수 있는지를 설명한다. 디자이너는 새로운 것을 창작하고 미지의 세계를 발견하거나 실용성을 획득하기 위한 가장 좋은 방법을 끊임없이 찾는다. 디자이너는 사고의 경계를 확장하고 새로운 선택지를 만들어내며, 궁극적으로 사용자를 위한 가치를 창조하는 일을 한다. 이를 위해서는 '존재하지 않는 것'을 상상하는 능력이 필수적이다. 디자이너의 이런 방식과 태도가 성공적인 비즈니스 모델을 생성해 내는 일의 필요 조건임을 확신한다.[31]

디자인 경영의 장애물 파악하기 IV

Q: 디자인 효과를 측정할 수 없다는 생각이 디자인 경영을
가로막는 것일까?
A: 디자인의 장점은 비즈니스 논리로 연결해야 한다.

디자인 경영은 '전통적인' 경영 분야의 모든 요소를 포함하고 있다. 그러다
보니 창출된 가치나 혜택에 관한 측정 과정 역시 필수적이다. 전 세계 디자인
경영 관련 분야에서 디자인 경영의 효과를 측정해 문서화하고 설명하는
작업을 진행 중이며 이미 몇 가지 방법이 개발되었다. 그중 한 가지 예로,
2007년부터 시작해 디자인 경영의 성과를 측정해 수상하는 DME^{Design}
^{Management Europe}(민간 및 공공 부분의 디자인 경영을 수상하는 국제적 기구) 어워즈[32]가
있다.

　측정은 심층적인 질문지를 통해 각 부문에서 디자인 경영이 이루어진
레벨에 따라 실행된다. 최하위 단계는 디자인 경영이 전혀 적용되지 않은
단계이다. 그다음은 디자인 경영이 프로젝트로 쓰인 경우와 기능으로 작용
한 경우이다. 최종 단계는 디자인 경영이 조직 전체에 문화로 자리 잡은
형태이다. 이 모델은 덴마크 디자인 센터에서 발표한 '디자인 사다리'[33]
개념도를 모태로 한다. 이 개념도는 조직 내에서 디자인이 얼마나
심층적으로 활용되는지를 분류한 방법으로, '디자인이 존재하지 않는
단계'부터 '디자인이 스타일을 구현하는 단계', '디자인이 조직의 주요
프로세스로 자리 잡은 단계', '디자인이 핵심 전략으로 기능하는 단계'로
나뉜다. 2009년 DME가 유럽의 디자인 경영 회사들을 대상으로 광범위하게
펼친 조사 결과를 살펴보면[34] 같은 해에 유럽 연합 위원회의 상황 분석과
맞아떨어지는 부분이 있다.

　　디자인을 활용함으로써 기업적, 국가적 차원의 혁신 역량과
경쟁력 개선이 가능하다.[35]

조직의 전체적인 디자인 경영 기여도를 판단하기 위해서는 다음의 5가지 요소를 자세히 살펴봐야 한다. 첫 번째는 조직 내 디자인과 디자인 경영에 관한 '인식', 다음은 수용력과 참여에 관한 '계획', 디자인 및 디자인 경영에 할당된 '자원', 조직의 내·외부를 아우르는 '전문성', 그리고 디자인과 디자인 경영이 조직과 특정 제품의 전략에 관여하는 정도에 따른 '처리 과정'이 있다. 또한 10여 년간 DME의 사례를 연구한 결과, 디자인 경영의 전문성이 조직의 리더십을 포용할 때 비로소 디자인으로 인한 직접적 이익과 업무 처리 방식, 프로젝트 관리, 성과 등의 질을 전체적으로 높일 수 있다는 사실을 알아냈다.

디자이넌스 모델

2011년 출판된 《디자인 경영 핸드북The Handbook of Design Management》에는 다음과 같은 말이 나온다.

> 디자이넌스 모델[36]은 디자인을 조직의 지식과 정보 자본을 향상하는 활동과 자원으로 변화시킨다.[37]

이 모델은 기업의 디자인 기본 목표 네 가지를 전제로 한다.

■ 차별화 요소로서의 디자인:

브랜드 자산과 고객 충성도, 가격 프리미엄 또는 고객 중심 경향을 통해 시장에서 경쟁 우위를 차지한다.

■ 통합 요인으로서의 디자인:

새로운 제품의 개발 과정(출시 일정, 팀의 협력과 조화 구축, 시각화 기술 등)을 개선하는 디자인, 제품 라인과 사용자 중심의 혁신 모델, 초반 기획 단계 관리에 도움을 주는 디자인이 있다.

■ 변혁 요소로서의 디자인:

변화에 대처하고 확장된 환경과 맥락, 시장과의 관계를 풀어낼 전문성을 길러 새로운 비즈니스 기회를 창출해 내는 데 자원이 되는 디자인이 있다. 위의 주요한 3가지 목표는 여러 디자인 효과 지표를 통해 금전적 가치로 측정할 수 있다.

■ 이윤 창출 수단으로서의 디자인:

매출 증대 및 수익 창출, 브랜드 가치와 시장 점유율, ROI 증대, 사회 전반에 도움이 되는 디자인(인클루시브 디자인 및 지속 가능한 디자인)이

있다. 디자인에 쓰이는 여러 방법이 실무팀이나 관리자뿐 아니라, 대기업 CEO나 COO(최고 운영 책임자) 및 여러 상위 임원들에게 동기부여가 되면서 디자인 중심 리더십이 떠오르고 있다. 어떤 방법으로 이런 흐름을 입증할 수 있을지를 찾아내고, 이를 통해 조직의 결정권자들이 디자인 씽킹과 디자인 경영의 가치와 잠재력을 발견하게 하는 것이 관건이다.

"측정할 수 없다면 관리할 수 없다"라는 문장은 미국의 경영학자 피터 드러커[Peter Drucker]가 한 말로, 자주 쓰이는 표현이다. 이런 주장은 영국의 회계 법인과 딜로이트[Deloitte]와 같은 대형 컨설팅 기업의 주요 영업 포인트가 되기도 한다. 하지만 회복 탄력성이나 변화의 대응과 같은 개념이 어떻게 측정될 수 있는지 의문을 제기하는 기업도 있다. "측정할 수 없다면 개선할 수도 없다"라는 말 역시 디자인 상황에 대입해 볼 수 있다. 허버트 사이먼이 정의하는 디자인과 같은 맥락으로 살펴보자.

현재 상황을 더 나은 것으로 바꾸기 위한 행동을 고안하는 사람은 모두 디자인을 하는 것이다.[38]

사용된 측정 기준이 어떤 목적으로 선택되었든 간에, 디자인의 효과를 뒷받침하는 증거는 비즈니스 환경에서 신뢰할 수 있는 개념이나 방법 또는 투자 가치를 인정받는 데 있어서 결정적이다. 디자인은 이 부분에서 어려움을 겪어 왔다. 공신력 있는 정부 기관이나 연구소의 꾸준한 보고에도 불구하고, 수십 년간 일관된 사실과 수치는 아직 기업의 리더들이 디자인을 기정사실로 받아들이게 하는 데는 역부족이다.

한 가지 예로 관련 연구 기관 중 가장 공신력 있는 곳 중 하나인 영국 디자인 위원회[British Design Council]는 2015년 영국의 총 부가 가치와 생산성, 총수입, 고용, 제품과 서비스의 수출 항목에 관한 디자인의 영향을 조사했다. 이 보고서는 디자인 인력 통계와 함께 디자인이 기업 및 지역 경제에 중요한 역할을 했음을 보여 주었다.[39] 하지만 여전히 충분하지 않은 것이 사실이다.

앞서 언급한 대로, 기업에서 디자인의 효과를 측정할 방법은 분명히 존재한다. 디자인 프로젝트의 윤곽이 분명하고 그에 맞는 디자이너가 투입되어 전문적으로 관리되기만 한다면 대부분은 긍정적인 결과가 나올 것이다. 하지만 그렇게 되기 위해서는 적절한 투자가 이루어져야 하는데 그 부분이 난제이다. 그러므로 경영진을 설득하고 미래 프로젝트를 기획하기 위해서는 디자인의 효과를 측정할 수 있어야 한다. 하지만 수십 년에 걸친 상당히 설득력 있는 보고서와 대규모의 증거 자료에도 불구하고, 디자인에 관한 회의적인 시각을 바꾸기는 쉽지 않아 보인다. 그렇다면 보고서를 쌓아 올리는 일 말고 무엇을 더 할 수 있을까? 초심으로 돌아가 자문해 볼 수 있다. 경영자들이 필요로 하는 것이 무엇인가, 비즈니스는 무엇이고 그 안의 논리 구조와 증거의 초석을 이루는 것은 무엇인가? 그리고 디자인은 기업의 사고방식과 문화에 어떻게 파고들 수 있을 것인가?

내용 정리

앞서 언급한 대로 디자인은 분야를 막론하고 조직의 성과에 영향력을 행사하는 요소로 떠오르고 있다. 하지만 그 개념을 둘러싼 모호함도 따라서 증가하고 있다. 이 책에서는 그 모호함에 불을 밝히고자 한다. 디자인 씽킹은 완전히 새로운 것은 아니지만 특히 최근 십 년간 MBA 분야에서 주목받는 개념이다. 직업으로서의 디자인은 물론이고 여러 가지 복잡한 문제의 해결책을 찾는 접근 방식으로서의 디자인에도 반가운 소식이다. 그러나 디자인 씽킹이 새로운 사고의 방향으로 떠오르는 만큼 디자인 경영의 기세는 한풀 꺾이는 추세다. 마치 두 개념이 상호 교환이라도 되는 듯, 또는 디자인 씽킹이 디자인 경영의 2.0 버전이기라도 한 듯 말이다.

그렇지만 지난 십 년간은 가히 디자인의 르네상스 시대가 도래했던 것으로 보아도 무방하다. 디자인을 대하는 태도만 변화한 것이 아니고 디자인을 활용하는 방법에 변화가 있다는 점에 주목해야 한다. 이 변화에 있어 핵심은 어떤 디자인을 전략적 자산으로 채택할 것인지로 확장된다. 제품과 서비스, 환경과 커뮤니케이션에 의미와 신뢰를 더하면서 동시에 감각적이고 아름다워야 한다. 또 이를 통해 사용자의 경험을

풍부하게 할 그런 디자인을 찾아야 한다. "디자인의 잠재력은 중개자로의 역할에 있다. 기존의 가치 사슬을 구성하는 여러 요인과 급속한 변화로 인해 발생하는 불확실성과 두려움 사이를 연결하는 역할이다."

다음 챕터에서는 디자인 씽킹 및 디자인 경영 그리고 김위찬과 르네 마보안 Mauborgne(블루오션 전략Blue Ocean Strategy), 하멜Hamel과 프라할라드Prahalad(미래경쟁 전략Competing for the Future), 크리스텐슨Christensen(파괴적 혁신전략Disruptive Strategy), 체스브로Chesbrough(개방형 혁신Open Innovation), 파인Pine과 길모어Gilmore(경험 경제론Experience Economy) 등 여러 기존 비즈니스 전략과의 연결에 관해 체계적으로 살펴보도록 하겠다. 그에 더해 경쟁 우위에 관한 마이클 포터의 기본 개념과 미국의 경영학자 크리스 아지리스Chris Argyris의 조직 학습, 지식 창조 기업에 관한 노나카 이쿠지로Nonaka ikujiro와 타케우치 히로타카Takeuchi Hirotaka의 관점, 그리고 조직 구조론에 관한 헨리 민츠버그Henry Mintzberg의 비판적 시각과 조직 심리학자 칼 와이크Karl Weick가 조명하는 센스메이킹 Sensemaking(의미를 부여하여 이해하고 해결책을 찾는 과정)에 대해 알아봄으로써 디자인 우수성이란 무엇인가에 관해 기본부터 살펴보도록 한다. 서론에서 이미 이야기한 대로, 그리고 기존의 역설적 상황에 관한 응답은 다음과 같다.

**디자인 씽킹과 디자인 경영, 그리고 세계적으로 인정받고 있는 기존의
여러 경영 이론 사이를 연결하기 위해 할 수 있는 일을 찾아야 한다.**

위 이론들은 전 세계 경영자와 중간 관리자 사이에 이미 널리 통용되고 있다. 경영, 혁신, 경쟁력, 조직 개발 그리고 학습에 관한 기존의 비즈니스적 사고방식과 모델은 디자인과 디자인 씽킹, 디자인 경영이 이루고자 하는 바와도 완벽히 어우러질 수 있다. 기존 이론에 관한 도전이 아닌, 증명된 경영 전략에 디자인을 결합했을 때 어떤 또 다른 명제가 발생할 수 있을지에 관해 자유롭게 탐구하고자 한다.

디자인과 비즈니스를 연결하려는 시도를 통해 경영 분야에서 디자인의
역할을 정립하고 디자인 우수성이 열어 줄 새로운 기회에 관한 두
분야의 공동의 공간과 언어를 창출할 수 있을 것이다.

3 디자인 경영의 5가지 과제

혁신을 도모하고, 인적 자산을 육성하고,
디지털 기술력을 쌓아 경쟁 우위를 높여
고객에게 만족스러운 경험을 제공하기
위해서는 강하고 탄력적인 기업 문화와
실행 가능하고 잘 짜인 전략이 필수적이다.

지금까지 디자인과 디자인 경영, 디자인 씽킹이 비즈니스에 쉽게 스며들기 어려운 이유를 살펴보았다. 하지만 디자인이 전 세계 경영자들의 마음을 돌리기 위해서는 문제에 관한 해결책과 질문의 답을 찾아야 한다. 조직의 리더와 관리자가 매일 당면하는 도전 과제는 사업 활동의 종류와 시장 및 소비자의 성격, 또 이를 위한 전략의 유형만큼이나 다양하다. 하지만 분야와 전략의 목적에 구애받지 않는 보편적 문제들도 존재한다.

PwC^{PricewaterhouseCoopers}(영국의 다국적 회계 컨설팅 기업)는 2017년 시행한 CEO 대상 조사에서 79개국 1,379명의 기업 CEO에게 다음과 같은 질문을 던졌다. "현재 당면한 비즈니스 상황에서 새로운 기회를 모색하기 위해 가장 강화해야 할 부분은 무엇인가?" 가장 많이 나온 대답은 '혁신'이었다. 질문을 받은 CEO의 23퍼센트가 혁신을 가장 시급한 문제로 꼽은 것이다. 그다음은 순서대로 '인적 자산', '디지털 기술력', '경쟁 우위'와 '고객 경험'이었다.[40]

이상의 5가지 개념은 앞서 소개한 학자들이 발표한 이론에서도 찾아 볼 수 있다.

- "혁신" (김위찬, 르네 마보안, 크리스텐슨, 체스브로)
- "인적 자산" (아지리스, 노나카, 타케우치, 민츠버그)
- "디지털 기술력" (와이크)
- "경쟁 우위" (하멜, 프라할라드, 포터)
- "고객 경험" (파인, 길모어, 와이크)

위 학자들이 주장하는 개념 간에는 완벽하게 일치하지 않는 부분도 있다. 각 이론이 발생하게 된 상황이 달라서 어쩔 수 없는 본질적인 성질이며 이 점 때문에 위에 나열한 '선구자적 사고'가 평가 절하되어서는 안 될 것이다. 예를 들자면 경쟁적 상황의 대안으로 등장한 블루오션 전략의 도전적 배경과 경쟁 우위를 차지하기 위한 시도 사이에는 어느 부분에 중점을 두느냐에 따라 본질적 갈등이 발생할 수 있다. 하지만 PwC의 조사에서 볼 수 있듯 혁신과 경쟁 우위 두 가지 개념 모두 비즈니스 환경에서 중요하게 대두되는 화두이고 동등하게 중요한 쟁점이다(그림 6).

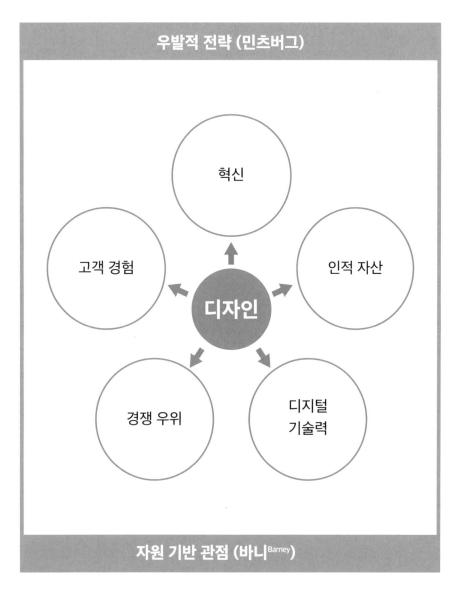

[그림 6] 디자인 과학과 핵심 경영 전략 간의 관계

혁신

지속적으로 복제 가능하며 상업적이거나 인식 가능한 가치를 지니는 새로운 것의 창출을 '혁신'이라 부른다. OECD(경제협력개발기구) 발표에 따르면 혁신에는 네 가지 종류가 있다.[41]

- **제품 혁신:** 기존과는 완전히 다르게 개선되었거나 새로운 제품 및 서비스이다. 기술 사양, 부분적 구성 요소와 자원, 소프트웨어, 사용자 친화성user-friendliness(사용자의 편리성을 위해 서비스를 제공하는 것), 기능적인 측면 등이 포함된다.

- **프로세스 혁신:** 기존과는 완전히 다르게 개선되었거나 새롭게 개발된 생산 및 유통 방법이다. 기술력, 장비, 소프트웨어 등이 포함된다.

- **마케팅 혁신:** 제품 디자인 또는 포장, 제품 배치, 홍보, 가격 책정 등에 있어 새로운 마케팅 방법이다.

- **조직 혁신:** 비즈니스 실무와 업무 환경, 외부 관계 등을 위한 새로운 방법이다.

세계적 경영학자인 김위찬과 르네 마보안이 함께 연구한 **'블루오션'**[42] 전략은 이미 속해 있는 산업의 경계 안에서 경쟁하며 서로의 고객을 뺏고 빼앗기는 라이벌 관계 안에 갇히는 것보다 경쟁 없는 시장 공간을 찾아내는 일에 집중하는 것이 낫다는 이론이다. 여기에는 두 가지 방법이 있다. 하나는 기존에 없는 완전히 새로운 산업을 개발하는 것으로, 드물고 급진적인 방법이다. 두 번째는 포화 상태의 기존 산업의 경계를 확장해 새로운 공간을 창조하는 것이다. 아무도 발을 들여놓은 적 없는 새로운 영역이나 틈새시장을 개척하거나 기존 시장의 경계를 확장하기를

원하는 기업은 많다. 그러나 쉽게 개척된 블루오션(무경쟁 시장)은 곧 레드오션(경쟁이 치열한 시장)이 될 수밖에 없다. 이것을 누가, 어떻게 이루고 관리해 기회를 잡을 것인가가 관건이며 많은 기업과 경영자들의 숙제가 바로 그것이다.

혁신의 또 다른 방법으로 하버드 경영 대학원 교수인 클레이튼 크리스텐슨^{Clayton} ^{Christensen}이 소개한 '파괴적 혁신^{Disruptive Innovation}[43]'을 들 수 있다. 이는 많은 분야에서 이루어지고 있는 점진적인 개선에 대항하는 개념이다. 제품과 서비스를 계속해서 개선해 나가다 보면 고객의 필요 이상으로 진보하게 되거나 가격이 지나치게 상승해 이윤 창출이 불가능해지는 시점이 온다. 고급화된 기능이 실제로 쓰이지 않고 따라서 아무도 가격을 지불하지 않는 것이다. 파괴적 혁신은 기존 문제에 관해 완전히 다른 해결책을 제시한다. 시장 밑바닥을 공략해 점차 위로 올라가며 기존 주류 시장을 장악하고 대체한다는 전략이다. 크리스텐슨이 소개한 '파괴적'이라는 용어는 새로운 제품을 소개해 시장을 변화시키고 결국 기존 주류 제품을 사장시킨다는 최근의 의미와는 조금 다른 개념이다. 크리스텐슨은 2015년 웹 잡지 잉크와의 인터뷰에서 '파괴적'이라는 용어의 원래 개념을 현대적인 용법과 구분하는 방법을 5가지로 요약했다.[44]

- 새로운 것이 기존의 것을 흔든다고 해서 모두 파괴적 혁신인 것은 아니다.
- 여기에서 '파괴'란, 기존의 주류 기업이 수익성 높은 고객에게만 집중해 나머지 고객의 요구를 무시하거나 오판을 내릴 때 시장에 일어나는 일을 말한다.
- 파괴는 주류 기업이 포기한 고객을 확보한 진입 기업이 결국 수익성 높은 주류 고객층까지 전향할 때 일어난다.
- 엄밀히 말해 우버^{Uber}(모바일 차량 예약 사용 서비스)는 택시 산업을 파괴하지 않는다.
- 파괴는 전체적인 과정이지 특정 순간이나 제품에 관한 것이 아니다.

그러나 크리스텐슨이 사용한 본래의 의미로나 사전적 의미에 더 가깝게 진화한 요즘의 의미로나 '파괴'가 혁신이라는 주제에 확고한 요소인 것은 사실이다. 그렇다고 해도 기업이 실제로 이 개념을 실제 산업 환경과 제품에 적용하는 것이 쉬운 일은 아니다. 하지만 시장 점유율과 이윤을 높이기 위해 치열하게 싸우는 매일의 전쟁에서 이러한 노력을 통해 차근히 그리고 확실하게 입지를 높여갈 수 있게 될 것이다.

다음으로 혁신의 세 번째 기초가 되는 것은 '개방형 혁신^{Open Innovation}'이다.⁴⁵ 이 개념은 일찍이 1960년대 소개되었지만, 2003년 캘리포니아 대학교 버클리 캠퍼스^{University of California, Berkeley} 교수인 헨리 체스브로^{Henry Chesbrough}가 저서 《오픈 이노베이션^{Open innovation}》에서 다시 언급하면서 혁신을 논할 때 빠질 수 없는 전략으로 자리 잡았다. 개방형 혁신의 기본 원리는 제품과 서비스, 비즈니스 전략 모델을 고안하는 과정에 기업 내부와 외부의 이해관계자를 모두 참여시킨다는 데 있다. 같은 목표를 위해 시장을 공유하고 같은 가치 사슬에 속하는 다른 이해관계자와도 기업의 고유 지식을 공유한다. 그럼으로써 한 가지 지식에 도달하기 위해 여러 이해관계자가 개별적으로 연구를 진행하고 접근할 수 있던 구조에서 벗어나게 된다. 나아가 이런 개방적 방식은 라이선스 구매 및 판매, 합작 투자 또는 기업 분할(기업의 특정 사업을 독립적으로 분리해 자본과 부채를 나누는 영업 양도 형태), 대학이나 타 기업과의 공동 프로젝트 등 동일 목표를 가진 조직이 함께 일할 때 더욱 효과적이다.

개방형 혁신은 상업적인 조직에서뿐 아니라 공공 서비스 영역에서도 적극적으로 채택되었다. 성공적으로 혁신을 이끌어 내는 데 필요한 모든 지식과 경험을 한 조직이 축적하기란 어렵다는 점을 생각하면 당연한 일이다. 그러므로 이 전략의 걸림돌은 개념 자체를 받아들이는 데 있지 않다. 개방형 혁신을 이루어 내는 열쇠는 이해관계자 사이 관계를 정립하고 혁신의 과정에 그들을 어떻게 참여시킬지, 그리고 목표를 이루는 데 투입할 자원을 확보하고 평가하는 노하우에 달려 있다.

혁신에 관한 연구 자료는 무수히 많다. 혁신이라는 단어로 구글 북스^{Google Books}(구글의 도서 검색 서비스)에만 71만 4천 건이 검색됐고 현재에도 계속 늘어나고 있다. 이 숫자가 의미하는 것은 단순히 혁신이라는 제목으로 출판된 책의 숫자가 아니다. 그만큼 이 주제에 수많은 연구자와 비평가의 관심이 쏠리고 있음을 보여

줌과 동시에 무궁무진한 시장의 존재 가능성을 시사한다. 혁신이라는 주제에 관한 세 가지 이론과 접근 방식을 살펴보았지만, 이것만이 혁신의 다양성과 깊이를 반영한다고 볼 수는 없을 것이다. 하지만 이 세 가지 시각이 변화를 주도하고 판도를 바꿀 요소를 갖고 있다는 것은 분명하다.

인적 자산

어느 기업이나 가장 중요한 자산은 사람과 그들이 가진 전문성, 즉 인적 자산일 것이다. 새로운 기회를 포착하는 데 있어 인적 자산의 중요성이 커지면서 관련된 문제점도 함께 늘어나는 것은 놀랄 일이 아니다. 인사 관리는 서로 관련성이 높은 두 가지 다른 개념인 조직 개발과 조직 설계에 종종 연관되곤 한다. 인적 자산은 보통 교육과 직업 훈련에 쓰이는 비용과 노동으로부터 창출되는 소득 간의 관계를 설명할 때 쓰이는 용어지만, 요즘에는 더 확장된 의미로 쓰이고 있다. 이는 경제학의 아버지, 애덤 스미스[Adam Smith]가 이미 300년 전에 소개한 "사회 모든 구성원 능력의 총합"[46]이라는 접근과 상통한다.

인적 자산이란 문제 해결을 위한 인간의 종합적 능력이다. 기업이라는 맥락에서는 직원이 가진 기술과 노하우, 전문성 등을 통해 보이는 가치를 의미한다. 인적 자산의 구축은 조직의 이익을 위해 개인의 지적 자산을 투입하는 사람들이 있을 때만 가능하다. 따라서 조직의 목표를 달성하는 데 필요한 인재를 찾아 그 능력과 생산력을 키우는 것이 인적 자산이라는 개념에서 풀어야 할 주요 과제 중 하나이다.

또 다른 과제는 최적의 인적 자산으로 조직을 구성하는 것이다. 이는 조직의 총 생산성은 물론이고 혁신을 이루어 경쟁 우위를 확보하기 위해(후자에 관해서는 뒤에 자세히 다룬다) 매우 중요한 부분이다. 인적 자산을 유용하게 활용하는 방법에 관해 많은 학자가 연구와 실험을 진행하고 있다.

크리스 아지리스(1923~2013)는 행동과학과 조직 개발, 그리고 조직 학습을 통한 인적 자산의 자본화 달성에 관한 연구의 선구자이다. 그는 학자로서의 경력에서 큰

부분을 할애해 이 분야 연구에 매진했다.《전문가의 조건》의 저자 도널드 쇤(디자인의 목적은 탐색과 실험이라고 주장했다)과 더불어 아지리스는 '이중 순환 학습double loop learning'[47] 이론을 개발했다. 이는 "조직의 문제점이 발견됐을 때 기존의 방식과 정책, 목표를 수정해 문제를 해결하는 것"을 다룬다. 아지리스는 이미 오래전에 학습 환경과 지속적인 조직 개발 환경을 조성함으로써 가장 훌륭한 인적 자산을 찾고 길러 낼 수 있으며, 결국에는 유용하게 활용할 수 있다고 주장했다.

인적 자산은 기술, 노하우, 전문성 등으로 설명되며 애덤 스미스는 '습득된 유용한 능력'이라고도 표현했다. 모든 '유용한 능력'이 즉각적으로 활용될 수 있거나 전달되지는 않는다. 경영학자 노나카 이쿠지로와 하버드 대학교 전략 교수 타케우치 히로타카에 따르면 지식은 두 가지 종류로 분류된다. 한 가지는 연구와 문서화가 가능하여 눈에 보이고 다른 사람에게 전달할 수 있는 지식이다. 반면, 다른 한 가지는 암묵적 지식으로, 직접 가르칠 수 없고 경험을 통해서만 전달되며 은유와 유추를 통해 간접적으로 전해진다. 두 일본인 학자는 많은 일본 기업의 성공 요인이 암묵적 지식을 눈에 보이는 지식으로 변형시켜 인적 자산의 축적을 이루어 낸 데 있다고 보았다.

인적 자산에 초점을 맞춘 세 번째 경영학자는 캐나다 출신의 헨리 민츠버그 이다. 민츠버그는 최근 자신의 블로그에 다음과 같은 글을 게재하며 지금까지 소개한 이론에 강하게 반기를 들었다.

> 사람이 인적 자원HR이라니. 스스로를 그렇게 부르고 싶다면 마음 대로 할 일이지만 나는 빠지겠다. 우리는 인간이다. 인적 자산은커녕 인적 자본도 아니란 말이다. 우리 모두를 물건 취급하는 이 무례한 경제학 용어에 치가 떨린다. 자원은 다 쓰고 필요 없어지면 버리는 물건을 말한다. 훌륭한 기업으로 성장하는 방법이 사람을 버리는 것인가?[48]

민츠버그의 연구와 저술은 한편으로는 경영과 경영자의 관계에 관해, 그리고 다른 한편으로는 조직 설계와 개인의 역할에 관하여 40년간 일관되게 진화하는 방향으로 발전해 왔다. 그 방대한 연구 중 한 가지를 꼽으라면 다음의 구절을 들 수 있다.

디자인, 경영을 만나다

첫째로 조직은 인간의 집단이지 인적 자원의 집합체가 아니다. 인간으로서 커뮤니티와 대면해야 한다. 이 커뮤니티라는 중요한 개념은 인간을 사회적 선(善)으로 향하게 하는 사회적 접합제가 되어 주고, 이를 통해 활발히 기능하게 한다. 조직 역시 구성원이 신뢰와 존중을 바탕으로 한 협력 관계를 구성할 때 가장 완벽해질 수 있다.[49]

이런 커뮤니티를 만들기 위해서는 경영 전략이 필요할 뿐 아니라 구성원과 그들의 헌신을 중시하는 책임감 있는 관리자가 필수적이다. 민츠버그의 이론은 점점 많은 사람에게 공감을 얻고 있으며, 스타트업으로 출발해 성숙한 문화를 가진 조직으로 성장한 기업의 많은 지지를 받고 있다. 하지만 전통적인 방식의 조직이 아닌 이러한 커뮤니티를 구축하는 것은 요구사항일 뿐 모든 관리자나 CEO가 필수적으로 해야 하는 일은 아니다.

디지털 기술력

디지털 전략은 분야나 산업을 막론하고 모든 경영 전략에서 필수적 요소이다. 그러나 여기에도 해결해야 할 과제가 존재한다. 점점 복잡해지는 테크놀로지와 빠르게 변화하는 시스템, 그리고 전문적인 정보 통신 기술[ICT] 지식 없이는 이 분야에서 일어나는 일을 파악하기 어렵다는 점이다. 그러므로 디지털화된 세상의 무한한 가능성을 개발하는 데 있어 핵심 요소는 최첨단의 관련 지식을 조직에 불어넣어 최선의 전략을 세울 수 있게 해줄 훌륭한 인재를 발굴하는 것이다. 더불어 최첨단 디지털 기술에 적응하지 못해 동력을 잃지 않도록 주의해야 한다.

디지털화된 세상에서 살아남을 방법은 단순히 컴퓨터 언어를 알고 '얼리 어답터'가 되는 것의 문제가 아니다. 어느 정도까지 제품과 서비스를 디지털화해야 하는지, 생산성과 효율성을 높이는 데에 어떻게 디지털을 활용할 수 있을지, 고객과 사용자, 그밖에 다른 이해관계자와 직접 대면하지 않는 세상에서의 디지털의 역할은 무엇일지,

이런 문제들을 심사숙고해야만 하는 것이다. 정보 통신 기술은 기업의 재정, 경영, 환경뿐 아니라 공급망 내의 의사소통과 시장 점유 및 새로운 시장에의 접근, 일의 효율성 그리고 조직 학습의 정도에 영향을 미친다. 더 그루트[De Groote]와 마르크스[Marx], 수[Su]와 양[Yung], 코텔니코브[Kotelnikov], 미챔[Meacham], 톰스[Toms], 그린 주니어[Green Jr], 그리고 바다우리아[Bhadauria]와 같은 여러 학자들의 연구를 통해 그와 같은 사실이 알려지게 되었다. 어떤 테크놀로지에 투자할 것인지를 현명하게 결정하는 것, 그리고 또 그 안에서 비즈니스가 살아남을 가능성과 전략의 실행 가능성, 고객 경험에 기반한 평가를 통해 우선순위를 결정하는 것이 중요하다. 후자는 별개의 문제이긴 하지만 조직의 디지털화와 기술 전략에서 빠질 수 없는 문제이다.

칼 와이크는 루스 커플링[loose coupling](시스템의 특정 구성 요소를 변경해도 연결된 다른 구조에는 영향을 주지 않는 유연한 구조)과 센스메이킹, 마인드풀니스[mindfulness], 조직 정보 이론의 제창자이다. 이중 특히 센스메이킹은 성공적으로 조직을 변화시키기 위한 핵심 요소인 조직의 디지털화와 신기술 도입에 관련된 결정을 내리는 데 있어 매우 중요한 역할을 한다. 와이크는 주변 상황에 관한 이해를 강조하고 복잡성과 끊임없이 일어나는 변화에 집중할 것을 주장한다.[50] 복잡성은 이미 정해진 것이며, 복잡한 문제라는 의미와는 다르다. 이에 관하여 IBM 센터의 명예 연구원인 존 카멘스키[John Kamensky]는 다음과 같이 설명한다.

> 오늘날의 리더는 복잡한 문제와 복잡성을 구분해야 한다. 이 두 가지 개념은 각기 다른 전략과 문제 해결 방식이 필요하며, 대체되거나 혼용될 수 없다. 물론 문제가 한쪽에서 다른 쪽으로, 복잡함에서 복잡성으로, 또는 그 반대로 서서히 옮겨가는 일이 있으므로 그에 따라 전략과 방법을 유연하게 채택해 대처할 수 있어야 한다.[51]

변화는 그냥 주어지는 것이 아니며 쉬운 일도 아니다. 최근 조직 변화에 관한 기사에 실린 시사만화 한 편에는 회의실을 배경으로 의장이 이렇게 말하는 장면이 있다. "새로운 것으로 위험을 감수하느니 그냥 안전하게 천천히 뒤처지다 망합시다." 이처럼 변화에 관한 두려움이 있는 것이 현실이다. 네덜란드의 연구가 헹크 클레인

Henk Kleijn과 프레드 로링크Fred Rorink는 변화를 거부하는 심리적 요인으로 다음의 7가지가 가장 일반적이면서 중요하다고 주장했다.

- 두려움 (관리할 수 있는 일일까?)
- 죄책감 (동료에게 시킬 수 없는 일이야.)
- 소외 (내가 필요 없어지진 않을까?)
- 침해 (현재의 특권이 유지될까?)
- 자기 요구 (변화가 경력에 방해가 되진 않을까?)
- 위협 (내 위치를 약화시킬지도 몰라.)
- 불확실성 (변화가 무엇을 가져올지 몰라.)[52]

이렇듯 조직의 디지털 기술력을 강화하는 데 마주치는 실질적인 문제점들 외에도 여러 가지 다른 변수가 존재한다. 이를 극복하기 위해서는 디지털화가 가져올 변화와 불확실성에 사람들이 어떻게 대응할지를 이해해야 한다. 그 과정에서 센스메이킹과 조직 정보 이론의 원리를 적용함으로써 이를 수월하게 할 수 있다. 또한 다수의 조직이 살아남기 위해 거치는 필수 과정에서 잠재적으로 불거질 수 있는 여러 불리한 요소를 최소화할 수 있다.

경쟁 우위

어떤 학자들은 경쟁 우위를 차지하기 위한 노력이 불필요하다고 주장한다. 파괴적, 급진적 혁신을 통해 새로운 기준과 환경을 세우는 것만이 제품과 서비스의 장기적 생존을 가능케 한다는 것이다. 하지만 현실 속 대부분의 조직과 관리자는 끊임없이 경쟁자와 싸워야 하며 최적의 선택지를 찾아 헤매는 고객을 마주할 수밖에 없다. 마이클 포터는 많은 학자 중 경쟁 우위 전략에 관해 논쟁의 여지가 없는 권위자다. 지난 40년간 전 세계의 많은 경영 전략에 영향을 미쳤으며, 2005년과 2015년에

세계적으로 인정받는 경제 경영학 사상가 순위를 발표하는 《싱커스50[Thinkers50]》에 의해 가장 영향력 있는 사상가로 선정되었다.

이렇듯 40년이 지났어도 건재함을 증명한 포터의 조직 경쟁력 분석 전략으로는 '5가지 경쟁 요인 분석[Five Forces][53]'이 있다. 첫 번째는 '산업 내 경쟁자[Competitive rivalry]'이다. 기업이나 조직의 경쟁사를 파악해 각각의 강점과 제품, 서비스를 비교 분석하는 방법이다. 두 번째는 '공급자의 교섭력[Supplier power]'이다. 공급 물량에 변화가 생긴다거나 가격 인상, 공급자의 구조 조정, 품질 변화 등의 변수에 기업이 얼마나 취약한가를 분석하는 방법이다. 세 번째는 고객에게서 나오는 '구매자의 교섭력[Buyer power]'으로 구매자는 기업의 제품이나 서비스의 가격을 낮추고 구매나 거래의 조건을 일방적으로 조정하는 힘이 있다. 네 번째는 '대체재의 위협[Threat of substitution]'이다. 기업이 제공하는 제품이나 서비스는 더 나은 기술과 낮은 가격으로 무장한 다른 기업에 의해 대체될 수 있고 이는 기업의 위치에 큰 위협이 될 수 있다. 마지막은 '신규 진입자의 위협[Threat of new entry]'이다. 기존 시장의 진입 장벽을 의미하는 것과 동시에 매력적인 신규 사업자의 시장 진입을 의미하기도 한다.

포터의 사상과 5가지 경쟁 요인 분석 모델을 적용하여 조직의 경쟁력을 측정하고 가까운 미래에 다가올 변화와 장벽이나 시장 개발의 경향을 예측할 수 있다. 또한 기업이 속한 분야나 산업에서 살아남기 위해 채택해야 할 비즈니스 모델을 결정할 수 있다.

경쟁력 개발 전략에 있어 기초를 다진 또 다른 사상가로는 가장 영향력 있는 사상가 랭킹에 올라가 있는 세계적인 경영 전략가, 게리 하멜[Gary Hamel]과 C.K. 프라할라드[C.K. Prahalad]가 있다. 경쟁력에 관한 이 두 학자의 접근 방식은 미래를 들여다보는 것으로, 예를 들면 지금부터 10년 후에 조직이 무엇을 바라보고 있을지 예측하는 것이다. 비교적 간단한 질문으로 평가를 시작하며 상급 관리자들이 미래를 바라보는 관점과 현재의 관심사, 조직에 관한 다른 경쟁사들의 전망과 견해, 조직의 강점, 따라잡는 조직인지 리드하는 조직인지, 변화에 관한 계획, 현재 위치를 유지하는 것과 미래를 창조하는 것 중 무엇을 더 중요하게 여기는지 등에 초점을 맞춘다. 이런 질문의 답을 바탕으로 기업이 과거를 유지하는 데 너무 많은 힘을 쏟느라 미래를 창조할 힘이 없지는 않은지 알아볼 수 있다. 이런 사고방식은 현재의 경쟁력이

미래의 경쟁력을 결정할 수 없다는 기본 전제를 갖는다.

> 오늘날 한 기업이 주도하는 시장은 향후 10년 안에 완전히 바뀔 가능
> 성이 크다. '지속 가능한' 리더십이란 존재하지 않으며 끊임없이 재생
> 되는 것이다.[54]

현재 시점에서 그리고 미래를 바라보았을 때도, 경쟁력이란 결국 조직에 관한 완벽한 이해를 바탕으로 한 전략에 달려 있다. 스스로 강점과 약점을 이해하고, 공급망 시장의 지속적인 개발과 경쟁자를 분석함으로써 현재 일어나고 있는 변화와 앞으로 10년간 일어날 일에 관한 예측이 가능해진다.

고객 경험

PwC의 조사에 참여한 CEO들이 새로운 기회를 위해 강화해야 할 영역으로 밝힌 다섯 번째는 고객 경험이다. 다소 추상적이긴 하지만 사용자가 기업의 제품·서비스를 사용할지 아니면 다른 곳으로 돌아설지를 결정하는 중요한 요소이다. 또한 여러 가지 의미를 아우르는 복잡한 요소이기도 하다. 2000년대에 들어서기 직전 미국의 경영학자 조지프 파인 Joseph Pine과 제임스 길모어 James Gilmore는 엔터테인먼트 산업에 국한돼 있던 '경험'의 개념을 뛰어넘어 기존 비즈니스의 영역을 경험 경제로 변환시키는 경험의 역할을 정리했다. 고객의 기대를 높이는 데 테크놀로지의 영향이 점점 증가하는 추세에 소비자 경제 경향 연구가 더해져 접근법이 탄생되었다. 이는 제품과 서비스의 품질 자체만큼이나 경험의 품질 역시 소비자 행동에 동일한 영향을 미친다는 것을 보여 준다. 이러한 사고는 기존 제품과 서비스를 한 단계 발전된 방향으로 진화시키는 계기가 된다. 다를 것 없던 평범한 상품이 고유한 특징을 가진 제품이 되고 누가 제공하는지에 따라 그 성격이 완전히 다른 서비스가 되며 고객이 직접 느끼는 경험이 되고 궁극적으로 이 모든 활동이 가진 장점을 통해 변화를

불러일으키게 된다.[55]

공급자와 고객 간의 상호 작용이 점점 더 디지털로 이루어지게 됨에 따라 고객 경험$^{CX, Customer experience}$과 사용자 경험$^{UX, User experience}$ 두 가지 개념이 종종 동의어처럼 사용되어 혼란을 야기하기도 한다. 하지만 사용자 경험은 고객 경험이 가진 여러 요소 중 한 가지로, 사용성과 인터랙션 디자인, 인포메이션 아키텍처$^{information architecture}$ 그리고 디지털 분야에 국한된 개념이다. 고객 경험은 사용자 경험을 넘어 1:1 고객서비스와 광고, 가격 책정, 유통, 구매 후 서비스, 브랜드 관리, 소셜 미디어 혹은 언론의 평판 관리는 물론, 기업의 손을 떠난 이후의 경험에 대해서까지 모든 단계의 상호 작용을 총체적으로 이르는 개념이다.

> 고객 경험의 터치 포인트는 브랜드, 파트너, 고객, 사회·외부·독립의 네 가지로 분류할 수 있다. 고객은 경험의 각 단계에서 이 네 가지 터치 포인트와 모두 상호 작용할 수 있다. 제품이나 서비스의 성격과 고객의 개별적인 상황에 따라 각 터치 포인트의 중요성과 강점은 매 단계마다 달라질 수 있다.

> 특히 사회·외부·독립 터치 포인트는 기존의 문제에 복잡성을 더한다.

> 이 터치 포인트는 고객 경험에서 다른 터치 포인트(브랜드, 파트너, 고객)의 중요한 역할을 인지하게 한다. 고객은 경험의 전 과정에서 외부 터치 포인트(다른 고객, 집단의 영향, 외부 정보원, 환경 등)을 마주한다. 이것이 전체 과정에도 영향을 미친다. 특히 동일한 집단 내의 사람들은 원하든 원치 않든 모든 단계에서 영향력을 발휘할 수 있다.[56]

하지만 그 과정이 복잡하더라도 경쟁력을 높이는 핵심 열쇠는 일관성 있고 통합적인 고객 경험을 창출해 내는 것에 달려 있다. 앞서 '디지털 기술력' 장에서 센스메이킹에 관해 이미 언급한 학자 칼 와이크 역시 모든 단계와 터치 포인트에 걸쳐 훌륭한 고객 경험을 창출하는 데 중요한 요인을 이야기했다. 이 개념은 의미

있는 고객 경험을 만들어 낸다는 맥락에서 특히 최근에 다시 주목받고 있다. 작가이자 세계적 컨설팅 회사 레드 어소시에이츠^{ReD Associates}의 파트너이기도 한 크리스티안 마두스베르크^{Christian Madsbjerg}는 최근 저서인 《센스메이킹^{Sensemaking}》에서 고객과 시장을 이해하는 데 있어 알고리즘과 빅데이터에 의존하기보다는 인간 중심적으로 다가갈 것을 제안했다. 그는 센스메이킹을 "상황과 문화 그리고 세계를 이해하기 위해 많은 종류의 다른 정보를 종합하는 능력"[57] 이라고 정의한다. 그 외에 더한다면 특정 집단, 즉 업계나 시장에 관한 이해도 마찬가지일 것이다. 게다가 이해하고, 이해하게 하는 것이야말로 디자인의 목표라고 주장하는 학자들도 있다.[58] 체계적으로 고객 경험을 개선하고자 한다면 축적한 정보를 바탕으로 고객과의 모든 상호 작용을 최적화해 나가는 것과 더불어 개인이나 조직을 움직이는 동기와 원인을 이해하기 위해 그 정보를 종합하고 분석하는 능력 또한 필요하다.

내용 정리

지금까지 디자인과 디자인 씽킹, 디자인 경영이 현대 사회에서 마주치는 역설에 대해 살펴보았다. 또한 이를 비즈니스 개발과 변화의 전략적 토대로 삼는 것에 관한 두려움이 오히려 잠재력을 일깨우는 방법이 될 수 있다는 담론의 기초를 다지는 작업을 시도했다. 많은 기업이 당면하고 있는 문제점과 더불어 세계의 경영자들이 새로운 기회를 활용하기 위해 강화하고자 하는 분야도 조명해 보았다. 비즈니스 경영에 관한 담론에서 한동안 회자 되었던 "전략은 문화의 아침 식사다."라는 말이 있다. 확실하진 않지만, 경영학자인 피터 드러커의 발언이라고 알려져 있다. 그보다 출처가 확실한 것은 미국의 MIT 교수인 에드거 샤인^{Edgar H. Schein}이 말한 "문화가 전략을 결정하고 한계 짓는다"[59]로, 거의 비슷한 의미를 갖고 있다. 확실한 것은, 혁신을 이루고 인적 자산을 길러 내며 디지털 기술력을 쌓아 경쟁 우위를 확보하고, 고객에게 기억에 남는 경험을 선사하기 위해서는 단지 강하고 탄력적인 문화뿐만이 아닌 잘 만들어지고 실행이 가능한 전략이 필요하다는 점이다.

성공적인 디자인은 디자이너의 목표와
고객의 요구, 사회의 관심사를 모두
포용할 수 있다.

지금까지 전 세계의 많은(PwC에 따르면 대부분의) CEO가 당면한 5가지 전략적 문제점 (혁신, 인적 자산, 디지털 기술력, 경쟁 우위, 고객 경험[60])을 살펴보았다. 전 세계 기업의 경영자들을 바른길로 이끌고 안심시킬 무수히 많은 자료와 정보가 있지만, 여러 사례 연구나 문제 해결 방법이 언제나 모든 기업의 고유한 상황에 꼭 들어맞는 것은 아니다. 어딘가에서 성공적이었던 이론에 새로운 것을 덧붙였을 때 오히려 적용이 어려워지는 경우도 있기 때문에 무턱대고 동의하는 것은 좋지 않다. 디자인 씽킹에서 중요한 것은 틀을 다시 짜고 새로운 시각으로 바라보는 것이다. 전략 경영 분야에서 인정받는 훌륭한 학자의 이론이나 연구에 고유한 상황을 더해 맥락을 바꾸는 작업은 새롭고 가치 있는 생각을 발전시키며, 그것은 이론을 현실에 적용하도록 고무하고 또한 새로운 가치를 조명해 낸다. 이를 위해 사고의 틀을 이루는 두 가지 주요 요인인 디자인 씽킹과 디자인 경영을 좀 더 깊이 들여다보도록 하자.

디자인 씽킹의 실천

디자인 씽킹은 **영감**을 불어넣는다. 지난 십 년간 디자인 씽킹에 관한 수 없이 많은 책이 출판되었다. 일부는 공식과 모델로 발전시키고자 하는 시도도 있었다. 그러나 독일 포츠담^{Potsdam}의 하소 플래트너 디자인 연구소 연구자들이 여러 명의 디자인 씽킹 전문가와 진행한 인터뷰를 바탕으로 발표한 바에 따르면 "디자인 씽킹이라는 용어가 얼핏 일반적인 관습이나 이론적 모델을 의미하는 것처럼 보일 수 있지만, 실제로 전문가들은 놀라울 정도로 다양한 이해를 할 준비가 되어 있었다."[61]

게다가, 전문가들은 그 개념에 관한 몇 가지 핵심 쟁점과 해석에 상반된 신념을 가지고 있었다. 다행히도, 같은 연구에서 일련의 공통점이 발견되었다. **사용자의 요구**에 주목해야 하고 디자인 씽킹의 주요 목적이 **진정한 혁신**에 있으며, 이 과정에서 **새로운 관점**으로 틀을 다시 짜는 것이 중요하다는 점, 그리고 **여러 분야를 넘나드는 작업**과 **긍정적인 소통 문화**가 '디자인 씽킹'을 정의하는 데 중심이 되는 요소라는 점에는 이견이 없었다. 하지만 역시 지난 십 년 동안 무엇보다 활발한

디자인, 경영을 만나다

논의가 이루어져 온 주제는 '디자인 씽킹은 과연 무엇인가'에 관한 질문일 것이다.

디자인 씽킹을 정의하는 데 가장 자주 등장하는 개념은 방법, 접근, 기술, 사고방식으로, 대부분 임의적으로 쓰이는 경우가 많다. 한 예로 영국의 신문사인 《파이낸셜 타임스Financial Times》에 실렸던 기사를 한 편 보자면, '디자인 씽킹—MBA 학생이라면 갖춰야 할 **역량**'이라는 헤드라인에 소제목은 '복잡한 인간사를 해결하는 중요한 **사고방식**'이다. 세 번째 표제인 "그들은 다른 문제의 해결책을 찾는 데 적용 할 수 있는, 디자이너가 사용하는 디자인 씽킹(창의적인 전략)을 통해 여기까지 왔다."는 혼란을 더욱 가중한다.[62] 또 다른 맥락에서는 디자인 씽킹을 과정으로 설명하기도 한다.

> 창의성을 중시하는 일반적인 **디자인 프로세스는** 직관적이고 개인적인 반면, 디자인 씽킹은 진행의 단계와 반복으로 이루어진 일련의 유연한 과정이며 단계마다 여러 다른 방법을 통해 다른 결과를 도출해 낸다.[63]

디자인 사상가 리처드 뷰캐넌Richard Buchanan은 이를 테크놀로지의 개념으로 소개하기도 했다.

> 학회 자료나 저널 그리고 여러 저서를 통한 다양한 연구에 따르면, 디자인은 그 의미와 연결 고리를 계속 확장해 나가며 그 과정에서 예측하지 못했던 면을 보여 주기도 한다. 이는 21세기 디자인 씽킹의 새로운 트렌드라고 할 수 있다. 디자인은 상업 활동을 통해 성장하고 기술 연구 분야의 한 부분을 담당하게 되었다. 따라서 **과학 기술 문화에서 새로운 형태의 자유 예술로** 여겨져야 한다.[64]

디자인 씽킹은 적용되는 방법, 그리고 적용 과정에서의 맥락이나 동기에 따라 위에 언급한 그 어떤 것도 될 수 있다. 마틴 경제 발전 연구소 대표인 로저 마틴Roger Martin은 2009년 《디자인 씽킹 바이블Design of Business》에서 좀 더 근거 있는 접근을 시도했다. 바로 디자인 씽킹은 그 이름대로 **생각하는 방식**이라고 주장한 것이다.

이는 직관적 사고의 '무작위성'과 분석적 사고를 합쳐 기존의 지식과 미지의 지식을 동시에 활용할 수 있게 한다는 의미이다.[65] 이런 생각은 아이디오의 공동 창업자 중 한 명이었던 빌 모그리지의 관점과 일치하는 면이 있다. 다음은 빌 모그리지가 2008년에 이 책의 저자 중 한 명과 진행한 인터뷰 내용이다.

> 디자이너의 중요한 능력은 대안을 찾아내고 그것을 시각화하며, 그 대안 중 하나를 선택하여 해결책을 가시적으로 표현하는 것이다. 누구나 자신이 가진 고유한 능력과 배경지식으로 디자인 씽킹을 활용할 수 있다. 그러나 디자이너는 이 작업을 전문적으로 진행한다. 그들은 논리, 명확한 기술, 방법론의 팁 등을 빙산의 일각처럼 보여 주지만, 그 아래에는 암묵적이고 직관적인 지식의 놀라운 세계가 존재한다. 이 지식의 바다로 들어가 그 안에 꿈틀대는 생각을 시도하고자 하는 용기를 갖게 하는 것이 디자인 씽킹이다. 그러므로 디자인 씽킹이란 **생각의 단계에 직관적 통찰력을 적용하게 하는 허가증** 같은 것이라고 할 수 있다.[66]

디자인 씽킹 자체가 진행 과정이 될 수 있는지는 모르지만, 개발과 변화의 과정에 함께 한다는 것은 분명하다. 디자인 씽킹의 혜택을 누리기 위해서는 특별한 능력이 필요하다. 이해관계자를 하나로 모으고, 관념화 작업을 이끌어 내며, 말로 논의되었던 것을 시각화하여 원형을 만들고, 다른 형태의 전문성과 기술, 경제, 인적 자원 등을 관리하는 능력이 그것이다. 이런 능력을 터득하는 데는 훈련과 경험이 필요하며 이 모든 것을 갖춘 사람은 극소수에 불과하다. 능력과 도구는 본질적으로 연결되어 있고 시각화와 같은 어떤 기술(능력)은 그대로 도구가 되기도 한다.

> 시각화는 진정한 '초월적 도구'라고 할 수 있으며 디자인 작업에서 필수적인 요소로 모든 단계에 드러난다. 시각화는 숫자에 관한 '좌뇌식' 사고를 줄이는 한편, '우뇌식' 사고로 향하는 길을 찾아내 정리하고 전달한다. 시각화는 의식적으로 시각적 이미지를 작업에 담아 내고

아이디어에 생명을 불어넣는다. 팀의 협력 작업을 간단하게 만들며 결국 디자이너가 디자인의 모든 단계에 새로운 아이디어를 낼 수 있게 한다.[67]

시각화는 디자인에서 탄생해 다른 여러 분야에서 널리 사용되는 도구 중 하나이다. 개발의 과정이 어떤 모습일지를 시각적으로 표현하는 역할을 한다. 아이디오에서 개발한 삼원 다이어그램Three circles diagram(인간의 욕구, 기술적 실행력, 비즈니스 가능성의 세 원으로 디자인 씽킹을 설명하는 모델)이나 영국 디자인 위원회의 더블 다이아몬드Double Diamond(디자인 프로세스를 4단계로 나누어 두 개의 다이아몬드 모양으로 시각화한 모델) 모델 등을 예로 들 수 있다. 조직은 지능적으로 이 과정을 다음 네 가지 질문으로 변환한 뒤 가장 적절한 디자인 방법과 결합한다.

무엇을? 여정 매핑, 가치 사슬 분석, 마인드 매핑mind mapping(중심 개념에서 부터 관련된 아이디어를 시각적으로 표시하는 활동), 브레인스토밍

현실적 가능성? 콘셉트 개발, 시나리오, 내러티브

해결책? 프로토타이핑, 이해관계자 참여, 공동 제작

특별한 점? 가설 분석, 신속한 프로토타이핑, 학습

이 중 한 가지 이상은 시각화 작업을 거쳐야 한다. 이를 통해 문제를 가시화하는 것이 중요한데 비즈니스 상황에서 일상적으로 일어나는 일은 아니다. 도입부에서 언급했듯이 디자인이 비즈니스와 구별되는 점은, 디자인에서 모든 아이디어는 형태를 가진다는 점이다. 경제와 경영은 숫자가 기반이지만, 디자인은 실천적 기호학과 그림, 가시화에 기초한다.

이 모든 것은 성공적인 디자인 경영의 핵심 요소이다. 디자인 씽킹이 제 역할을 하기 위해서는 방법론적 구조화 작업이 필요하다. 그것은 표준화된 것일 수도 있고 각 조직의 상황에 맞춘 개별적일 수도 있지만, 그 과정에 참여하는 모든 사람이 이해하고 받아들일 수 있는 프로토콜protocol(장치 사이 원활한 데이터 전달을 위한 규약)이어야 할 것이다. 디자인 씽킹은 앞서 논의한 바와 같이 다양한 종류의 형태와

해석을 내포하기 때문에 그 자체로 구조가 되기는 어렵다.

디자인 씽킹을 하나의 사고방식 자체로 볼 수는 없다고 해도 변화와 혁신을 육성하기 위해서는 성장형 사고방식이 필수적이다. 스탠퍼드대학의 심리학 교수이자 베스트셀러 작가인 캐럴 드웩 박사^{Dr. Carol Dweck}는 세상에는 고정형과 성장형의 두 가지 사고방식이 있다고 말한다. 그의 말에 따르면 성장형 사고방식을 갖고 있다는 것은 "지금 하고 있는 것은 앞으로 더 나아가기 위한 시작점일 뿐이다"[68]라는 의미를 내포하고 있다. 디자인은 지금까지 누구도 발견하지 못했던 기회를 찾는 탐험의 과정이며 이에 관한 믿음을 갖기 위해서는 성장형 사고방식이 꼭 필요하다.

> 디자이너는 새롭고 생산적인 목표를 이루기 위해 이론과 실천이 합쳐
> 진 단단하고 총체적인 지식의 틀을 탐험해 나간다. 그러므로 과학 기술
> 문화 속 새로운 형태의 자유 예술을 이해하기 위해서는 먼저 디자인
> 씽킹을 이해해야만 하는 것이다.[69]

디자인 씽킹은 **영감을 준다**. 그러나 이를 위해서는 디자인 및 디자이너와 함께 작업해야 하는 과정이 필요하다. 그렇게 함으로써 조직의 비전과 포부를 반영해 조직과 경영진이 디자인 방법론과 디자인 프로세스, 디자인 경영을 활용해 잠재력을 탐구할 수 있도록 **힘을 준다**. 그 결과로 훌륭한 디자인이 생겨나는 것이다.

디자인 경영의 실천

디자인 경영은 전략을 실행할 수 있게 한다. 이해관계자를 참여시키고 데이터와 시간, 자원을 관리하며 프로젝트가 진행됨에 따라 학습이 이루어지도록 한다. 또한 디자인 프로젝트의 전략적 목표와 목적에 관한 이해를 쉽게 한다. 디자인 경영은 조직 운영과 기능적, 전략적 수준에서 골고루 적용될 수 있지만, 전반적인 목적은 단계마다 디자인이 이루어지고 전달될 수 있도록 하는 것이다.

- 문제 식별
- 기준과 장애물 확인
- 가능한 해결책 제시
- 현실적인 시나리오 탐구
- 대안을 선택
- 프로토타입
- 테스트와 재정의
- 제작, 실행, 출시

그렇다면 디자인 경영의 구체적인 역할과 당면한 문제는 무엇일까? 브리짓 보르 자 드 모조타가 다른 저서에서 소개한 '디자인 경영자의 툴박스The Design Manager's Toolbox' 개념을 활용해 운영적, 기능적, 전략적 측면에서 다음과 같이 요약할 수 있다.

- **전략:** 디자인 전략을 조직의 전반적 전략 및 목적과 목표에 나란히 둔다. 제품과 서비스, 사용자 경험, 의사소통 그리고 브랜드에서 디자 인의 역할을 정한다. 디자인 전략을 마케팅, 혁신, 연구 개발 및 커뮤니 케이션 부서에 결합한다.

- **계획:** 각 디자인 프로젝트의 세분화된 디자인 계획서를 작성하는 데 필요한 자원을 할당하고, 가장 알맞은 방법과 과정을 채택한다. 진행 과정과 품질 기준, 스케줄, 필요한 자원을 결정하고, 측정 가능한 성공 지침을 마련하며 조직의 목표와 전략, 복잡성 등을 파악한다.

- **구조:** 디자인 프로세스를 경영의 제일 높은 단계로 지정하고 조직의 내·외부 디자이너와 디자인 경영자의 역할과 업무를 정한다.

- **재무:** 계획 수립, 지속적 모니터링, 최종 심사와 평가까지 디자인 프 로세스에 필요한 현실적인 예산과 재정적 진행 과정에 관한 수치화 된 견적을 내고 디자인 전략의 의도가 디자인의 방향과 일치하도록 한다.

- **인사:** 조직에서 필요로 하는 디자인 역량을 알아내고 디자인과 디자인 씽킹에 필요한 사고방식을 갖도록 한다. 직원을 고용할 때는 디자인 전략을 염두에 두는 것은 물론 기존 직원이 디자인 프로세스에 참여함으로써 발생할 잠재력과 이익을 모두 고려한다.

- **정보:** 조직 구성원 모두가 디자인 전략을 숙지하고 있어야 하며 새로운 디자인 트렌드와 관련 테크놀로지를 이해하고 있어야 한다.

- **커뮤니케이션:** 새로운 아이디어와 콘셉트를 위해 교류와 경쟁을 활용한다. 내부적으로 새로운 디자인 프로젝트와 해결책을 논의하고 외부 관계자와도 소통한다. 조직 내부에서는 물론 공급자와 자문 기관과 같은 외부 기관과도 분야를 넘나들며 교류한다.

위에 나열한 모든 사항은 프로젝트 관리자라면 이미 익숙한 사항일 것이다. 하지만 이와 비슷한 다른 역할과의 차이점이 있다면 디자인이 무엇인지와 또 무엇을 할 수 있는지에 관한 선입견이 존재한다는 것이다. 누구나 조직의 CRM(고객 관계 관리)이나 QR 시스템(품질 보증 시스템)을 완벽히 아는 것은 아니다. 하지만 그렇다고 해서 고객 관리나 품질 보증의 중요성에 의문을 품는 사람은 거의 없을 것이다. 그러나 디자인에 관해서는 그 중요성에 종종 의문이 제기되곤 하며 그런 의미에서 디자인이 아직 완벽히 자리 잡지 않은 분야에서 고군분투하고 있는 디자인 전문가들에게 지지를 보낸다. 경영에 디자인을 받아들인 조직에서조차 디자인을 어디서부터 시작해야 하는지, 디자이너와 함께 일하는 것이 어떤 도움이 되는지에 관한 불확실성을 늘 갖고 있다.

디자인은 미래의 경제 성장에 잠재적으로 훨씬 큰 역할을 할 것이다. 응답자의 5분의 3(59퍼센트)이 향후 3년간 디자인이 비즈니스를 개선하는 데 어떤 식으로든 크게 기여할 것이라고 답했다. 비즈니스의 개선이란 매출 상승, 새로운 제품과 서비스 개발, 마케팅 등을 포함한다.

디자인이 기여하는 분야는 이뿐만이 아니지만, 디자인이 창출해 낼 잠재적 이익을 인식하면서도 효과적으로 활용하지 않는 기업이 많다.[70]

실제로 디자인을 전략적으로 활용하는 기업은 그렇게 많지 않다. 영국에서 실시된 위의 조사 내용을 살펴보면 59퍼센트의 응답자 중 40퍼센트는 디자인을 전혀 사용하지 않는다고 답했고 그중 10퍼센트만이 디자인을 전략적으로 활용한다고 했다. 덴마크에서도 비슷한 연구가 있었다. 덴마크 기업 중 반이 조금 넘는 수의 회사가 디자인을 활용한다고 응답한 반면, 그중 13퍼센트 만이 디자인을 개발의 원동력으로써 전략적으로 활용한다고 답했다.[71]

이런 차이가 발생하는 까닭에 대해 의문을 가질 수 있지만, 여기에는 나름의 이유가 있다. 위의 덴마크에서 실시한 조사에서 디자인을 전혀 사용하지 않는 기업의 86퍼센트가 가장 큰 이유로 디자인이 비즈니스와 관련이 없기 때문이라고 응답했고 그다음은 디자인이 어떤 가치를 더할지 확실하지 않아서, 그다음은 투자 대비 수익에 관한 보장이 없기 때문이라고 답했다. 가장 높은 비율을 차지한 세 가지 이유 모두 기업 내·외부 디자인 서비스를 사용했을 때 얻을 이익과 관련이 있다. 더 흥미로운 의문은 이미 디자인의 잠재력을 알고 이를 활용하는 기업이 왜 '현재의 경제 상황에서 경쟁력을 유지하기 위해' 그 영향력을 최대치로 끌어올리지 않느냐는 것이다. 쉽게 받아들이기는 어렵겠지만 다음과 같은 이유가 아닐까 한다.

- 디자인을 충분히 알지 못해 선뜻 전문적 서비스로 받아들일 수 없다.
- 필요한 부분이 명확하지 않은 상황에서 확실치 않은 것에 비용을 지불하기 두렵다.
- 어디서부터 시작해야 할지, 어떤 과정을 거쳐 어떤 결과가 나올지 막막하다.
- 굿 디자인을 평가하기 어려운 것은 물론, 능력이 없는 것을 들킬까 주저한다.

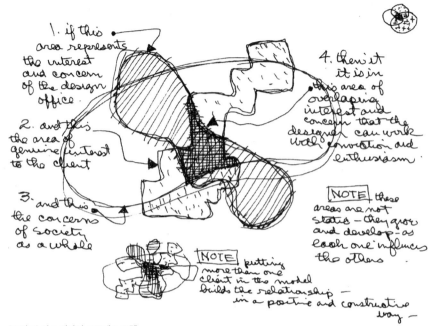

[그림 7] 임스 디자인 프로세스 모델

　어떤 방면에서건 위에 언급한 망설임 중 한 가지는 해당이 될 것이다. 보통은 스스로 잘 모르는 분야에서는 누군가에게 서비스를 의뢰하는 것도 망설여진다. 게다가 직면하게 될 문제점이나 난관이 확실치 않은 상황에서 디자인에 투자하자고 주장하는 것이 쉽지만은 않을 것이다.

　반세기 전, 유명한 디자이너 부부인 찰스와 레이 임스$^{Charles\ and\ Ray\ Eames}$는 '굿 디자인'이란 무엇인가를 설명하는 모델을 만들었다.[72] 이 모델은 1969년 프랑스 파리의 장식미술박물관$^{Decorative\ arts\ Museum}$에서 열린 《디자인이란 무엇인가?$^{What\ is\ Design?}$》 전시회에서 소개되었으며 클라이언트와 디자인 사무소, 그리고 사회 전체의 필요와 관심을 동시에 충족하는 '굿 디자인'이 어떻게 생겨나는지 설명하고자 개발되었다(그림 7).

　디자인 씽킹과 **디자인 경영**은 크게 보면 목표를 달성하기 위한 해결책에 영향을 미치는 모든 요소를 관리하는 방법이라고 할 수 있다. 이 프로세스가 원활하게 적용되기만 한다면 의미 있는 제품과 서비스를 창조해 사용자 경험을 개선하고 세상을 아름답게 하는 디자이너의 포부를 비롯해 소비자의 기억 속에 기업의 인상을

디자인, 경영을 만나다

남기기 위한 브랜드 포지셔닝 등의 활동으로 고객의 요구 및 관심사(차별화, 경쟁력, 효율성, 수익성 등)를 함께 해결할 수 있다. 그리고 더 나아가 환경 보호와 빈곤, 기근, 질병 퇴치 등의 사회 전반에 걸친 문제도 해결하는 결과를 가져올 수 있다.

이전 장에서 소개한 **디자이너스 모델**[73]이 보여 주듯 굿 디자인은 브랜드 자산, 고객 충성도, 가격 프리미엄 그리고 고객 중심 경향을 통해 시장에서 경쟁 우위를 차지하는 **차별화 요소**가 된다. 또한 새로운 제품의 개발 과정을 개선하고 제품 라인의 모듈러(시스템 구성 요소를 여러 가지 조합이 가능하도록 단위화한 것) 및 플랫폼 아키텍처^platform architecture(디지털 플랫폼 구성 방식), 사용자 중심의 혁신 모델 그리고 여러 가지 결정이 수반되는 프로젝트 초기 단계의 관리를 용이하게 하며, 전체를 아우르는 **통합 요인**이기도 하다. 또한 이는 새로운 사업의 기회를 이끌어 내고 변화에 대처하는 능력을 개선하는 **변혁의 요인**이다. 이것은 매출과 이익뿐 아니라 브랜드 가치와 시장 점유율, 투자 수익률을 모두 증가시키며 **실적**으로 이어지는 동력이기도 하다.

스테이지 게이트 모델^Stage-Gate model(효과적 신제품 개발 프로세스를 위한 5단계 접근 방식)의 아버지라 불리는 혁신 전문가 로버트 쿠퍼^Robert Cooper는 새로운 제품과 서비스의 성공 및 실패를 결정하는 주요 요소를 다음과 같이 압축했다. 첫째, 프로젝트를 잘 고를 것. 둘째, 프로젝트를 잘 실행할 것.[74] 대부분의 사람들은 아마 프로젝트를 잘 실행하는 것이 잘 고르기보다 쉽다고 여기겠지만, 진정한 변화는 이 두 가지를 병행할 때만 가능하다. 프로젝트를 의미 있고, 관련 있고, 매력적인 것으로 만드는 **디자인 씽킹**은 좋은 프로젝트를 시작하게 하고, 조직이 디자인을 전략의 일부로 받아들이게 만든다. **디자인 경영**은 혁신과 창의력을 현실로 만들고 프로젝트의 실행을 돕는다. 이 두 가지는 디자인 우수성으로 가는 핵심 요인이다. 그러나 이 공식을 완성하기 위해 잊지 말아야 할 매우 중대한 요소가 하나 더 있다. 바로 **디자인**이다. 디자인이야말로 전략적 사고의 여러 요소를 모두 내포하며 조직의 비전과 전략, 사상의 구체화된 형상이다.

앞서 논의한 허버트 사이먼과 도널드 쇤, 빌라민 비서, 도널드 노먼이 공통으로 주장했던 바 역시 디자인을 아이디어의 현실적 표상으로 이해한 것이다.

- **사이먼**: "**물건을 만들어 내는 지적 활동**은 기본적으로 병자에게 약을 처방하거나 기업의 판매 계획을 세우고 정부의 사회 복지 정책을 수립하는 일과 다르지 않다."[75]
- **쇤**: "행동하는 중에 자연스럽게 문제점을 발견하고 성찰할 때 비로소 **실제적 맥락에서 연구자**가 될 수 있다."[76]
- **비서**: "디자인은 **표상**의 가장 적절한 형태이다."[77]
- **도널드 노먼**: "기능 기반에서 근거 기반 디자인으로, 단순한 물체에서 복잡한 사회 기술 시스템으로, 그리고 기술자에서 디자인 씽커로 나아가는 것은 디자인의 미래에 두 가지 다른 선택지가 있다는 것을 암시한다. 첫째는 **기능과 실습**, 둘째는 사고방식이 바로 그것이다."[78]

네 가지 이론 모두 어떤 종류의 구체화된 성과가 있는 디자인에 관해 논의한다. 단지 생각하는 것만으로는 부족하다. 사고가 디자인이 되기 위해서는 도전과 검증을 통해 구체화되어야 한다. 그러므로 **디자인 우수성**이란 디자인을 포용하기 위한 명확한 지침이 필요하다. 디자인과 전략적으로 작동할 지식 및 구조의 **임파워먼트**와 조직의 비전을 탐색해 물질적인 것으로 만들어 내는 데 필요한 기술, 창의성, 도구와 같은 **가능화 작업**enablement, 디자인을 손에 만져지게 표상화할 수 있는 **구체화 작업**embodiment이 이에 해당한다.

디자인 경영의 5가지 전략

이 장에서는 실현 가능하며 영감을 주는 디자인 우수성의 역할과 효과를 5가지 맥락 (**혁신, 인적 자산, 디지털 기술력, 경쟁 우위, 고객 경험**)에서 살펴보도록 한다. 이전 장에서 논의한 대로 이 5가지 경영이 마주한 위기의 답이 될 것이다. 5가지 맥락 안에서 조직의 능력을 강화해 성공적으로 성장시키는 동력으로서의 디자인 우수성의 상관성과 역할, 그리고 그 가치를 알아보자.

혁신 전략: 어떻게 혁신에 기여하는가

혁신의 원동력 또는 혁신을 이루고자 하는 이유는 여러 가지다. 비용을 절감하고 효율성을 높여 투자 대비 수익을 높여야 하는 재정적 압박과 늘어나는 경쟁자, 짧아지는 제품 수명, 가치의 이동, 규제 강화, 지속 가능한 개발에 관한 시장과 커뮤니티의 요구, 책임의 증가, 지역 사회 및 사회의 기대와 압박(사회 환원, 선한 기업 되기 등), 사회 구성과 시장의 변화, 서비스와 품질에 관한 고객의 기대 증가, 유용한 새로운 기술의 발달에 따른 압박과 경쟁, 변화하는 경제 상황 등이 이유가 될 수 있다.[79] 앞서 언급한 바와 같이 OECD가 발표한 오슬로 매뉴얼Oslo Manual(기업 혁신 수준 평가 도구)에서는 혁신을 제품, 과정, 마케팅, 조직 혁신의 네 가지로 분류하고 있으며 혁신에 관해서는 다음과 같이 정의한다.

> 기존과는 완전히 다르게 개선되었거나 새로운 제품 및 서비스, 프로세스, 마케팅 방법 또는 새로운 조직의 구현. 비즈니스 관행이나 조직 또는 외부 관계.[80]

그러나 이것이 전부는 아니다. 혁신에는 여러 종류와 정도가 있다. **기초 연구, 존속적 혁신, 돌파적 혁신, 파괴적 혁신** 등은 모두 각기 다른 목적을 가진 활동이다.[81]

마지막으로 혁신에 투자하는 것에 관한 해석 역시 지난 50년간 진화해 오며 경쟁 우위에 의해 측정된다.

- 1960년대와 1970년대에는 값을 싸게 만드는 것에 집중해 비용 절감, 대량 생산, 분업에서 오는 우위가 중요했다.
- 1980년대와 1990년대에 들어오면서 새로운 기술력과 생산 모델이 소개되고, 자동화를 통해 제품의 품질과 생산 속도가 향상되어 더 잘 만드는 것으로 초점이 옮겨졌다.
- 세기가 바뀌며 더 나은 디자인과 현명한 해결책, 독특함, 정통성 등을 가진 보다 나은 것을 만드는 것이 중요해졌다.[82]

새로운 제품과 서비스를 더욱 효율적으로 만들어 내고 가능성을 확장하는 기술력의 발전이 지난 수십 년간 혁신을 이끌어 왔다면, 오늘날의 혁신적 활동은 대부분 사용자의 필요와 희망사항에 의해 시작되곤 한다. 이렇게 조금 더 다양해진 접근 방식을 설명하는 몇 가지 용어로 '사용자 주도적User-driven', '사용자 중심적User-centered', 그리고 '사용자 지향적User-orientated'을 들 수 있다. 이 세 가지 용어의 공통점은 넓은 의미에서 새로운 제품과 서비스, 그리고 혁신의 과정을 이루어 낼 원천으로 사용자를 지목한다는 점이다. 그러나 이해관계자가 참여하는 방식은 다양하며, 연구나 관찰을 통해 개발 과정에 직접적, 간접적으로 영향을 미치거나 직접 그 과정에 참여할 수도 있다. 어떤 경우에라도 디자인은 이 모든 과정을 진행하고 그 안에서 획득한 정보를 모아 실질적 필요와 기회를 반영하여, 혁신에 투자가 이루어질 수 있도록 틀을 짜고 재편하는 필수적인 역할을 한다. 로버트 베리저와 브리짓 보르자 드 모조타는 혁신의 지렛대가 되는 디자인의 역할에 관해 다음과 같이 기술했다.

> 시장의 제품은 나날이 진보하는 복잡한 기술력을 반영하고, 무한한
> 가능성을 내포한다. 사용자는 이렇게 생산된 제품이 시장 성공의 핵심
> 요소이면서 동시에 디자인에 한계를 부여하는 주요 원인이 된다는
> 점을 이해하고 인정해야 한다.[83]

사용자의 참여와 더불어 혁신을 일궈 내는 데 있어 디자인의 역할은 널리 알려 졌지만, 어떤 '방법론'이 가장 중요한지는 여전히 의견이 분분하다. 그에 관한 답은 각각의 프로젝트와 도전을 평가해 보면 찾을 수 있을 것이다. 그리고 이들을 평가하는 것이 바로 디자인 경영이다. 진행하는 프로젝트에서 목표하는 성과가 눈에 보이는 것이든 보이지 않는 것이든 이를 위해 최적화된 계획안을 선택하는 과정을 검토하고 관리한다. 일단 프로젝트가 확실히 정해지면 디자인 우수성은 프로젝트팀의 필요와 상태를 충족시키고 영감을 불어넣고 정보를 제공한다. 또한 조직에서 투자가 이루어지는 다른 사항과 마찬가지로 세심하게 그 과정을 관리한다. 앞에서 이미 충분히 언급했지만 프로세스 **관리**와 성과의 품질 및 가치는 서로 직접적인 연관성을 갖는다. 창출된 아이디어의 양과 질을 근거로 측정한 사용자 참여의 다양한 단계에

관한 연구가 있다.

> 서비스 혁신에 있어 사용자 참여가 제대로 관리되기만 한다면 서비스
> 아이디어의 품질을 높이고 사용상의 중요한 정보를 제공할 수 있다는
> 것을 밝혀냈다. 사용자 참여가 갖는 가능성을 활용할 수 있는 기업이
> 경쟁 우위를 확보하게 될 것이다.[84]

김위찬과 르네 마보안의 **블루오션**[85] 이론으로 다시 돌아가 보자. 이 이론의 세계적 성공 이후 독자뿐 아니라 책의 저자들 역시 이 접근법을 적용하기 위해 필요한 것과 관리법, 그리고 누구를 참여시킬지 아직 제대로 알지 못한다는 것을 깨달았다. 그 결과 다음 이론이 등장하게 되었다. 이번에는 경쟁을 뛰어넘는 것 자체보다 그것을 위해 해야 할 일에 더욱 초점을 맞추었다.[86] 그들은 포브스Forbes와의 인터뷰에서 블루오션 전략을 수행하기 위해서는 창의력이 중요하다고 강조했다.

> 기존에 있던 전략에 관한 연구는 성장에 있어 인간과 인간 정신의
> 역할을 사실상 침묵했다. 그러나 이번 우리 연구에서는 블루오션 변화
> 를 만드는 일에 사람의 마음과 사고, 인간다움, 자신감, 창의력 같은
> 것들이 꼭 필요하다는 것을 알아냈다. 어떤 전략이든 그에 필요한
> 창의력을 이끌어 내는 만큼 그 일을 실행하는 사람의 의문을 이해하고
> 자신감을 구축하는 것이 꼭 필요하다.[87]

사용자 지향적 디자인 프로세스에 있어 가장 주축이 되는 것은 사람의 창의력을 이끌어 내는 것이며 그것은 디자이너의 주특기이기도 하다. 그리고 그 과정을 간편하게 만들고 관리하는 것이 디자인 경영의 목표이다.

같은 맥락에서 파괴적 혁신[88]에 관한 클레이튼 크리스텐슨의 생각과 디자인 우수성의 효과를 연결 짓는 예로, 액센츄어Accenture(미국과 아일랜드 기반의 다국적 컨설팅 기업)처럼 전통적이고 보수적인 비즈니스 컨설팅 회사조차 파괴적 혁신에 디자인뿐 아니라 디자이너의 역할이 중요하다고 강조한다.

높은 가치를 창출하고 차별화를 이루기 위해 디자이너는 고객이 원하고 필요로 하는 것을 알아낸다. 고객을 만족시킬 만한 참신한 청사진을 만들어 내기 위해 선도적인 혁신은 물론이고 기존에 있던 요소들까지도 모두 고려해야 한다.[89]

마지막으로 체스브로의 **개방형 혁신**[90] 역시 디자인 우수성을 위해 적합한 방식으로 혁신적인 제품과 서비스, 비즈니스 모델을 창출하기 위해서는 내·외부의 이해관계자들이 모두 적극적으로 참여해야 한다고 주장한다. 그러나 언제나 다양한 이해관계자를 참여시키기는 쉽지 않은 일이다. 프로젝트와 여러 이해관계자의 관심사를 조화롭게 하기 위해서는 그에 맞는 역량과 도구가 필요하다.

개방형 혁신을 이끌어 내기 위해서는 협력과 디자인 공간을 정립하는 것이 필요하다. 협력 공간을 정립하는 것이 동기를 명확히 하고 영리 조직과 비영리 조직 간의 경계를 정리한다면, 디자인 공간을 정립하는 것은 가치 제안의 명확한 형상화를 이뤄 낸다.[91]

이렇듯 디자인 우수성을 위해서는 틀을 짜고 개편하는 일이 중요하며, 이는 조직이 개방형 혁신을 통해 혜택을 누릴 수 있도록 돕고 강화하며 고취한다. 그러므로 조직이 혁신을 위해 점진적, 급진적, 파괴적, 개방적 등 어떤 접근 방법을 선택하더라도 잘 관리된 디자인의 역할은 실제 환경에서 철저히 검증되고 문서화되어 논쟁의 여지가 없다.

HR 전략: 어떻게 인적 자산을 활용하는가

많은 조직에서 혁신과 제품 및 서비스 디자인을 중시하지만, 조직 설계^{Organizational} ^{design}의 개념은 아직 멀게 느껴진다. 조직 설계는 적절한 구조를 디자인하는 것에서 더욱 복잡하고 통합적인 역할로 천천히 진화했다.

> 조직 설계는 단순히 조직의 구조를 짜는 것이 아니라 비즈니스 내에서
> 조직이 다양한 양상과 기능, 프로세스, 전략과 함께 결합할 수 있게
> 하는 것이다.[92]

조직 설계의 최근 경향은 팀을 잘 이끌어 가는 것과 프로세스, 관계를 디자인하는 것에 주목한다. 얼핏 '인사 관리' 부서에 안전하게 묻어가는 것처럼 들릴 수 있지만, 그 역시 조직 역학에 있어 시대에 뒤처진 발상이다. 글로벌 컨설팅 그룹 딜로이트 ^{Deloitte}는 전 세계 130여 개국으로부터 7천 명 이상의 응답자를 대상으로 조사한 〈글로벌 인적 자산 트렌드^{Global Human Capital Trends}〉 보고서 2016년 판을 통해 인사 관리에 있어 가장 중요한 경향을 알아냈다.

> 기업의 경영자들은 디지털 테크놀로지를 통한 조직의 재창조와 비즈
> 니스 전략으로써의 다양성과 통합을 강조하며, 계속해서 학습하는 문화
> 없이는 성공이 불가하다는 것을 깨닫고 있다. 이런 변화의 흐름 속에
> 인사 관리 업무는 기업의 전체 관리자이자 디자이너의 역할을 맡게
> 된다.

> 인사부는 절차를 간략히 하고 직원들이 정보의 홍수 속에서 허우적대지
> 않도록 안내하며 협력과 임파워먼트, 혁신의 문화를 수립하는 일을
> 한다. 그렇다면 인사 관리는 결국 진행하는 모든 일을 다시 디자인하는
> 역할을 하게 되는데, 이는 고용에서부터 성과 관리, 신입사원 교육에
> 이르는 모든 일을 포함한다. 이를 위해 인사 관리는 디자인 씽킹 이나
> 인력 분석, 행동 경제학 등의 영역으로 업그레이드되어야 한다.

여기에 더해 다음과 같이 덧붙였다.

> 높은 수준의 인적 자산 활용을 보이는 회사의 응답자는 다른 응답자
> 보다 프로그램에서 디자인 씽킹을 사용할 확률이 거의 5배가량
> 높았다.[93]

위의 조사는 또한 기업이 각 부서의 역할이나 조직 자체를 재구성하고자 할 때, 디자인 씽킹이 **조직 설계**를 강화하는 데 도움이 된다는 것을 보여 준다. **참여**를 통해 업무를 더 쉽고 효율적으로 만들며 성취도를 높여 보람을 느끼게 한다. 그리고 **학습**을 통해 업무 과정에서 고객 경험을 우선시하게 한다. 또한 **분석**을 통해 각 직원에게 더 나은 해결책을 직접적으로 제시할 수 있다. **HR 기술**을 디지털 디자인과 모바일 앱 디자인, 행동 경제학, 기계 학습Machine learning(컴퓨터가 스스로 학습 과정을 거치며 따로 입력되지 않은 정보를 습득하고 문제를 해결하는 기술), UX 디자인 등의 분야로 업그레이드할 수 있다. 또한 **디지털 HR**을 통해 새로운 기술을 습득해 업무를 더욱 간단하고 발전적으로 만들 수 있다.

이러한 결론은 '기존 관습과 정책, 목표를 수정하는 것', 그리고 학습과 지속적인 조직 개발이 가능한 환경을 만드는 것에 중점을 두는 아지리스의 **이중 순환 학습**[94]을 떠올리게 한다. 또한 경험을 통해 습득하는 암묵적 지식 외에 연구와 문서화, 기록을 통해 전달되는 명시적 지식을 강조한 노나카와 타케우치의 《지식창조기업The Knowledge-Creating Company》[95] 속 이론과도 일맥상통한다. "조직 역시 구성원이 신뢰와 존중을 바탕으로 한 협력 관계를 위해 일하는 커뮤니티가 될 때 가장 완벽하게 기능할 수 있다"[96]고 주장하며 개인을 향한 존중과 보살핌, 헌신과 책임감을 강조했던 민츠버그의 의견과도 연결지을 수 있다.

2011년, 미래연구소IFTF, The Institute for the Future(미래에 관한 예측 및 연구를 진행하는 미국의 비영리 연구 기관)에서 미래를 이끌 동력과 그것을 위해 가장 중요한 10가지 능력을 예측해 발표했다. 그중 상당수가 전문 디자이너가 지니는 역량이었고, 이에 관한 수요는 2011년 이후 현재까지 계속 이어지고 있다. 이것이 과거와 현재뿐 아니라 앞으로의 십 년 동안에도 유효할 것이라는 사실에는 이의가 없을 것이다.

다음이 그 10가지 능력이다.

- **센스메이킹**: 마주한 상황의 심화된 의미와 중요성을 결정하는 능력
- **사회적 지능**: 타인과 깊고 직접적으로 교감하며 반응과 상호 작용을 일깨우는 능력
- **참신하고 유연한 사고**: 사고의 진보를 이루고 기존의 규칙이나 틀을 뛰어넘는 해결책을 제시
- **다문화 역량**: 다양한 문화에서 일할 수 있는 능력
- **컴퓨터적 사고**: 방대한 데이터를 개념화해 해석하고 그를 기반으로 원인을 분석하는 능력
- **뉴 미디어 문해력**: 새로운 미디어 콘텐츠를 비판적으로 수용하고 효과적인 커뮤니케이션을 위해 미디어를 활용하는 능력
- **초학문적 접근**: 여러 분야와 학문을 넘나드는 개념을 이해하는 능력
- **디자인적 사고**: 목표하는 결과를 위해 작업을 표현하고 개발하는 능력
- **인지 부하 관리**: 중요도에 따라 정보를 판별, 여과하고 다양한 도구와 기술을 사용해 인지 능력을 최대화하는 능력
- **가상 협업**: 가상의 공간에서도 팀을 이루어 생산적으로 일하고 참여를 유도해 존재를 증명할 수 있는 능력[97]

이를 통해 디자인을 통한 영감과 디자인 경영을 통한 실현 가능한 전략이 미래의 기술과 역량을 위한 자원으로써 그 어느 때보다 중요함을 알 수 있다.

디지털화 전략: 어떻게 테크놀로지에 의미를 부여하는가

디지털화와 새로운 과학 기술 도입의 장단점을 가려낼 수 있는 지각과 상황 파악 능력을 갖추는 것이 오늘날 조직을 성공적으로 변화시키는 핵심 요소이다. 마두 스베르크가 《센스메이킹》에서 주장한 것[98]처럼 와이크 역시 이 부분을 강조하지만[99] 그렇다고 해서 디지털 및 과학 기술의 발달이 실생활에 얼마나 의미 있는 역할을 하는지를 분명하게 설명하지는 못한다. 현대 사회는 기술 발전에 있어 많은 것을 요구한다. 이미 수십 년간 새로운 기술뿐 아니라 그에 따르는 전문 용어와 유행어만도 쉴 새 없이 쏟아져 나왔다. 그러므로 이 현상은 기존에 전혀 없던 것이라고 할 수는 없지만 애초에 디지털이 익숙하지 않은 사람에게는 이 분위기를 따라가고 받아들이는 것조차 버거울 수 있다.

필요한 정보는 원한다면 모두 얻을 수 있다. 그러므로 디지털 시대가 마주한 과제는 중요한 디지털 전략을 결정하고 그것에 필요한 전문성을 인식하는 데 있다. 이를 위해 모든 세부 사항을 파악하고 있을 필요는 없지만, 어느 정도의 이해는 필수적이다. CEO들이 마주하는 문제점을 정리한 PwC 보고서는 이런 가정을 뒷받침하며 이것을 출발점으로 논의하고자 한다. 현대의 리더들이 당면한 문제는 어떤 소프트웨어 혹은 시스템을 선택할 것인지가 아니라 훨씬 더 나아가 디지털화 세계의 전략적, 문화적 효과를 통솔하는 것에 있다.

> 완전히 새로운 환경에 놓인 CEO가 어떻게 세계화와 기술 발달로
> 부터의 위기를 해결하고 모두를 위한 해결책을 내놓을 수 있을까?[100]

디지털 전략 수립의 복잡성에 관한 전문가의 의견을 종합해보면 전략 정보 시스템strategic information system을 성공적으로 구축하기 위해서는 다음의 8가지가 중요한 사실로 증명되었다.

1. 내부보다는 외부에 집중(고객을 가장 중심에 두고 고객 경험에 집중하는 경영 방식 채택)

2. 비용 절감보다 부가 가치 창출에 집중

3. 이익 공유

4. 고객과 고객의 제품 사용 패턴에 관한 이해

5. 테크놀로지가 아닌 비즈니스 중심의 혁신

6. 점진적인 개발

7. 개발 과정에서 획득한 정보의 활용

8. 수익 창출 정보[101]

이상의 8가지 요인을 살펴보면 다른 무엇보다 테크놀로지가 비즈니스 개발과 경쟁력 향상을 가능하게 하는 주요 요인이라는 결론을 도출할 수 있다. 의미 있는 디지털 및 과학 기술 전략을 수립하기 위해서는 테크놀로지 자체에 관한 이해보다 비즈니스의 운영 환경을 잘 이해할 필요가 있다. 디지털이 적용되는 단계마다 존재하는 가치 사슬과 그 안의 이해관계자, 행동, 수요, 시장의 가능성 그리고 지식과 정보의 가치 등을 파악해야 한다.

이것을 달성하기 위해서는 물론 원활한 디지털 기반 인프라를 갖추는 것이 필요하다. 그러나 사용자 조사 진행과 이해관계자의 참여, 미래에 관한 프로토타이핑에 필요한 메커니즘을 구축하는 것의 중요성 역시 점점 증가하고 있다. 예를 들면 '실험실'을 만들어 조직이 디지털화된 미래에서 새로운 과학 기술을 통해 얻을 수 있는 이점의 여러 길을 탐색해 보는 것 또한 한 가지 방법이 될 수 있다.

> 발명과 개발, 새로운 과학 기술에 실험실이 필요하듯 복잡한 사회
> 문제를 해결하기 위한 장치를 마련하는 일 외에도 혁신에 집중하기
> 위한 특정 공간의 필요성이 커지고 있다.[102]

이런 공간의 성격은 '실험실'이라는 단어를 들었을 때 흔히 떠올리는 장소, 즉 과학자가 획기적인 치료법이나 전대미문의 화학 물질을 발견하는 그런 환경과 크게 다르지 않다.

결과가 나올 때까지 실험을 반복하는 전통적인 개념의 과학 실험실과 비슷하게 이 새로운 유형의 연구 공간은 매우 실험적인 환경에서 문제 해결을 위한 중립적인 역할을 한다. 이런 성격의 실험실은 이노베이션 랩, 변화 센터, 디자인 랩과 같은 이름으로도 불린다.[103]

실험실을 비롯해 시제품을 만들어 보는 프로토타이핑은 한 세기가 넘는 기간 동안 디자이너들이 일해 온 방식의 연장선이라고 할 수 있다. 여기에 최근 10~20년간 더해진 것은 디지털을 포함한 유·무형의 기술 및 도구의 발전이다. 그로 인해 여러 이해관계자를 참여시킬 수 있었고, 현재의 정보 취득 및 처리 방식을 획득할 수 있었다. 하지만 '미래의 실험실'을 유용하게 활용하기 위해서는 단순히 물리적 공간을 남들과 다르게 꾸미고 자유롭게 일하는 것만으로는 부족하다. 프랑스의 글로벌 컨설팅 회사인 캡 제미니^{Cap Gemini}에서 실시한 조사에 따르면 분야를 막론한 매출 기준 전 세계 200대 기업의 38퍼센트가 2015년까지 혁신 센터를 개설했다.[104] 하지만 이노베이션 랩(이와 비슷한 미래 실험실 등 이름을 막론하고 마찬가지이다)을 개설했다는 것만으로 미래에 관한 모든 걱정을 내려놓을 수 있게 되는 것은 아니다. 캡 제미니가 독일 기업을 대상으로 한 또 다른 조사에서는 이런 시설을 보유한 21개 기업 모두 이 공간이 가치 있고 지속적인 학습 공간이라고 답하는 한편, 해결해야 할 문제도 존재한다고 인정했다. 기업이 공통으로 인식한 세 가지 문제는 다음과 같다.

- 모기업의 관심과 지원 부족
- 평가 기준 부족
- 모기업과의 제휴 및 협력 부족[105]

어떤 방식으로 미래를 예측하고 디지털 및 기술 개발 환경을 선도하게 되든, 그 과정에서 획득한 지식과 정보를 가치 있는 형태로 해석해 내는 작업이 필수적이다. 그리고 디자인이 그 한 방법이 될 수 있다. 새로운 과학 기술을 적재적소에 활용하기 위해서는 외부적인 집중(새로운 제품이나 서비스를 개발하는 형태)이든 내부적인 집중(조직 개발 및 과정의 진보에 집중하는 형태)이든 관계없이 디자인을 사고방식이면서

동시에 도구로 적용해야 한다. 이를 통해 탐색하고 새로운 틀을 짜고 또 재구성하여 이윤을 창출할 수 있고 의미 있는 해결책을 제시할 수 있다.

경쟁 우위 전략: 어떻게 조직 경쟁력을 강화하는가

컨설팅 회사 프로젝트 사이언스^{PROject Science}의 대표인 로베르토 베르간티^{Roberto Verganti}는 《디자인 드리븐 이노베이션^{Design-driven Innovation}》에서 급진적 변화를 주도하는 디자인의 역할과 역량에 관해 논하며 다음과 같이 소개한다.

> 이 전략은 '디자인 중심 혁신'이라고 볼 수 있으며, 이는 '의미^{meaning}를 만들다'는 디자인의 어원과 관련이 있다. 다시 말해 디자인 중심의 혁신은 의미를 위한 연구와 개발의 과정이라고 할 수 있다. 이를 통해 기업이 어떻게 기존 시장의 의미를 한 번에 뒤집어엎어 경쟁자를 물리치고 시장을 지배하게 되는지 소개하고자 한다.[106]

'디자인 중심'이라는 말은 여러 가지 의미로 해석할 수 있지만, 베르간티의 해석은 특히 흥미롭다. 디자인은 의미를 만들어 내는 센스메이킹 작업이 기본이라는 전제로 이것이 경쟁력을 강화하는 주요 요인이라는 주장이다. 디자인은 분명히 제품과 서비스의 의미를 만드는 일이고 또한 새로운 의미를 통해 새로운 제품과 서비스를 창조해 낸다. 이 두 가지를 이루기 위해서는 사용자가 원하는 바가 무엇인지, 그리고 무엇이 사용자를 움직이는지를 자세하게 이해해야 한다. 이는 이해관계자들의 적극적인 참여를 통해 이루어진다. 또 겉으로 드러나지 않는 수요와 욕구를 파악할 때 가능해진다. 디자이너이자 모더니스트 스튜디오^{Modernist Studio}의 최고 운영 책임자인 존 콜코^{Jon Kolko}는 그의 책을 통해 이렇게 말한다.

디자인은 공학이나 마케팅의 영역이 아닌 인간과 인간의 행동에 관한 종합적인 통찰이다. 다시 말해, 잠재적 소비자의 커뮤니티와 공감해 문제를 해결할 제품을 개발하는 과정인 것이다. 디자인은 여러 현상에 관해 해결책을 제시한다. 이런 디자인만의 사고방식이 사용자의 감정적 공감을 이끌어 내고 시장 적합성을 높여 줄 수 있다.[107]

문제 해결법으로써의 디자인 씽킹을 강조하다 보면 그보다 훨씬 중요한 역할을 잊을 수 있다. 디자인 씽킹의 궁극적 목표는 문제를 인식하고 이에 관해 깊고도 완전하게 이해하는 것이다. 처음부터 문제 인식이 잘못되면 결과적으로 문제가 해결된다고 하더라도 경쟁력 강화에는 아무런 도움이 되지 않는다. 마찬가지로 어떤 문제에 관한 해결책이 아무리 디자인적이라고 하더라도, 그리고 그것이 실제 시장의 요구를 잘 반영한다고 해도, 효율적 관리가 이루어졌을 때에만 경쟁력 강화에 긍정적 영향을 줄 수 있다. 디자인을 통해 시장 점유율을 높이고 경쟁력을 확보한다는 방법론 역시 디자인이 그저 주어진 문제를 해결하는 것이 아닌, 연구의 주체이자 영감의 원천으로 활용될 때, 그리고 모호하기만 했던 관념을 새로운 제품과 서비스, 제안으로 탄생시키고 그 개발 과정을 관리할 수단이 되어야 비로소 의미가 있다.

경쟁력은 여러 가지 요소의 결합체이지만 사용자의 필요를 이해하는 것이야말로 가장 중요하고 필수적인 조건이다. 그러나 이러한 통찰의 열쇠는 늘 쉽게 얻을 수 있는 것이 아니다. 때로는 암묵적인 사용자의 요구를 이해하기 위해 '디자인 툴박스'를 열어 보면 효과가 이미 입증된 여러 가지 기법을 찾을 수 있다.《전자 상거래의 사용성 E-Commerce Usability》의 작가이자 런던에 거점을 둔 컨설팅 회사 '유저포커스 Userfocus'의 파트너이기도 한 데이비드 트래비스 David Travis 박사는 사용자 요구를 이해하는 60가지 이상의 방법을 리스트로 만들어 웹 사이트에 게재했다.[108] 대부분은 여러 가지 면에서 디자이너가 일상적으로 사용하는 방법론이었다. 물론 이 방법론들이 그 자체로 '디자인 씽킹'이 되지는 않겠지만, 프로젝트의 초기 연구 단계에서 체계적으로 적용한다면 실제 프로젝트가 시작되기 전에 결정해야 하는 여러 문제에 정보를 제공하고 영향을 미칠 수 있다.

디자인 경영은 사용자 조사와 반복적인 컨설팅, 연구와 탐색을 바탕으로 하는 꾸준한 탐색 과정에 지속적으로 주목함으로써 경쟁력 강화에 기여한다. 새로운 제품과 서비스, 비즈니스 모델의 맥락을 이해하는 것 역시 중요하다. 포터의 **5가지 경쟁 요인**(산업 내 경쟁자, 공급자의 교섭력, 구매자의 교섭력, 대체재의 위협, 신규 진입자의 위협)[109] 역시 디자인 우수성을 통해 해결하고 이해할 수 있다. 대부분의 상업적 디자인 프로세스는 일정 수준의 분석 단계가 필요하다. 5가지 경쟁 요인 모델 외에 SWOT 분석(전략 수립을 위해 내·외부 환경의 강점과 약점, 기회와 위협을 분석하는 모델)이나 PESTEL 분석(전략 수립에 고려해야 할 정치, 경제, 사회, 기술, 환경, 법적 요인을 분석하는 모델)과 같은 기법과 접근 방식도 활용된다. 위의 일반적인 세 분석 방법은 개별적으로도 쓰이고 통합적으로 활용되기도 한다. 기업이 새로운 제품이나 서비스에 관해 잠재적으로 경쟁하게 될 환경과 조건을 잘 파악해 경쟁 우위를 획득하기 위해서는 이러한 분석이 필수적이지만, 이중 무엇을 선택하더라도 경쟁력에 영향을 미치는 중요한 요소를 예측해 구조화하는 것이 핵심이다. 예상 시나리오를 작성해 보는 것은 이를 위한 효과적인 접근법이면서 디자인 우수성의 핵심 요소이기도 하다.

> 예상 시나리오를 통해 미래의 위협과 기회를 예측할 수 있고, 조직과 사회에 미칠 잠재적 영향을 가늠할 수 있다.[110]

> 시나리오는 현재를 다시 쓰거나 형태를 바꾸는 것이 아니다. 그보다는 무엇을 재검토해야 하는지, 시장이나 산업이 어떻게 전개되고 있는지, 어떤 세력이 시장의 진화를 주도하고 그 진화는 왜 한 방향으로 진행되는지 등을 판단하는 데 유리한 기준을 제시한다(페히Fahey, 2003).[111]

포터가 미래 경쟁력을 측정하기 위해 외부적인 요소에 주로 주목했다면, 하멜과 프라할라드는 조직 자체에 좀 더 집중했다. 현재의 경쟁력이 미래에도 지속된다는 보장이 없다는 것이 하멜과 프라할라드 이론의 기본 전제이다. "지속 가능한 리더십 이란 존재하지 않는다. 계속해서 재생될 뿐이다."[112] 훗날의 여러 연구가 이 주장을 뒷받침한다. 조직이나 리더십이 '계속되는 재생'을 달성하는 데 있어 결정적인

요소는 복잡성을 다루는 능력에 달려 있고 이 복잡성은 선택의 문제가 아니라 상황에 따라 달라진다.

> 이런 상황에서의 리더십은 복잡성과 모호함에 당황하지 않는 대담한 마인드를 필요로 한다. 또한 그 마인드를 뒷받침할 수 있고 여러 테스트와 시도를 통한 수정을 거쳐 앞으로 나아갈 수 있는 능력 또한 요구된다. 변화에 대응하는 유연성, 창의적이고 혁신적인 문제 해결 능력, 실수를 통해 배우고 장단기 계획에 균형을 잡는 능력 등이 있다.[113]

조직 문화에 있어 권위자인 에드거 샤인의 유명한 인용문을 소개한다.

> 점점 더 복잡해지고 서로를 의존하며 문화적으로 다양해지는 세상에서 서로 다른 직업과 문화를 가진 사람들을 이해하고 함께 일하기 위해서는, 그들에게 질문하고 관계를 형성하는 법을 배워야 한다.[114]

디자인 우수성이 더욱 두드러지는 상황에서는 모호성이나 질문, 반복, 실수의 과정이 계속될 수 있다. 그리고 이는 더 나은 형태의 해결책을 향해 나아가는 과정으로 인정되고 받아들여진다. 즉 끊임없이 변화하며 필연적으로 점점 복잡해지는 상황 속에서 경쟁력을 유지하기 위한 조직 개발의 원동력이라 할 수 있다.

고객 경험 전략: 어떻게 고객 경험을 개선하는가

우리의 마지막 관심사는 어떻게 하면 더 나은 고객 경험을 창출할 수 있을 것인가에 관한 것이었다. 이 부분은 단독으로는 논의되기 어렵다.

> 대부분의 성공한 기업은 고객 경험에 따라 성패가 갈린다고 이야기한다. 비즈니스에서 더 이상 제품과 서비스 경쟁만으로는 살아남을 수 없다.

기업이 고객에게 다가가는 방식 역시 중요하다. 항공사 승객, 온라인 매장 소비자, 또는 IT 업계 외주 업체를 불문하고 모든 고객은 규칙을 직접 정할 뿐 아니라 능력과 관계없이 모든 관계자로부터 높은 수준의 만족을 기대한다. 이를 완전히 통달하는 기업만이 경쟁에서 살아남을 수 있다.[115]

기업과 고객 간 상호 작용의 질이 그 회사의 성공 여부를 결정한다. 고객이 개인이든 또 다른 기업이나 조직이든 마찬가지이다. 이는 매우 간단해 보이는 논리이다. 사실, 기대나 이전의 경험 같은 변수가 없다면 실제로도 간단하다. 그러나 우리의 인식은 여러 요인에 의해 영향을 받는다.

한 요인이 다른 어떤 요인과 만나느냐에 따라 고객 만족도와 효율성에 미치는 영향이 다르다. 개별적으로 작용하는 별개의 요인 역시, 또는 같은 요인이라고 하더라도 상황에 따라 고객 만족도와 효율성에 또 다른 영향을 끼친다. 그러므로 높은 수준의 고객 만족도와 효율성은 동시에 달성되기 어려우며 그중 하나는 포기해야 하는 순간이 올 수도 있다.[116]

"훌륭한 제품과 우수한 서비스는 오늘날 위생 요인hygiene factor(충족된다고 해도 불만족의 감소만을 가져올 뿐 만족에 작용하지는 못하는 요인)일 뿐 그것으로 경쟁 우위가 결정되지는 않는다."[117] 이러한 점을 보여 주는 여러 연구가 있다. 파인과 길모어의 소비자 경제 동향 연구 역시 구매 과정에서 겪는 경험의 질이 소비자 행동에 큰 동기를 부여하며 이는 서비스나 제품 자체의 품질만큼이나 중요하다고 주장했다.[118] 그에 더해 기업 사이 거래B2B에서 고객 만족을 유발하는 요소는 기업과 정부 간 거래B2G나 고객과의 거래B2C와도 큰 차이가 있다. 클라이언트와 소비자는 각각의 고객 만족 유발 요소에 관해 다른 평가를 한다는 여러 연구가 있다. 하지만 여전히 기업이 성공하기 위해서는 "모든 면에서 높은 수준의 고객 경험을 일관되게 유지해야 한다."[119] 몇 년 전 KPMG(종합 회계, 재무, 자문 서비스를 제공하는 글로벌 컨설팅 기업)가

발표한 고객 경험 개선을 위한 7단계 가이드를 살펴보자.

1. 타깃 고객의 수요와 필요, 선호 사항을 이해할 것
2. 마케팅과 영업, 서비스 결정을 이해하고 우선순위를 정하는 데 필요한 경제 체제를 설립할 것
3. 소비자 행동을 추적해 패턴을 분석하고 변화를 수용할 것
4. 타깃 고객용 리드 너처링Lead Nurturing(잠재 고객에게 제품 및 서비스에 관한 정보를 제공하는 마케팅)과 고객 관리 계획을 개발할 것
5. 고객 중심의 인포메이션 아키텍처를 개발할 것
6. 작업 흐름workflow에 기반한 방법을 마케팅과 영업, 서비스 이해 관계자에 적절히 배치해 사용할 것
7. 최적의 터치 포인트를 찾기 위한 고객 경험 지도를 만들 것[120]

여기서 흥미로운 사실은 위의 7단계가 디자인 경영의 과정과 여러 면에서 닮은 것은 물론, 관련이 있다는 것이다. 또한 일곱 가지 모두 탐색이나 통찰, 영감과 관련이 있다는 점에서 디자인 씽킹을 연상시킨다. 이는 현재의 고객 경험을 이해하고 미래의 것을 개선하는 데 디자인 우수성이 적절한 접근법이라는 주장을 뒷받침한다.

디자이너는 수요와 필요, 선호를 이해하고 대안을 찾아 우선순위를 정하며 고객 중심의 인포메이션 아키텍처를 활용해 여러 타깃 고객의 행동을 추적하고 패턴을 파악한다. 이 과정에서 다양한 이해관계자를 상대하고 사용자 경로를 분석해 터치 포인트를 찾게 되는데, 이것이 바로 고객 경험 지도이다. 디자이너는 이 과정을 수행하도록 훈련을 하며, 이를 통해 체계적으로 업무를 한다. KPMG는 이 조사를 통해 "차별화 요소가 되는 사용자 경험을 활용해 성장과 수익성을 달성"[121]하기 위해서는 제대로 만들어지고 전문적으로 관리된 디자인이 필요하다고 강조했다. UX 디자인이나 서비스 디자인으로도 불리는 이 디자인 프로세스의 목표는 고객이 물리적인 제품이나 서비스 구매 과정에서 겪는 고객 경험을 통해 조직의 브랜드 가치와 전략, 비전이 경쟁 업체보다 뛰어나다고 인식하는 것이다.

디자인이라는 단어는 흔히 어떤 제품이나 결과의 겉모습과 스타일에 관해 이야기할 때 쓰이지만, 디자인의 진정한 의미는 그것을 훨씬 뛰어넘는다. 특히 서비스 디자인은 결과보다는 오히려 디자인 프로세스 자체를 의미한다. 이는 다양한 형태를 띠고 있어 다소 추상적인 조직 구조나 운영 체계, 서비스 경험이 될 수도 있고 때로는 물리적인 물건의 형태일 수도 있다.[122]

비즈니스를 가시화하는 디자인

과거의 디자인은 만져지고 느껴지는 물질적 형태가 있는 결과물이었다. 그러나 앞서 논의한 바대로 디자인이 서비스나 경험과 같은 무형의 영역으로 진출하게 됨으로써, 비물질적 디자인의 역할과 이에 관한 관심이 높아졌다.

디자인이 물질적 인공물에 한정되지 않고 새로운 방식과 라이프 스타일, 변화의 의미를 갖게 되었다. 이것이 바로 디자인의 '고약한 문제'에 관한 해결책일 것이다.[123]

여전히 디자인의 핵심 역할 중 하나는 시각화를 통해 눈에 보이지 않는 것을 보이는 것으로 만드는 것이다. 그러나 다음의 내용처럼 꼭 이것에 국한되지는 않는다.

무형의 복합체에 형태를 부여한다는 것은 단지 시각적 형태로 표현하는 것만을 의미하는 것이 아니며, 예술의 한 형태로 서사와 스토리텔링을 부여하는 것 역시 포함된다.[124]

다음의 관점 역시 널리 인정받고 있다.

> 정보 시각화가 적용되는 새로운 분야는 매우 다양하다. 시각적 커뮤니
> 케이션은 기업 목표와 전략, 가치 제안이나 비즈니스 시나리오를
> 세우는 데도 활용된다. 지식의 시각화는 지식 관리의 혁신적인 접근
> 방식, 예를 들면 스토리텔링 같은 방식과 결합하여 형상화될 수 있다.[125]

콘퍼런스나 전략 회의에서 시각 자료가 얼마나 큰 힘을 발휘하는지는 경험을 통해 잘 알고 있을 것이다. 복잡한 문제나 이전에 없던 새로운 방식을 이해하는 데 있어 시각화된 표상을 직접 눈으로 보게 되는 것은 큰 도움이 된다. 3차원 입체 모델 또한 정보를 원활하게 받아들이도록 돕는다. 한 예로 전략적 대화와 처리 과정을 위해 개발된 LSP^LEGO Serious Play(레고 블록을 사용한 효과적인 커뮤니케이션을 통해 기업의 성과를 높이는 기법으로, '레고 시리어스 플레이'라고도 불림)를 살펴볼 수 있다. 이 방식이 어떻게 전략 과정을 강화할 수 있는지에 관한 여러 가지 연구가 있다. 그중 한 연구에 따르면 LSP 방법론은 팀 구성원의 동기 부여에 도움을 주고 참가자 스스로가 아이디어와 제안을 전체적으로 통합해서 볼 수 있게 하며, 결과적으로 의사소통을 원활하게 한다. 또한 창의력을 발휘하게 할 뿐 아니라 정해진 형식을 따르는 토론을 가능하게 하고 실행 방안에 관한 합의를 이끌어 낸다.[126] 프로토타이핑처럼 디자인 프로세스의 다른 요소 역시 '해커톤^Hackathon'의 형태로 채택되었다. 처음에는 소프트웨어나 프로그래밍 분야에서 출발해 나중에는 민간 및 공공 서비스 개발, 도시 계획, 새로운 비즈니스 모델 창출 및 모든 산업 분야에 걸친 혁신 분야로 확장되었다.

> 해커톤은 '해킹'과 '마라톤'의 합성어로, 집중적이고 연속적인 프로
> 그래밍 단계를 의미한다. 즉 해커톤은 소수의 사람이 정해진 시간 내에
> 소프트웨어 프로토타이핑을 만드는 것으로, 고도의 집중을 요구하는
> 연속적인 작업이다.[127]

이는 단지 소프트웨어나 사용자 인터페이스에 그치지 않고 상상할 수 있는 모든 물질적, 비물질적 결과를 의미한다. 중요한 점은 이미 다른 많은 영역에서 디자인 분야의 여러 도구와 방법을 받아들였다는 점이다. 이를 통해 아이디어를 창출하고 이해관계자 간의 대화를 중재하며, 프로토타이핑과 유형화 작업을 하는 데 대대적으로 활용하고 있다. 디자인은 유형화 작업의 연속이다. 생각을 현실로 만들고 독창성에 숨을 불어 넣는다. 문제는 이러한 도구와 방법을 관리하고 유용하게 활용할 수 있도록 하는 디자인 경영과 같은 체계가 각각의 요소만큼이나 널리 채택되지 않는다. 앞서 논의한 바대로 민간 및 공공의 다양한 분야에서 디자인 씽킹을 주목하고 있다. 하지만 디자인 씽킹이 만능 해결 요법이 될 것이라는 새로운 착각 속에 디자인 경영이 그늘에 가려지는 측면 또한 존재한다.

5 조직을 변화시키는 디자인 씽킹

디자인 씽킹은 제품과 서비스, 가치 사슬과
비즈니스 모델을 재정비하고 조직의 비전을
강화하며 혁신을 준비하는 방법이다.
그리고 디자인 경영은 이러한 수단과 방법,
기술과 역량 그리고 디자인 프로세스의
복잡성을 다루는 데 있어 필수적인 요소를
활용하는 주체이다.

어떤 담론이 시간에 따라 발전하는 방식은 그 안건을 정의하는 사람과 관련이 있다. 지난 20년간 디자인이 거쳐 온 꽤 극적인 진화는 디자이너를 제외한 모든 사람에 의한 것이다. 다양한 분야의 학자들이 디자인에 관심을 가지고 연구했고 여러 논문과 서적, 학회를 통해 많은 담론을 불러일으켰다. 또한 디자인의 역할이 점차 성장, 혁신, 경쟁력 등의 주제로 확장되다 보니 정책 담당자나 정부 기관 또한 주목하고 있다. 디자인이 이전에는 경제적 성장이나 경기와는 관련이 없어 보이는 다소 비현실적 이미지를 갖고 있었던 것이 사실이다. 하지만 현재에는 개발의 동력으로서 전략과 결합되어 이전과는 다른 의미로 인식된다.

디자인 씽킹과 심미성

어떻게 디자인이 전략적 목표와 공존하고 또 그것을 강화할 수 있을까에 집중하다 보면 심미성이나 촉감, 외관의 중요성과 같은 디자인의 다른 주요 특징 몇 가지가 어느 정도 경시되는 면이 있다. 21세기를 들어서면서, 초기 10년간은 미적 요인으로서의 디자인을 언급하면 이미 오래전에 뛰어넘은 단계라며 비하하거나 빈정대는 발언이 이어지곤 했다.

그런데 최근 들어 심미적 요인이 다시 전략적으로 중요한 요소로 인정을 받게 되었다. 따라서 훨씬 다양하고 다각적인 개념의 가시적이면서 동시에 비가시적인 디자인에 관한 논의가 가능해졌다. 덴마크 전 문화부 장관은 다음과 같이 말했다.

> 합리성만으로는 의미를 찾을 수 없다. 이성은 목표를 향한 가장 쉬운 길을 안내하지만, 그곳에 어떻게 도달할지, 어디로 갈지는 알려 주지 않는다. 이것이 예술과 건축이 중요한 이유이다.[128]

시기	1965~1992	1993~2005	2005~2014	2015~2017
디자인 경영의 부가 가치	경제적 가치 (심미성과 차별화), 제품 가치(품질), 지각 가치	프로세스 가치 혁신(협력과 문제 해결)	인간적 가치 (인간, 문화적 가치 변화)	전략적 대화 (기술 구축, 문제 파악)
디자인 경영의 문제 해결	기업에서 만드는 제품의 모든 측면	경영 혁신	사회, 정치에서 전략적 진단의 변화	문화적 변화, 디지털화, 디자인으로 모든 문제 해결
디자인 경영이 디자인을 통해 발전시키는 기능	지시 감독, 마케팅, 운영, 커뮤니케이션	위기와 기회[R&O], 분야를 넘나드는 혁신팀	재무, 인사 관리	기업 내 모든 기능
디자인 리더십이 도울 수 있는 목표의 예시	브랜드와 정체성 창조(디자인 분야 간의 일관성), 수익 창출	신제품 및 서비스 개발, 혁신 과정의 효율성 개선	디자인 전략 인지, 고객 중심의 창의적 문화로의 변화	전 세계의 사회적 복지 맥락에 부합하는 지속 가능한 기업

[그림 8] 디자인 경영과 디자인 씽킹의 50년 역사
출처: Borja de Mozota. 2018. Half a Century of Design Management and Design Thinking.

전략적 디자인이 각광을 받으면서 디자인의 심미성이 설 자리를 잃었던 것처럼 디자인 경영은 대중적이고 매력적인 디자인 씽킹에 밀려나게 되었다. 디자인 경영 개념이 디자인 학계와 실제 비즈니스 현실에 파고들지 못한 반면, 디자인 씽킹은 여러 가지 주제와 어우러지며 공생했기 때문이다. 《비즈니스 위크》 편집자 브루스 너스바움은 디자인 씽킹의 옹호자로서 다음과 같이 말했다.

> CEO와 관리자가 업무를 수행하기 위해서는 디자인 씽킹에 관해 알아야 하며, 그들은 디자이너가 되어 디자인 방법론을 실제 기업 운영에 적용해야 한다. 좀 더 정확히 얘기하면 디자인 씽킹은 새로운 경영 방법론이라고 할 수 있다.[129]

하지만 4년이 채 지나기 전에 다시 규명하길,

> 디자인 씽킹이 디자이너와 사회에 제공할 수 있는 모든 장점은 이미
> 소진되었다. 이제 정체되어 악영향을 미치기 시작하고 있다.[130]

너스바움의 말은 맞기도 하고 틀리기도 하다. 디자인 씽킹은 여전히 상승세이다. 변화하고 성장했으며 여러 모습을 갖고 있다. 디자인 씽킹에 관한 강의나 도서는 증가하고 있으며, 디자인 씽킹을 받아들여 적용하는 분야 역시 지속적으로 증가 및 확장되고 있다(그림 8).

부정확하고 모호한 정의에 관한 문제가 제기되지만, 그 점이 바로 디자인 씽킹만의 장점이 된다. 디자인 씽킹은 앞으로도 계속해서 유효할 것으로 예상된다.

비즈니스 교육과 디자인 씽킹

디자인 씽킹의 개념을 정립하는 데 있어 필수적인 요소는 아니지만, 고등 교육 과정에서는 디자인 씽킹의 미래 역할을 예측하고 세부적 전망을 구축하기 위해 디자인 씽킹을 어떻게 다룰 것인지에 관해 논의가 이루어지고 있다. 최근의 한 연구는 다음과 같이 서술했다.

> 여러 대학의 수업과 워크숍에서 문제 해결에 디자인 씽킹을 활용하는
> 프로그램을 진행한다. 관련 데이터를 검토한 결과, 다음의 네 영역으로
> 나눌 수 있다. 첫째는 인간 중심 디자인, 둘째는 통합적 사고, 셋째는
> 디자인 경영, 넷째는 전략으로서의 디자인이 그것이다.[131]

디자인 씽킹은 **인간 중심 디자인**의 원리를 내포한다. 즉, 참신함과 변화, 인간의 필요, 욕구와 직관 등에 관련되거나 그것의 영향을 받는 사람에 주목하는 접근법이다.

오늘날의 인간 중심 디자인은 의사를 전달하고 상호 작용하며 사람에 주목하고 영감을 주는 능력에 달려 있다. 즉 인간이 자각하는 것 이상의 필요와 욕구, 경험을 이해하는 것이다. 가장 기본적인 형태로 실행되는 인간 중심 디자인은 물리적, 지각적, 인지적, 정서적으로 직관적인 제품과 시스템 및 서비스를 탄생시킨다.[132]

통합적 사고 연구의 선두 주자인 로저 마틴은 이 개념을 통합적 사고자의 방식을 설명함으로써 다음과 같이 정리한다.

통합적 사고를 하는 사람은 문제 전체를 바라보고, 여러 가지 변수가 있는 상황을 염두에 두며, 문제 간의 우연한 관계가 갖는 복잡성을 이해하고자 한다.[133]

그리고 이것을 디자인 씽킹과 연결하여 다음과 같이 말했다.

디자인 씽커는 과거를 이어 나가기보다는 미래를 창조한다.[134]

요즘 많이 언급되는 통합적 사고와 체계적 사고 중 어느 것을 우위에 두든, 중요한 사실은 어떤 문제나 위기도 홀로 존재하지는 않으며 상황에 관한 맥락과 원인을 파악해야만 해결할 수 있다는 것이다. 또한 문제 해결 자체보다는 미래를 만들어 가는 퍼즐의 한 조각으로 바라보는 것이 중요하다. 여기서 흥미로운 것은 **디자인 경영**이 디자인 씽킹의 주요 요소로 탄생했다는 점이다. DMI에 따르면 다음과 같다.

디자인 경영은 현재 진행 중인 프로세스와 비즈니스 결정, 혁신을 이끌고 효과적인 제품과 서비스, 의사소통, 환경 그리고 삶의 질을 높이고

조직을 성공으로 이끄는 브랜드를 만드는 일을 말한다. 한 단계 더 나아가 디자인 경영은 디자인과 혁신, 과학 기술, 경영과 고객을 하나로 연결해 기업 실적 3대 요소(경제적, 사회·문화적, 환경적 요소)를 달성하기 위한 경쟁력을 확보한다. 그러므로 디자인 경영은 '디자인'과 '비즈니스'에서 협력과 시너지를 이끌어 내 성공적인 디자인을 완성하는 예술이자 과학이다.[135]

디자인 씽킹의 첫 번째가 요소가 실제 디자인 활동 자체와 관련된 사람들을 이해하기 위한 활동에 집중했다면, 두 번째 요소는 마주한 위기와 원인, 상황 분석에 집중한다. 세 번째 요소는 프로젝트에 쓰일 기술과 지식을 활용하고 조직하는 데 필요한 구조와 진행 과정에 초점을 맞추며, 마지막 요소는 **전략으로서의 디자인**이다.

2000년대 초 개발되어 디자인의 여러 단계를 측정할 수 있는 디자인 사다리 모델에 따르면, 디자인 프로세스 내 최상의 단계는 전략으로서의 디자인이다. 최근 한 기사에서 다음과 같이 정리한 바 있다.

디자이너의 업무는 기업의 관리자와 함께 비즈니스 콘셉트에 관하여 완전히 또는 부분적으로 다시 생각하는 것이다. 여기서 중점적으로 집중해야 할 것은 기업이 가지고 있는 비즈니스 비전과 나아가고자 하는 분야, 그리고 가치 사슬의 미래 역할과 관련된 디자인 프로세스에 있다.[136]

마지막 요소인 전략으로서의 디자인과 이전 세 가지 요소의 가장 중요한 차이점은 다음과 같다. 전자는 제품과 서비스, 시스템의 개발 또는 과정과 구조를 완성하고 관리하는 일을 의미한다면 후자는 전체적 조직과 조직의 비전, 지배적 전략을 통합적으로 아우른다.

디자인은 좀 더 광범위한 참여와 대화 기반의 접근을 추구한다. 일정 보다는 사안에 집중하며, 갈등을 피하기보다는 갈등 자체를 활용할 것을 제안한다. 이 모든 것은 조종하고 지배하기보다는 발명과 학습에 목적이 있다. 디자인은 조직 구성원을 양방향의 전략적 대화로 이끈다. 그것은 반복과 실험의 과정이고 그 결과, 제약이 아닌 가능성에 기반을 둔 새로운 아이디어 생성과 평가에 주목하게 된다.[137]

그러나 여기에도 문제점은 존재한다. 모든 관리자가 풍부한 경험을 가진 디자이너와 함께 일하진 않기 때문이다. 디자인 씽킹을 활용하고자 하는 관리자는 스스로 자신만의 기술과 방법을 터득해야 하므로, 이 경우 이전의 성공적인 케이스를 연구하는 것이 큰 도움이 된다.

디자인 씽킹 '영역' 안에는 관리자 교육 프로세스가 있어야 한다. 이는 관리자를 디자이너로 변화시키려는 것이 아니다. 디자이너의 방법을 활용해 프로세스에 적용하여 더 나은 디자인 씽커가 되도록 돕는 과정이다. 즉 제품의 디자인이 아닌 비즈니스가 당면한 문제를 해결하도록 이끄는 것이다.[138]

관료주의의 타파

미국의 경영 개척자인 메리 파커 폴렛Mary Parker Follett은 힘, 즉 파워를 상호 이해를 위한 프레임워크이자 사람과 아이디어 사이를 순환하는 에너지라고 설명한다. 여기서 힘이란 '다른 사람 위에 군림하는 권력'이 아닌 '상황을 이겨 내는 협력'으로 비계층적 힘을 의미한다. 이 개념을 디자인과 디자이너, 기업 경영자 관계에 대입해 보면 디자인과 디자인 경영, 디자인 씽킹에 있어 각자의 역할과 기여도에 상호 순환적 이해가 필요하다는 의미이다.

디자이너의 특별한 능력을 활용하기 위해서는 조직 구성원의 계층적
　　사고와 힘에 관한 개념을 변화시켜야 한다.[139]

　함께 이루어 낸 힘은 강압적이지 않고 협력적이다. 폴렛은 권력을 잡기 위해 경쟁하는 대신, 모두가 함께 처해 있는 상황 속에서 협력적인 주인 의식과 공동의 목표를 갖기를 제안한다. 폴렛이 주장한 '상황의 힘'에 관한 개념은 디자인 씽킹에 걸림돌이 되는 경쟁이나 조직 내 지위 같은 것들의 대안이 된다. 창의적인 사고를 하기 위해서는 협력적인 힘이 필요하며 그 창의성은 함께 만들어 가는 해결책의 중요한 부분이 된다. '누군가의 위에 있는 힘'보다 중요한 것은 '누군가와 함께 하는 힘'이다. 이를 통해 잠재적 갈등을 창의적으로 해결할 수 있다. 또한 어느 한쪽이 적당히 타협하고 굴복하는 것이 아니라 다 함께 통합적 해결책에 다다를 수 있다. 디자인은 돌고 도는 순환의 과정이다. 전체와 부분 사이를 자유롭게 넘나들고, 구조를 쌓거나 무너뜨린다. 또 혼란과 안정이 동시에 존재하는 역설을 만들고 전통적 서열의 개념을 깨부순다.

　전체를 아우르는 접근은 디자이너와 마케터, 엔지니어 그리고 경영자 간의 성공적인 협력을 위해 꼭 필요한 능력이다. 디자이너가 마케팅이나 엔지니어링의 전문적인 지식을 알 수는 없다 하더라도 목표를 위해 함께 일하는 과정과 서로가 기여하는 바를 이해하기 위해서는 다른 분야에 대해 충분한 지식을 갖고 있어야 한다. 한 분야가 다른 분야의 위에 위치하는 계층적 구조에서는 불가능한 관계이다. '상황의 법칙 the law of the situation(권력이나 원칙에 의한 것이 아니라 상황에 따른 필요로 갈등이 해결된다는 이론)' 안에서 이루어지는 상호 관계와 협력이 중요하다. 힘을 통해 하려는 일이 가능해지고 변화가 일어날 수 있어야 한다.

　아이디오 공동대표 톰 켈리 Tom Kelley는 지배하지 않은 채로 공감을 발휘하는 디자이너의 역량을 통해 계층의 감옥에서 벗어날 수 있다고 주장했다.[140] 디자인 씽킹의 개념은 유지한 채 '디자인 리더십'이라는 명칭을 사용하기도 한다.

　　디자인 리더십은 미래를 결정하고, 디자인 경영은 가는 길을 안내
　　한다.[141]

	디자인	디자인 경영	경영
제품·서비스 전략	디자인을 통한 사용자 지향성 증대(시장 조사, 심미적 가치, 브랜드)	'굿 디자인' 실용성과 아름다움	경영을 통한 디자인 경영의 효율성 증대
혁신 전략	디자인을 통한 참여자 간 협력 증대(사고방식의 체계 강조)	프로세스 디자인, 공동 디자인co-design, 인클루시브 디자인	경영을 통한 디자인의 신뢰도 증대(디자인 기능의 관리 도구 활용)
인사 전략	디자인을 통한 기업 문화 및 구성원의 자율성(창조성) 변화	UX 디자인, 디자인 씽킹	경영을 통한 디자인 전략의 적절성 증대(HR과의 협력)
기업 전략	디자인을 통한 기업과 환경(잠재력, 조사)의 비전 변화	디자인 전략	경영을 통한 디자인 기능의 신뢰도 증대(실행 지침 제시)
전략적 감사	디자인을 통한 기업과 환경의 소통	비평적 디자인, 콘셉트 디자인	경영을 통한 디자인의 신뢰도 증대(조사와 실험을 통한 경영 지원)

문제점
• 고객 만족도와 브랜드 가치 측정 문제(인식) • 사고방식 체계의 문제 • 제품만이 아닌 기업을 고려하는 문제 • 맥락적 디자인 프로젝트와 일반적인 경영 규범 • 기업의 실체에 관한 문제 간의 문제

[그림 9] 디자인 경영과 전략 디자인에 영향을 미치는 두 가지 요인
출처: Borja de Mozota. 2018. The Two Forces of Design Management and Strategic Design.

이처럼 디자인 씽킹의 역할은 매우 다양하다. 제품과 서비스, 시스템을 개발하는 방법이자 디자인과 기존 방식 및 구조를 통합, 관리하는 시스템이며, 조직에서 전략적 의사소통을 강화하는 수단이기도 하다. 이렇게 디자인 씽킹이 모든 것을 해낸다면 디자인 경영의 역할은 과연 무엇일까? 이 질문에 명확한 답은 없다. 경영이 여러 가지 면에서 디자인의 영향을 받는 것과 마찬가지로 디자인 역시 경영에 의해 많은 영향을 받고 다양한 형태로 실행될 수 있다. 전략적 디자인 경영은 디자인 씽킹에 매우 가까이 닿아 있고, 디자인 씽킹을 필요로 한다. 디자인 씽킹 역시 전략적 디자인 경영에 언제나 활짝 열려 있다(그림 9). 정리하자면 다음과 같다.

디자인 경영은 '디자인'과 '비즈니스'로부터 협력과 시너지를 이끌어 내
디자인 효과를 증대하고자 하는 예술이자 과학이다.[142]

또한 DME 역시 다음과 같이 서술한다.

디자인 경영의 개념은 경영 활동의 연장선으로, 디자인 프로세스를
최적화해 관리하는 방법론 및 기술과 관련이 있다.[143]

런던 교통청의 디자인 디렉터를 역임한 레이먼드 터너[Raymond Turner]는 디자인
경영이 디자인 리더십으로 이루게 될 미래에 도달할 방법을 안내한다고 정의한다.
이에 더해 다른 두 명의 학자가 디자인 씽킹과 경영에 관하여 주장한 두 가지 의견을
소개하고자 한다.

디자인 씽킹은 본질적으로 인간 중심의 혁신 과정이며 이 과정에서
혁신과 비즈니스 전략에 중요한 영향을 미칠 요소들, 즉 관찰과 협력,
학습, 아이디어의 시각화, 콘셉트 프로토타이핑, 비즈니스 분석 등을
강조한다.[144]

오늘날 디자인 경영의 정의는 계속 변화하고 있다. 그리고 이제는 전략
디자인 경영을 대신해 디자인 리더십이 새로운 슬로건으로 떠오르
고 있다. 디자인 경영이 과거의 '디자인 프로젝트 관리'를 대체한
개념이라면, 디자인 리더십은 디자인이 조직 내에서 목표를 달성하기
위해 어떻게 활용되는가에 관한 개념이라고 할 수 있다.[145]

독일의 뮌스터 대학교[University of Münster] 교수 랄프 보우커[Ralf Beuker]의 모델(그림 10)은
디자인 및 관련 개념으로 디자인의 '계층'을 나누는 데 있어, 각 개념이 조직에
미치는 영향의 정도와 사고의 추상성에 따라 정해진다고 본다. 디자인은 보통 전체적

디자인, 경영을 만나다

인 전략에 큰 영향을 미치지 않는다. 그나마도 눈에 보이는 결과에 한정되어 있는 경우가 많다. 디자인 경영은 프로세스와 같은 기술이나 방법론, 역량 등의 개념과 관련이 있으며, 조직에 더 큰 영향력을 행사하고 보다 추상적인 단계에서 운영과 다양하게 얽혀 있다. 그에 반해 디자인 씽킹은 그 자체로 철학적 개념이며 동시에 조직의 훨씬 중요한 전략과 비전에 큰 영향을 미친다. 이 책의 도입부에서 서술했던 바를 상기해 보면 다음과 같으며, 이 관점은 아직까지도 활발히 공유되고 있다.

… 최근 디자인 경영은 조직이 새로운 지식을 획득하고 전략적 단계의 창의성을 이끌어 낼 역량을 강화하는 수단이자 조직 및 기업 문화의 통합적 요소로 인식되고 있다. 여기에서 디자인 씽킹과 같은 점차 떠오르고 있는 조직 설계 분야와의 공통점이 드러나기도 한다.

[그림 10] 디자인과 관련 개념
출처: Beuker. 2011. Keynote, 1st Cambridge Design Management Conference.

디자인 씽킹과 디자인 경영의 4가지 차이

디자인 씽킹은 조직의 제품과 서비스, 가치 사슬, 비즈니스 모델, 비전, 변화와 혁신을 재정비하기 위한 방법이자 전략적 구조이다. 반면 디자인 경영은 수단과 방법, 기술과 역량의 통합적 개념이며 또한 디자인 프로세스에서 발생하는 복잡성을 다루기 위해 필요한 자원을 운영적, 전술적, 전략적 단계에서 조율하는 것을 말한다. 디자인 씽킹과 디자인 경영이 서로 다른 출발점을 가지기는 하지만, 여러 측면에 걸쳐 관련성을 보이고 많은 핵심 개념과 내용을 공유한다. 하지만 다음의 네 가지 이유 때문에 두 개념이 동의어나 대체어가 될 수는 없다.

- 1: 디자인 경영이 경영자와 디자이너의 영역이라면, 디자인 씽킹은 리더십과 디자인의 영역이다.
- 2: 디자인 경영은 관리자 수준에서도 적용하여 가치를 창출할 수 있지만, 디자인 씽킹은 최고 경영진에게 확실한 지지와 입지가 보장되지 않을 경우 의미가 사라질 수 있다.
- 3: 디자인 경영에는 협력과 최적화 능력이 필요하다면 디자인 씽킹은 비전을 가진 리더십을 필요로 한다.
- 4: 디자인 경영은 전략을 실현시키는 역할을 하지만, 디자인 씽킹은 비전과 리더십을 심어 준다.

영역의 차이

> ➡ 디자인 경영이 경영자와 디자이너의 영역이라면, 디자인 씽킹은 리더십과 디자인의 영역이다.

디자인과 비즈니스 간의 역할과 세계관의 차이점에 대해서는 충분히 다루었다. 상호적 편견에 기초한 인식과 실제의 차이점 사이에는 분명 틈이 존재한다. 하지만 일단 그 틈에 집중하기보다는 공통점을 먼저 이야기하고자 한다. 두 분야의 잠재력을 일깨우기 위해서는 이 두 개념이 만나는 지점을 찾아야 한다. 디자인이 평가 절하되었다는 점은 1984년 경영학자 코틀러와 라스[Rath]가 발표한 논문에서 다음과 같이 확인되었다.

> 디자인은 기업이 지속 가능한 경쟁 우위를 확보할 수 있도록 하는 전략
> 적 도구로써 잠재력을 갖는다. 그러나 대부분의 기업은 디자인을 전략
> 도구로 보지 않을뿐더러 굿 디자인이 제품과 환경, 의사 전달과 기업의
> 정체성에 얼마나 큰 도움을 주는지 깨닫지 못하고 있다.[146]

이후 30년의 세월이 흐르는 동안 디자인은 꾸준히 성장하고 영역을 확대해 왔다. 2016년 이루어진 한 조사에 따르면 덴마크에서 10명 이상의 직원을 둔 기업 중 58퍼센트가 디자인을 활용한다고 답변했다.[147] 압도적으로 높은 비율은 아닐지 몰라도 2003년 덴마크에서 실시한 비슷한 조사에서 48.9퍼센트의 기업만이 디자인을 활용한다고 답했던 것과 비교하면 놀랄 만한 증가라고 할 수 있다.[148]

단지 '제품과 환경, 의사 전달과 기업 정체성[corporate identity]에 도움을 주는' 수단으로만이 아닌 여러 분야를 넘나드는 비즈니스 개발의 방법론으로 디자인을 생각했을 때 더욱 놀라운 점이 있다. 이 조사에서 의식적으로 디자인을 사용하지는 않는다고 답한 기업의 86퍼센트가 사업과 디자인 사이에 연관성이 없다고 답한 것이다. 이것이 바로 투자 효과에 관한 경제적 평가가 쉽지 않더라도, 전 세계 산업에 있어 디자인에 관한 홍보와 정부의 지원이 더욱 활발히 이루어져야 하는 이유이다.

그러나 일반적으로 생각했을 때 "정도의 차이는 있지만, 현재 모든 선진국에서는 국가적 차원의 디자인 지원이 이미 시작되었다."[149] 물론 지난 수십 년간 유럽 전체와 각 나라 및 지자체가 실행한 디자인 지원 홍보 프로그램으로 디자인의 역할이나 가치 창출에 관한 행동, 태도가 눈에 띄게 변화한 것은 사실이다. 하지만 여전히 갈 길은 멀어 보인다.

유럽의 많은 민간 기업에서 디자인은 여전히 소외되고 중요하지 않은 요소로 여겨지고 있다(공공 부문에서도 마찬가지지만 공신력 있는 수치를 제시하기는 어렵다). 하지만 제품에 형태를 부여하는 산업 디자인이든, 디자인 씽킹으로 일컫는 전략적 도구와 방법론이나 사고방식으로서의 디자인이든, 디자인은 어떻게든 전문가들 사이에서 집단적 의식을 이끌어 내었다. 그러나 디자인 경영은 조금 다른 경우이다. 디자인 경영은 디자인 프로세스를 실행하고 조직 내 디자인에 관한 인식과 수용력 구축에 전적으로 집중하는 활동이다. 그럼에도 불구하고 가장 일반적 경영 분야인 '프로젝트 관리'에 비중을 크게 둔다는 점 때문에 대부분의 사람들이 프로젝트 관리와 디자인 경영의 차이점을 모르거나 디자인 경영에 관해 들어 보지 못한 경우가 종종 있다.

그러므로 관점의 출발점부터가 상이한 디자인 경영자와 직원 사이에 건설적인 대화를 가능하게 하는 열쇠이자, 경영자와 디자이너의 공유 영역으로서의 디자인 경영에 대해 좀 더 살펴보아야 한다. 디자인 연구자이자 교육자이며 작가인 캐서린 베스트 Kathryn Best는 디자인 경영에 관한 저서에서 디자인 경영을 다음의 세 가지 카테고리로 나누었다. 디자인 전략 관리, 디자인 프로세스 관리 그리고 디자인 실행 관리가 이에 해당한다.[150] 결국 디자인 경영은 프로젝트 관리나 일반적인 경영의 다른 형태와 크게 다르지 않다는 것이다.

> 프로젝트를 관리하는 것은 여타의 다른 활동을 관리하는 것과 비슷한 일이다. 여기에는 두 가지 기본적인 단계가 있다. 결정을 내리는 것과 그것을 이행하는 것이다. 결정을 내리는 데 있어 매우 중요하게 고려 해야 할 정보가 있다. 위기와 불확실성을 어떻게 측정해 주어진 잠재적 자원을 사용할지에 관한 정보이다.[151]

그러므로 이 탐색 작업은 디자인 경영자와 그들이 협력해야 하는 모든 관계자 간의 공통점을 찾는 것에서부터 출발해야 한다.

프로젝트 관리자는 전략 개발 담당자가 아니다. 심지어 관리하는 프로젝트에 전제된 전략과도 관계가 없다. 그러나 담당하는 프로젝트와 거기에서 뻗어 나온 가지를 전략의 큰 줄기와 함께 관리한다는 기본적이고 중요한 임무가 있다. 디자인

경영자도 그런 면에서 마찬가지이다. 목표가 기존 영역 강화를 위해 신제품과 서비스를 개발하는 것이든, 새로운 비즈니스를 시작하는 것이든, 디자인이 전략적으로 적용되지 않는 한 아무것도 할 수 없다. 프로젝트 관리자는 프로젝트 전체의 과정과 방법론, 필요한 자원과 측정 기준을 선택해야 한다. 마찬가지로 디자인 경영자는 적용할 도구를 선택하고 참여시킬 이해관계자를 결정하며 프로토타이핑을 진행하는 책임을 맡는다. 다른 어떤 것을 진행할 때와 마찬가지로 이러한 선택은 전략이나 목표점, 그에 도달할 방법에 관한 고려 없이 가볍게 결정할 수 있는 사항이 아니다. 디자인 경영과 프로젝트 관리에서 가장 중요한 점은 전략의 목표를 향해 효과적이고 부드럽게 나아가는 것이다.

결정 후 이행 단계는 조금 더 골치 아픈 부분이다. 새로운 해결책은 그 개념과 개발 과정이 연구 개발이나 혁신 부서 또는 비즈니스 개발팀에 한정되는 경우가 많다. 그 범위를 좀 더 넓힌다고 하더라도 대부분 회계, 마케팅, 인사 관리 부서 정도이다. 하지만 결정을 이행하는 과정이야말로 새로운 기회를 받아들이는 데 모든 이해관계자의 참여가 적절히 이루어졌는지 알 수 있는 궁극적인 시험대가 된다. 이미 언급한 바와 같이 변화를 거부하는 심리적 요인은 다음과 같은 일곱 가지로 요약된다. 두려움, 소외감, 책임감, 변화에 대한 저항감 등의 심리적 동기를 비롯해 자신의 욕구나 위협받는 느낌, 단순한 불확실성에 초점을 맞추기도 한다. 새로운 해결책을 개발하는 과정에서 이 모든 것이 한번에 해결될 수 있는 것이 아니라면 이행의 과정은 언제나 거부와 저항에 맞닥뜨리게 된다. 이렇게 되면 전략을 성공적으로 실행할 수 없게 된다. 그러므로 전략 이행의 단계에서 그것이 어떤 프로젝트로 분류되는지와 관계없이 처음 비즈니스 사례 연구부터 이행에 이르기까지 전 과정에서 마주하는 위기와 도전은 사실상 동일하다. 이와 관련하여 포터는 어떤 전략을 이행할 때 꼭 필요한 것은 '하지 말아야 할 것을 결정하는 것'이라고 말했다.

전략은 경쟁에서 이율배반성(서로 모순되어 양립할 수 없는 성질)을 만들어 낸다. 전략의 본질은 하지 말아야 할 것을 선택하는 것이다. 무엇을 선택할지 정하는 일은 기업이 어떤 활동을 어떻게 할지를 결정하는 것이고, 또한 그 활동 간의 관계를 결정하는 것이다. 운영의 효율성이

하나하나의 활동과 기능을 잘 해내는 것이라면, 전략은 모든 활동을 결합하는 것이라 할 수 있다.[152]

경영자와 디자이너가 공유하는 이 영역에 무엇이 필요한지 고민해야 한다. 서로에게 배울 점과 협력 작업을 통해 더 나은 결과를 도출할 수 있는 법에 대해 질문해야 하며, 차이점에 주목하기보다는 공통점을 활용할 수 있어야 한다. 경영과 디자이너 양쪽 분야의 실무자와 학자들은 모두 다음과 같이 이야기한다. 디자이너는 비즈니스에 관한 통찰력을 좀 더 키우고 경영자는 '디자인적'[153] 접근법을 습득함으로써 프로젝트를 성공적으로 이끌고 모두에게 이익이 될 수 있다. 디자인 경영이라는 렌즈를 통해 들여다보면 경영자와 디자이너의 역할이 결국 한 곳으로 수렴한다는 것을 쉽게 발견할 수 있는 만큼 리더십과 디자인은 밀접한 관련이 있다.

지금까지 디자인에 관한 많은 정의를 살펴보았다. 사이먼은 **"기존 상황을 더 나은 것으로 바꾸기 위해 고민하는 과정"**[154]이라고 했고, 쉰은 **"탐색적 작업"**[155]이라고 주장했으며, 비서는 **"표상의 집합체"**[156]라고 정의한다. 그리고 이미 알고 있는 바와 같이 혁신하는 리더는 독창적이고 사람에 주목하며 신뢰를 형성하고 장기적 안목을 갖는다. 또한 끊임없이 '무엇'과 '왜'를 물으며 넓은 시야를 통해 현 상태에 안주하지 않으며 계속해서 도전하고 '잘 해내기'보다는 '알맞은 일을 하는'[157] 사람이다. 하지만 디자이너와 리더의 정의가 무엇이든 둘 다 기존에 없던 것을 창조해 내고 이미 있던 것을 개선하는 사람이라는 공통점이 있다. 디자인과 리더십은 모두 비전과 포부에 관한 개념이고 미래에 관한 꿈을 꾸는 것이다. 반면 디자이너와 경영자의 역할은 비전을 현실화하고 포부에 추진력을 더하며 미래에 관한 꿈을 이루어 내는 것이다. 그리고 디자인 씽킹은 (최고 수준의 해결책을 통해 일궈진) 비전과 기업, 조직 및 국가 등 각계각층의 우수한 리더의 포부를 연결하는 다리다. 그리고 리더십의 개념은 언제나 사고 리더십thought leadership, 즉 모두가 올바른 생각을 할 수 있도록 방향을 제시하는 것이다.

디자인 경영과 디자인 씽킹 모두 **디자이너와 경영자, 그리고 디자인과 리더십이 서로 다르면서도 밀접하게 관련된** 공동의 영역이지만 두 분야 모두 같은 동기와 힘을 공유하며 하버드 경영대학원 교수 캐플란Kaplan이 주장한 전략적 경영 시스템에 있어

본질적이고도 핵심적인 요소이다. 캐플란이 설명하는 핵심 요소란, 확실한 비전과 전략, 측정 가능한 목표, 명확한 타깃 설정, 전략적 주도권, 피드백과 학습의 강화 등을 말한다.

> 균형 성과표Balanced Scorecard(기업의 전략 계획 및 성과 관리 도구)는 조직 전체 구성원이 장기 전략 목표를 달성하기 위해 보유한 기술과 능력, 특정 지식을 전달할 수 있는 관리 시스템이다.[158]

이러한 것들을 모두 고려하면 디자인 씽킹과 디자인 경영이 같은 목표를 갖는 것이 매우 중요하다고 할 수 있다.

조직의 차이

> ➡ 디자인 경영은 관리자 수준에서도 충분한 가치를 발휘할 수 있지만, 디자인 씽킹은 최고 경영진이 확실한 지지와 입지를 보장하지 않으면 가치를 창출하기 어렵다.

조직의 행동 양식과 생각, 문화를 바꾸기 위해서는 리더십이 필요하며, 최종 결정권자의 지지와 승인 없이 조직이 새로운 비전을 갖는 것은 불가능하다. 디자인 씽킹은 문제를 해결하고 조직의 창의성을 일깨우며, 사용자의 집중과 참여를 통해 더 나은 결과를 도출하는 현대적인 방식이다.

> 디자인 씽킹은 언제나 해결책의 창의성과 유용성을 개선하는 것에 가치를 부여한다.[159]

그러나 아무리 디자인 씽킹이 '해결책의 창의성과 유용성을 개선하는' 도구라 하더라도 프로젝트가 끝나고 사라진다면 효과적으로 활용되기 어렵다. 현실에서

디자인 씽킹이라고 불리는 것은 실제로는 디자인 경영에 가까운 경우가 많다. 물론 디자인 씽킹이 모든 종류의 제품과 서비스 개발 프로젝트에 두루 쓰이기도 하지만 디자인 씽킹을 진정으로 가치 있게 활용하기 위해서는 깊이와 몰입이 필요하다. 하지만 변화를 위한 강력하고 효과적인 방법이 될 수 있는 만큼 동시에 변화를 위해 요구되는 것도 많다.

> 양질의 디자인 활동은 혁신을 추구한다. 이는 때때로 급진적이며, 경제적 상황이나 사회적 기대, 문화적 이해 등을 마주한 조직에 적합한 혁신을 불러오기도 한다.

리처드 뷰캐넌은 이러한 주장을 하고 난 후 같은 논문에서 다음의 의문점을 제시하기도 했다.

> 디자인이 과연 조직 문화 형성에 기여하고 이를 통해 개인의 사고와 행동에 긍정적인 영향을 미칠 수 있을지는 의문이다. 이것은 실제로 조직 경영에 디자인 씽킹을 적용해 조직이 디자인의 기본적인 원리를 모두 받아들인 후에야 알 수 있을 문제이다.[160]

하지만 강력한 변화의 가능성이 있는 이런 일에 진정으로 뛰어들 준비가 된 조직이 있을까? 여기서의 변화는 디자인 씽킹만으로 되는 것이 아니다. '체계적 사고' 역시 필요하다. 이것은 연결성을 강조하고, 사람들에게 소유주와 해결사, 해결책, 문제 해결 방법, 문제 자체를 하나의 전체적 시스템으로 인식하게 하여, 더 큰 그림을 볼 수 있게 하고자 하는 사고의 방식이다.[161] 디자인 씽킹은 이런 광대한 가능성에 형태를 부여하지만, 이것은 어디까지나 조직의 최상부로부터 완전한 지지와 인정을 받을 때만 가능한 일이다.

디자인 경영은 그 자체로도 강력하다. 조직의 여러 분야를 아우르는 힘으로써 디자인을 적용하는 데 선두 주자 역할을 하는 동시에 각 프로젝트마다 자체적으로 기능할 수 있다. 몇몇 연구에 따르면 일정 규모의 디자인 프로젝트를 진행해 본

조직은 성공적으로 디자인의 가치를 인정하는 단계에 다다를 수 있다. 디자인에 관한 사전 지식이 적거나 없다면 오히려 디자이너와의 협력에서 문제를 겪을 가능성이 낮고 (기업이 스스로 디자인 경영의 역량을 갖추기만 한다면) 디자인을 적용하는 새로운 방법에 관해서도 거부감이 적다.[162] 다른 것과 결합된 서비스이거나 개별적 사안으로서 또는 기업의 내·외부 요인의 결합을 통해 디자인 경영 능력을 획득하고 활용할 수 있다. 하지만 디자인 씽킹은 정해진 서비스가 아니며 아무 부서나 팀에게 맡길 수도 없는 일이다. 조직의 어떤 단계에서든 프로세스의 전 과정에 걸쳐 디자인 경영의 효과를 볼 수 있는 반면, 디자인 씽킹은 조직에서 사고 리더십이 자리하는 최상위에 뿌리를 내려야만 한다.

역량의 차이

> ➡ 디자인 경영에는 조정과 최적화 기술이 필요하지만, 디자인 씽킹에는 비전을 가진 리더십이 필요하다.

　디자인 씽킹과 디자인 경영의 세 번째 차이점은 이 개념을 실행으로 옮기는 데 필요한 역량과 기술에 있다. 실무 및 디자인 경영에 적합한 디자인과 디자인 프로세스 관리를 위해 필요한 능력에 관한 많은 연구가 이미 존재한다. 이 책의 공동 저자인 모조타가 디자인 경영에 관해 쓴 원론서에서도 한 예를 찾을 수 있다. 디자인 경영의 일반적인 성공 5단계를 소개하는데, 각 단계별로 필요한 능력과 역량이 다르다. 주로 디자인 및 개발 기술로 시작해 조정 능력, 팀 관리 능력, 일반 경영 능력을 거쳐 궁극적으로 전략적 리더십을 발휘하는 지점에 도달하게 된다.[163] 늘 있는 일은 아니지만, 디자이너로 시작해 디자인 경영의 전략 단계로 점차 옮겨 가는 디자인 경영자도 종종 볼 수 있다. 직접 디자인에 참여하는 것보다 디자인 경영에 더욱 흥미를 갖게 되어 전문적인 디자인 실무 능력을 발판 삼아 디자인 경영으로, 더 나아가 디자인 리더십으로 발전하게 되는 경우다. 《디자인 프로젝트 관리Design Project Management》는 디자인 경영자로 성공하기 위한 필요 조건을 다음과 같이 요약한다.

성공적인 디자인 경영자는 크리에이티브나 디자인 분야에 경험이 있거나 관련 학위나 자격증을 가지고 있는 경우가 많다. 또한 이것을 현실적 감각과 접합하곤 한다. 프레젠테이션 능력이나 커뮤니케이션 능력 그리고 정보 관리 능력 역시 꼭 필요하다.[164]

이보다는 조금 애매하지만 '생각', '관점', '관찰'은 디자인 씽킹의 필요 조건이다. 지금까지 디자인 씽킹에 관한 논의 중 많은 부분이 일하고 사고하는 방식에 있어서 이러한 개념을 반영한다. 또한 전문 디자이너에게서 찾아 볼 수 있는 역량과 과정이라고 할 수 있다. 팀 브라운과 로저 마틴은 이러한 관점을 좀 더 현실적으로 기술했다. 로저 마틴은 저서 《디자인 씽킹 바이블》에서 디자인 경영에 관하여 더 구체적으로 설명한다.

디자인 씽킹은 디자이너의 감각과 방법론을 활용해 사람들의 요구를 충족시키는 분야이다. 이를 위해서는 실행 가능한 테크놀로지는 물론, 사람들의 요구를 고객 가치 및 시장 기회로 바꾸어 낼 수 있는 비즈니스 전략 또한 필요하다.[165]

그는 또한 이렇게 덧붙였다.

이와 같은 개념을 장착한 개인이나 조직은 신뢰성과 타당성, 예술과 과학, 직관과 분석, 탐색과 심화 사이의 균형을 찾고자 끊임없이 노력한다. 디자인 씽킹에 기반을 둔 조직은 비즈니스의 문제점을 해결하기 위해 디자이너의 가장 중요한 도구를 활용한다. 바로 '귀추적 추론' 이다.[166]

마틴은 이 관점을 '연역적 추론'과 '귀납적 추론'에 대조해 설명한다. 연역적 추론이 일반적인 것에서 구체적인 것으로의 필연적 논리에 기반을 둔다면, 귀납적 추론은 구체적인 것에서 일반적인 것으로 도출되는 논리에 기반을 둔다. '귀추적 추론'은

철학자 찰스 샌더스 퍼스Charles Snaders Peirce가 소개한 추론법으로 실제로 관찰되는 사실에 기반하지 않고 '가능한 것'이나 '존재 가능한 것'에 주목한다. 이것이 바로 디자이너나 디자인 씽킹을 적용하는 사람이 갖는 특징적인 도구이다. 즉 있을 수 있는 가능성(다시 말해, 비전이나 장기적 전략 목표와 같은)을 가지고 체계적으로 일할 수 있는 능력과 그 과정에 필요한 문화를 다듬어 가는 능력을 말한다. 이것은 진정한 리더십의 개념과도 관련이 있다.

> **디자인 씽킹의 핵심은 더 나은 비전과 리더십을 만들어 내는 것이지만, 디자인 경영의 핵심은 리더가 제시한 비전을 조직과 디자인 멤버들이 실행할 수 있게 하는 것이다.**

그렇다면 이것이 디자인 씽킹과 경영에 관한 기존의 담론과 다른 점은 무엇인가? 우선 기존 학계나 출판계에서는 디자인 씽킹 아니면 디자인 경영 둘 중 하나를 선택해 왔고, 소수의 논문만이 두 개념의 상호 관계에 관하여 다루었을 뿐이다. 2009년 《DMI 리뷰DMI Review》에 실린 한 논문은 이 두 개념의 차이를 구별하는 것으로 주목을 받았다. 디자인 경영의 발전과 디자인 씽킹의 역할 변화에 관하여 자세히 설명한다. 다음은 이에 관해 요약한 내용이다.

> 전통적으로 디자인 경영이 이루어져 온 분야의 경우 보통 학술 연구가 선행되고 그 후에 실무 디자인의 보완이 따른다. 그러나 이런 디자인 경영 실무와 연구의 기본이 되는 디자인 씽킹은 여전히 제품 중심으로 남아 있게 되는 경향이 있다. 하지만 디자인이 조직의 일부로 이미 자리 잡은 분야에서는 이미 변화가 시작되었다. 디자인 씽킹은 기존의 전통으로부터 벗어나고 있고, 제품과 상관없는 독립적인 활동으로 부상하고 있다. 그 대신 문제 해결에 보다 집중하고 있다.[167]

이러한 관점은 앞서 논의했던 '디자인의 4가지 힘' 모델 중 세 번째인 '비전으로서의 디자인. 선행 디자인을 넘어서.' 개념과도 일맥상통한다. 또한 전략적 가치, 비전,

전망, 변화 관리, 임파워먼트, 지식 학습 과정, 상상력과 같은 개념을 포함한다.[168] 여기서 흥미로운 키워드는 '임파워먼트'이다. '권한의 부여' 정도로 해석될 수 있는 이 단어와 관련된 다른 말로는 '가능화enablement'가 있다. 비슷한 개념이지만 방법과 지식, 기회를 제공하고 전략을 실현시키며 무언가를 할 여지를 만들어 낸다는 의미에서 조금 다르다. 디자인 씽킹은 권한을 공유하고, 정보를 제공하며, 분위기를 조성하고 영감을 부여한다. 또한 문제점을 발견하고 살펴보며 구성과 재구성하는 데 필요한 자원을 배분한다. 이를 통해 디자인이 제품과 서비스, 환경, 과정, 의사소통, 시스템 그리고 구조에 기여할 수 있도록 한다. 하지만 앞에서 강조한 대로, 여기서는 세 단계의 유사점에 관해 정의하고자 한다. 유럽의 대표 산업 디자이너인 디터 람스Dieter Rams가 고안한 굿 디자인의 10가지 원리는 50년 가까이 지난 오늘날에도 유의미하게 회자된다. 람스는 굿 디자인이 다음과 같아야 한다고 말한다.

- 혁신적일 것
- 아름다울 것
- 지나치게 튀지 않을 것
- 지속적일 것
- 환경친화적일 것
- 유용할 것
- 이해하기 쉬울 것
- 정직할 것
- 마지막까지 일관성이 있을 것
- 최소한의 디자인을 할 것

이 10가지는 특정 문제를 위한 해결책은 아니다. 이것은 분야를 넘어 통용되는 가치이고 어떤 결정 과정에서라도 기본적으로 고려되어야 할 원리이다. '굿 디자인'이 '굿 디자인 경영'이 되고, 더 나아가 '굿 디자인 리더십'이 되어도 똑같이 적용해 볼 수 있을 것이다.

역할의 차이

> ➡ 디자인 경영은 전략을 실현시키는 역할(현실화)을 하지만, 디자인 씽킹은 비전과 리더십을 심어 준다(임파워먼트).

디자인 씽킹과 디자인 경영의 개념을 구분하는 계층적 접근은 이미 앞에서 충분히 논의했으므로 살짝만 짚고 넘어가고자 한다. 이 두 가지 개념은 조직 생활의 대부분의 구성 요소를 반영한다고 볼 수 있다. 비전을 실행할 구체적인 방법을 고안하는 것보다는 계획을 제안하고 방향을 제시하는 것이 더 높은 단계의 일로 정의된다. 조직의 최상부에서 주는 확실한 권한이 보장되지 않으면 디자인 경영을 전문적으로 실행할 수 없다는 논쟁도 있다. 디자인 씽킹은 조직의 기본 성격과 본질을 세우는 역할을 함으로써 그 권한을 디자인 경영에 부여한다.

디자인 씽킹은 조직을 존재하게 하는 근본적인 가정과 가치, 기준, 신념을 다룬다.

반면, 조직 최상부에서 디자인의 가치를 인정하기만 한다면 디자인 경영은 조직 전체에 비즈니스의 개별 사례 형식으로 두루 적용될 수 있다.

디자인 씽킹의 위치가 상승하면서 조직의 여러 단계에서 실행되는 디자인 경영에 관한 인식 역시 좋아지고 있다. 그리고 디자인 경영의 역할 또한 보다 명확해지고 있다. [169]

결과적으로 두 개념을 구분하지 않고서는 둘 사이의 긍정적 상호 작용을 놓치는 것은 물론, 혼란이 가중되어 디자인 씽킹과 디자인 경영이 가진 고유의 잠재력을 제대로 활용할 수 없을 것이다.

6 디자인을 통한 경영 혁신

디자인 씽킹은 디자인 혹은 디자인 경영과는
다르게 기능이 아닌 원칙으로, 조직 전체가
지켜 내야 할 신념에 가깝다.

디자인이 핵심 역량이 되기까지

모든 단계에서 가장 어려운 부분은 아이디어를 실현하는 단계일 것이다. 훌륭한 의도는 그저 의도인 채로 머물게 되는 경우가 많고 실제로 많은 아이디어가 그 생각을 해낸 사람이나 조직, 팀에서 배양된 후 현실로 나오지 못한다. 이러한 실행력이나 이행 능력의 부족은 변화에 관한 생각만으로는 안 된다. 아이디어를 시장에 내놓아야만 빠르게 변화하는 환경에서 결정적으로 작용할 수 있다.

여러 조직 분석가에 따르면, 혁신을 결정한 조직이 실패를 겪는 이유는
실행력 부족으로 제대로 이행하지 못하는 데에 있다. [170]

경영학자 클라인Klein과 소라Sorra는 조직이 혁신과 변화를 성공적으로 달성하기 위해서는 목적 달성에 필요한 기술과 적절한 동기, 전략 실현에 방해물이 없는 환경, 조직의 가치를 지켜 내고자 하는 헌신이 꼭 필요하다고 분석했다. 다시 말해, 성공적인 전략 이행을 위해서는 리더십의 헌신과 경영 능력이 함께 필요하다. 마찬가지로 디자인이 온전히 제 역할을 하기 위해서는 디자인 자체는 물론이고 디자인 경영, 디자인 씽킹, 리더십이 모두 함께 적용되어야 한다(그림 11).

디자인 우수성 = 훌륭한 디자인 + 디자인 경영 + 디자인 씽킹 + 리더십

[그림 11] 디자인 우수성 회로

디자인과 디자인 경영, 그리고 디자인 씽킹의 경우 방대한 연구와 학계의 주목이 필요한 분야이다. 반면 디자인 우수성의 해결책으로써 인정받은 제품이나 서비스에 주어지는 일종의 '자격증' 같은 것이다. '디자인 우수성'이라는 말은 디자인 씽킹이 전제되며, 여러 도전적 과제나 의문을 해결하는 데 디자인 경영이 전문적이고 성공적으로 적용될 때 사용할 수 있는 용어이다.

많은 실제 사례와 연구를 통해 분야와 산업, 조직의 형태를 불문하고 디자인과 디자인 경영, 디자인 씽킹이 뗄 수 없는 상관관계임이 증명되고 있다. 더불어 조직에서 디자인을 받아들이는 정도에 따른 인과 관계 역시 중요한 점으로 주목받고 있다. 디자인은 인류의 문명이 시작되던 순간부터 존재해 왔다. 여러 시기를 거쳐 전문적이고 조직적, 반복적인 활동으로 인정받게 되면서부터 프로젝트 관리project management이라는 특정 분야에 관한 수요를 만들어 냈다. 이 분야 역시 오랫동안 존재해 오긴 했지만, 1950년대 후반에 와서야 윤곽을 드러내기 시작했다.[171] 1970년대 후반에 들어서며 디자인의 전문성을 인정받기 시작해 1980년대에는 디자인 경영이 등장했으며, 디자인 및 디자인 연구, 교육 분야에서 자리를 잡기 시작했다. 처음에는 디자인 프로젝트를 관리하기 위한 수단으로 시작해 천천히 조직 내 '디자인 문화'를 형성하는 역할을 맡게 되었다. 이 역할을 성공적으로 해내면서 디자인 경영의 전략적 면모가 더욱 부각되었다. 조직 최상부의 참여를 이끌어 내며 전 세계 학계 및 기업은 디자인 경영을 디자인 씽킹으로 '리브랜딩'하게 되었다. 디자인 씽킹이 강세를 보이는 분야나 기업을 들여다보면 디자인을 활용하고 그에 맞는 시스템을 개발하는 업무가 기업의 재무, 인사, 투자자 관리 또는 홍보 부서와 마찬가지로 기업 및 조직 전략의 중요한 부분이라는 것을 알 수 있다.

전통적 디자인이 제품·서비스에 형상을 입히는 일이라면, 디자인 경영은 브랜드의 보호자이자 전략적 게이트키핑(전략과 메시지를 취사선택하는 활동)의 형태로 디자인이나 디자이너가 그 일을 해낼 수 있게 돕는 역할을 한다. 그리고 디자인 씽킹은 전체적 영감을 부여하고 조직이 디자인의 잠재력을 완전하게 활용할 수 있도록 방향을 제시하고 지원하는 역할을 한다(그림 12).

[그림 12] 제품, 브랜드, 조직 회로

더 이상의 혼란을 줄이고 개념을 명확히 하기 위해 지금까지의 주장과 관련해 사용된 용어의 맥락을 정리해 보고자 한다. **디자인, 디자인 경영, 디자인 씽킹**(또는 디자인 리더십), **디자인 우수성은** 네 가지 개념을 몬트리올 디자인 선언Montréeal Design Declaration에 비추어 살펴보자. 몬트리올 디자인 선언은 유네스코UNESCO를 포함한 12개 이상의 국제기구로부터 인정을 받으며 디자인의 의미와 역할, 가치에 관해 세계적 합의를 이루어 냈다. 또한 전 세계 디자인 커뮤니티에서 합의한 '디자인의 여덟 가지 목표'는 위의 네 가지 사항이 모두 달성될 때만 의미가 있다는 점을 분명히 한다. 한편 이를 통해 전 세계 지도자들과 국제기구, 정책 입안자들에게 디자인의 도입과 공감을 촉구할 수 있었는데, 이는 비즈니스 경영자를 설득하는 것보다 훨씬 효과적인 방법이기도 했다.

다음은 몬트리올 디자인 선언이 제안하는 8개의 디자인 가치이다.

- 디자인은 혁신과 경쟁, 성장과 개발, 효율과 번영을 이끄는 주체이다.
- 디자인은 지속 가능한 해결책을 추구한다.
- 디자인은 문화를 표현한다.
- 디자인은 기술에 가치를 부여한다.
- 디자인은 변화를 촉진한다.
- 디자인은 도시에 인텔리전스를 도입한다.
- 디자인은 회복 탄력성을 향상하고 위험 요인을 관리한다.
- 디자인은 발전을 촉진한다.[172]

디자인, 경영을 만나다

전략적 의도와 디자인 경영

전 세계 많은 조직이 공유하는 중요하고도 포괄적인 꿈을 실행시키기 위해서는 우선 명확한 의도가 전제되어야 한다. 이것이 바로 지도자의 책임, 다른 말로 하면 디자인 리더십이다. 이 리더십을 통해 조직 최상부의 요구를 구체화하고 디자인 방법론, 디자인 프로세스, 디자인 원칙, 디자인 경영 등을 관련된 전략 및 운영 방식에 통합적으로 적용해 개발 목표를 수행한다. 디자인 씽킹은 이에 영감을 주고 힘을 실어 준다. 이러한 의도와 목표가 분명하고 조직 전체에 받아들여졌다면, 그다음은 새로운 기술과 방법을 탐색하고 평가하는 일이 디자인 경영의 우선 과제가 된다. 새로운 기술과 방법을 적용함으로써 사용자의 기대를 넘어서는 조직의 의도뿐 아니라 지속 가능한 개발 목표에 다다르고자 하는 포부를 실현하고자 한다.[173] 과학 기술을 활용하고 데이터를 유용한 시장 정보로 변환해 경쟁 우위를 확보하며 동시에 조직의 지배 구조와 책임에 관한 역할을 하기 위해서는 전술적, 전략적, 운영적 단계에서 조직 전체를 관통하는 진정한 디자인 리더십과 전문성, 의사 결정 능력이 요구된다. 다음의 2005년 발표된 논문에서는 디자인 씽킹에 관한 언급 없이도 혁신에 있어 디자인 리더십과 디자인 경영의 역할을 잘 그려 내고 있다.

> 현 상태에 안주하지 않고 도전하도록 장려하는 분위기를 만드는 것이 혁신 프로세스의 핵심이다. 이를 위해서는 명확하고 확고한 리더십이 필요하며, 디자인 리더가 그 역할을 수행하고 혁신이 비즈니스에 뿌리를 내릴 수 있도록 해야 한다. 디자인 경영자의 역할은 구성원의 혁신적 사고를 돕는 것이다.[174]

디자인은 혁신의 주체이자 촉매제로서 그 중요성을 세계적으로 널리 인정받고 있다.

> OECD/NESTI(과학기술지표작업반) 프로젝트는 여러 실험적인 측정과 분석을 통해 개발을 위한 창의적인 노력, 그리고 회사와 시장에서의

혁신 실천에 있어 디자인 및 디자이너의 총괄적 역할을 논했다. 디자인과 디자이너는 특정 상황에서 특별하게 이루어지는 활동에만 참여하는 것이 아니라, 기업의 혁신 프로젝트와 관련된 모든 활동에 체계적으로 영향력을 발휘할 수 있어야 한다.[175]

혁신을 생각할 때 디자인을 떠올리는 이유 중 하나는 디자인이 오랫동안 발명 혹은 신제품 개발에 있어 중요한 역할을 해 왔기 때문일 것이다. 발명과 신제품 개발은 아주 오랫동안 혁신의 큰 부분을 차지해 왔다. 그러나 최근의 여러 연구를 살펴보면 디자인은 무형의 서비스를 제공하는 기업에도 제품과 서비스가 주도적인 기업만큼 중요하다는 점을 알 수 있다.[176] 디자인과 전반적 의도에 관한 논의를 이어가자면, 조직 개선과 혁신에 있어 지속 가능한 해결책을 개발하기 위해서는 자원과 프로세스, 가치 사슬에 관한 지식을 갖추는 것 말고도 조직 최상부로부터의 지원이 필수적이다. 폴리머 등의 새로운 화합물이나 3D 프린팅의 원리, 테크놀로지의 최신 정보 등을 계속해서 업데이트할 시간과 환경을 갖춘 CEO는 그다지 많지 않다. 이것이 과학과 전문성의 영역이라는 이유도 있겠지만, 그보다는 새로운 기술이 발달하는 속도를 따라가기가 어렵기 때문이다. 게다가 중대형 규모의 기업을 관리한다는 것은 그 자체로 비즈니스 개발이나 경영에서 전문성이 요구되는 일이기도 하다. 마찬가지로 대부분의 디자이너 역시 이런 개발 분야에 대해 최신 지식으로 무장하고 있지 않다. 디자인의 핵심은 기존의 제품과 해결책을 강화하고 새로운 것을 만들기 위해 연구와 테스트, 실험을 통해 새로운 방법과 기술을 고안해 내는 데 있다. 이 과정에서 디자이너의 흔적을 최소화하고 사용자가 필요로 하고 선호하는 것을 파악해 낸다. 이를 달성하기 위해서는 디자인 실무자의 관심과 조직 최상부로부터의 지원 외에도 각 운영 체계와 부서에서 어떻게 디자인을 활용할 것인지에 관한 명확한 전략이 필요하다. 즉 디자인 경영이 필요한 것이다.

논쟁의 여지가 있기는 하지만, 작가이자 디자이너인 존 타카라[John Thackara]는 저서 《인 더 버블[In the Bubble]》에서 '디자인 마인드풀니스[Design Mindfulness]'라는 개념을 소개하면서 디자인을 둘러싼 상황과 관계, 그에 따른 결과에 집중할 것을 제안했다.[177]

- 디자인 활동이 가져올 결과를 생각하고 그 활동의 맥락이 된 자연적, 산업적, 문화적 시스템에 주목할 것
- 디자인된 시스템 안의 정보와 에너지의 흐름을 고려할 것
- 사람을 우선시하고 큰 그림 안의 한 '요소'로 취급하지 말 것
- 시스템에 사람을 맞추지 말고 사람에게 가치를 제공할 것
- 디자인 콘텐츠를 판매 대상이 아닌 수행 대상으로 볼 것
- 장소, 시간, 문화의 차이를 장애물이 아닌 긍정적 가치로 대할 것
- 물건이 아닌 서비스에 집중하고 불필요한 장치의 무분별한 범람을 경계할 것

존 타카라가 말하는 것들은 대부분의 디자이너가 이미 실천하고 있을 뿐만 아니라 세계 유수의 기업들이 따르고 있는 원칙이다.

> 디자인팀은 무엇을 만들지, 누구를 위해 만들지, 어디서 어떻게 만들지를 결정하고 소비자 및 공동체와의 관계를 맺음으로써 기업이 사회적 책임을 다하도록 이끌 수 있다.[178]

디자인이라는 일이 연구와 지식을 기본으로 한다는 인식이 생기면서 프로젝트 중심에서 프로세스 중심으로 패러다임의 전환이 이루어지고 있다. 디자이너는 단지 문제 해결사가 아니라 연구를 통해 조직의 지식 체계를 이끌어 가는 원동력이기도 하다.

> 디자인 활동은 어떤 표상을 사용해 또 다른 표상을 만드는 작업으로 구성된다. 이렇게 무언가를 표현해 내는 작업에는 지식이 중요하다. 다시 말해, 디자인은 일종의 인지 활동이라 할 수 있다.[179]

프라할라드와 하멜에 따르면 기술력이나 고객의 신뢰, 브랜드 이미지, 기업 문화나 경영 노하우 등 눈에 보이지 않는 요소야말로 경쟁력

강화에 필요한 진정한 자원이다. 이런 것들은 쌓아올리기 어렵고, 시간이 많이 걸리며, 여러 방면에서 동시에 활용될 수 있기 때문이다. 그런 의미에서 디자인은 희소하고, 모방할 수 없으며, 대체 불가능한 자원이다. 디자인의 관리는 단기적 프로젝트 관리가 아닌 지속적 경쟁 우위를 위한 장기적 관점에서 이루어져야 한다.[180]

또 다른 전략 이론인 자원 기반 관점[RBV, Resource Based View](기업을 자원의 집합체로 보고 기업 내부에 보유한 자원이 경쟁력의 원천이라고 설명하는 이론) 역시 디자인을 자원이자 핵심 역량으로 여긴다. 이 이론으로 디자인 씽킹에 내재된 특정 핵심 역량의 가치를 설명할 수 있을까? 자원 기반 관점 이론은 가치 있고 희소하며 고유하고 대체 불가능한 자원을 개발하는 것이 기업의 성과로 이어진다고 주장한다. 또한 경쟁 우위를 쌓기 위해서는 눈에 보이지 않는 자산의 중요성을 알아보는 능력 또한 핵심 역량이라고 강조한다. 이는 디자인을 조직의 필수 요소로 만드는 과정과 '보이지 않는 디자인' 전략에 가치를 더한다(그림 13).

디자인 산업은 창조 산업의 일부로 수십 년에 걸쳐 그 가치에 관한 연구가 이루어졌으며, 전 세계 국가의 경제 지표 중 하나가 되었다. 최근에는 특히 디자인의 비즈니스적 가치에 집중한 여러 연구가 있다. 2018년에 발간된 《맥킨지 쿼터리[The McKinsey Quarterly]》(컨설팅 기업 맥킨지가 발행하는 경제 경영 분석지) 10월호에서는 디자인의 성과를 측정하고 추진하는 것이 중요하다고 다음과 같이 설명했다. "디자인은 감각 이상의 것이며, 기업의 성장과 장기적 성과를 위해 CEO 수준에서 처리되어야 할 우선 사항이다." 디자인 지표가 널리 인정받게 되고 디자인이 차별화 요소로서 시장에서 즉시 확인 가능한 '경쟁 우위'로 여겨지면서 여러 단계에서 디자인의 가치를 측정하고자 하는 움직임이 일고 있다.

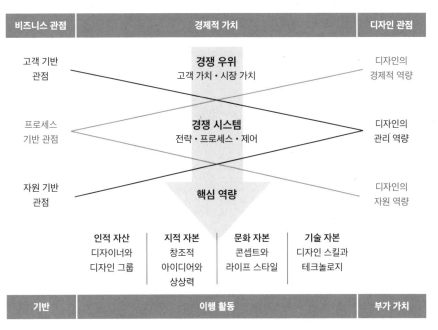

비즈니스 관점	경제적 가치	디자인 관점

고객 기반 관점 — 경쟁 우위 / 고객 가치·시장 가치 — 디자인의 경제적 역량

프로세스 기반 관점 — 경쟁 시스템 / 전략·프로세스·제어 — 디자인의 관리 역량

자원 기반 관점 — 핵심 역량 — 디자인의 자원 역량

인적 자산 디자이너와 디자인 그룹
지적 자본 창조적 아이디어와 상상력
문화 자본 콘셉트와 라이프 스타일
기술 자본 디자인 스킬과 테크놀로지

기반	이행 활동	부가 가치

[그림 13] 디자인 우수성에서 핵심 역량으로서의 디자인까지(보르자 드 모조타·김위찬, 2009)

요약하자면, 디자인 경영자와 디자이너, 디자인 교육자는 전략 디자인에 관해 이야기할 때 외부적 경쟁 우위를 의미하는지 또는 자원이나 내부의 지속적 우위를 의미하는지 먼저 설명할 필요가 있다. 또한 디자인 전략의 현대적이고 잠재적인 관점을 수용하고자 한다면 인공물을 디자인하는 것에서 눈을 돌려 조직의 자원과 지적 자본을 디자인하는 일에 초점을 맞추어야 한다.[181]

디자인 씽킹은 사용자 중심의 조직에서 공감을 중시하는 분위기와 맞닿아 있다. 이러한 디자인 씽킹의 열풍은 조직이 시장과 소비자의 요구에 한층 더 가까이 다가가는 데 있어 디자이너의 공감 능력이 중요한 요소로 인정받으면서 시작되었다. 그리고 소비자 중심의 문화를 만들어 내는 조직일수록 혁신의 성공을 이루어 내는 것이 사실이다. 실제로 현재의 디지털 혁신은 문화적 변화를 수반하는데, 여기에는 디자이너의 역량이 필요하다. 경영자가 디자이너처럼 생각하는 법을 배울 수도 있고 혹은 디자인 기능이 이러한 문화적 변화를 이끌도록 주도권을 넘길 수도 있다.

사실 디자인의 비즈니스적 가치는 놀랄 만큼 잘 정리되어 있다. 2002년 유럽의 한 연구에서는 각 나라에서 디자인상을 수상한 33개 기업의 CEO에게 디자인의 가치 창출에 관한 21가지 변수를 다음과 같이 분류하도록 했다(그림 14).

6=없어서는 안 되는, 5=매우 중요한, 4=중요한	평균값	산포도
디자인은 경쟁 우위를 창출한다	5.39	0.55
디자인은 핵심 역량이다	5.12	1.04
디자인은 고객의 인식에 중요한 역할을 한다	5.00	0.97
디자인은 기업 분위기를 더욱 혁신적으로 바꾼다	4.94	0.86
디자인은 수출을 증대시킨다	4.88	1.15
디자인은 시장 점유율을 증가시킨다	4.75	0.94
디자인을 통해 가격을 높일 수 있다	4.69	1.16
디자인은 마케팅과 연구 개발 기능을 조화시킨다	4.68	1.07
디자인은 일의 과정을 변화시키는 노하우다	4.64	1.12
디자인은 혁신 과정에서 고객을 우선한다	4.60	1.25
디자인은 과학 기술의 변화를 만들어 낸다	4.22	1.47
디자인은 더 넓은 시장으로 향하는 문이다	4.19	1.55
디자인은 신제품 출시를 촉진한다	4.07	1.28
디자인은 생산과 마케팅을 조화시킨다	4.00	1.16
디자인은 혁신의 프로젝트 관리를 강화한다	3.93	1.20
디자인은 새로운 시장을 창출한다	3.90	1.72
디자인은 혁신에 있어 정보의 흐름을 용이하게 한다	3.80	1.34
디자인은 이윤을 높이고 비용을 줄인다	3.80	1.31
디자인은 경쟁자가 따라하기 어렵다	3.76	1.43
디자인은 공급자와의 관계를 변화시킨다	3.70	1.23
디자인은 관계자 간의 협동을 증진시킨다	3.64	1.18

[그림 14] 디자인과 경쟁 우위
출처: Borja de Mozota. 2002. Design and Competitive Edge, Academic Review - Design Management Journal 2 reprint 2011 Handbook Design Management, Research Berg.

최근의 한 보고서 역시 비슷한 결과를 발표하며 다음과 같이 주장했다.

- 디자인은 시장으로 진입하는 시간을 단축시킨다.
- 디자인은 시장의 범위를 넓힌다.
- 디자인은 참여도와 충성도를 높인다.
- 디자인은 내부 역량을 강화한다.
- 디자인은 눈에 보이는 변화를 일으킨다.[182]

디자인의 전략적 위치에 관해 논의할 때 "보이는 디자인"과 "적합한 디자인 전략" 중 지속적인 경쟁 우위로서의 디자인을 선택해야 한다. 첫 번째 타입은 복제하기 쉬운 경향이 있지만, 핵심 역량이 되는 디자인은 경쟁사가 쉽게 따라 하기 어렵다. 조직은 전략 감사나 SWOT 분석, 외부 환경을 재검토하고 평가하기 위한 포터의 5가지 경쟁 요인 모델, PESTEL 분석 등 여러 비즈니스 모델을 활용한다. 또는 BCG 지표Boston Consulting Group matrix(보스턴 컨설팅 그룹이 기업의 제품 개발과 시장 전략 수립을 위해 개발한 도표)나 가치 사슬 모델(기업의 각 활동이 창출하는 가치와 비용을 분석해 경쟁 우위 전략을 수립하는 모델), 비즈니스 모델 캔버스 등을 사용해 내부 감사를 진행하기도 한다. RBV(자원 기반 관점) 전략은 유타 대학교University of Utah의 교수인 바니의 핵심 역량과 지속적 경쟁 우위 개념에 VRIOValue, Rarity, Imitability, Organization(기업이 보유한 유·무형 자산에 대해 네 가지 기준으로 평가해 기업 경쟁력을 분석하는 도구)라는 또 다른 비즈니스 모델을 더한다. **여기서 자원이란, 가치 있고 희소하며 모방하기 어렵고 대체 불가능한 것을 말한다.**[183]

문제는 디자인 경영을 어떻게 인식하고 구성해 희소하고 모방하기 어려운 것으로 유지하면서도 이를 조직의 지적 자본이 되게 하는가이다(그림 15).

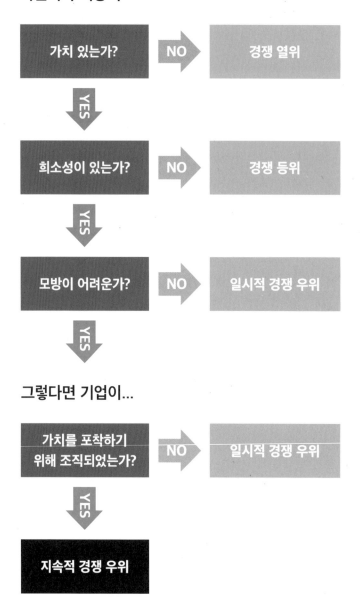

자원이나 역량이...

| 가치 있는가? | NO → | 경쟁 열위 |

YES ↓

| 희소성이 있는가? | NO → | 경쟁 등위 |

YES ↓

| 모방이 어려운가? | NO → | 일시적 경쟁 우위 |

YES ↓

그렇다면 기업이...

| 가치를 포착하기 위해 조직되었는가? | NO → | 일시적 경쟁 우위 |

YES ↓

지속적 경쟁 우위

[그림 15] VRIO 모델-바니의 RBV 전략

조직 역량과 디자인 역량

덴마크 디자인 센터^{Danish Design Centre}의 CEO, 크리스티안 배손^{Christian Bason}은 서비스 디자인이 조직의 거버넌스에 큰 영향을 끼친다고 주장한 인물이다. 그는 최근 저서를 통해 디자인을 활용하는 것이 공공 부문 관리자에게 어떤 영향을 미치는지에 관해 논의했다.

> 과거의 공공 부문 관리자와 비교했을 때 디자인적 접근법을 활용하는 관리자의 특성은 다음과 같다.
>
> - **관계적이다:** 공공 조직의 역할과 그것이 세상에 미치는 영향에 관해 인간적이고 장기적인 관점을 갖는다. 이를 통해 조직이 사회와 구성원에 전달할 가치의 종류를 재구성하기도 한다.
> - **연결되어 있다:** 공공의 성과를 달성하기 위해 여러 분야의 사회 구성원을 적극적으로 고찰하고 참여시킨다.
> - **상호적이다:** 조직과 사회 구성원, 사용자 및 이해관계자 간 중재에 관해 명확한 인식을 가지고 이를 위해 여러 도구를 활용한다. 디자인 활용에 적극적인 다른 관리자와의 관계도 마찬가지다.
> - **성찰적이다:** 변화에 대응하는 조직의 능력을 다각도에서 이해하고자 노력한다.[184]

다시 말해 디자인 우수성 창출에 유리한 비즈니스 상황을 조성하기 위해서는 조직이 디자이너가 만들어 내는 유형의 결과물보다 디자이너의 능력 자체에 더 가치를 두어야 한다(그림 16).

그에 더해 문화적 감수성과 차별을 인지하는 능력 또한 필요하다. 외국 혹은 미지의 장소에서 느낄 수 있는 색다름과 다양성은 세계화의 도래로 인해 어느 정도 사라졌다고 볼 수 있다. 하지만 세계화가 얼마나 이루어졌는지와는 관계없이 익숙하지 않은 문화를 접하면 사람마다 다르게 반응하는 것이 자연스러운 일이다.

그러므로 디자인은 문화적으로 뿌리내린 차이에 관한 인정을 작업에 반영해야 할 것이다.

지식	태도 가치	적용 능력	이해 능력
디자인 프로세스	위험 부담, 불확실성 관리	실용적 디자인 스킬, 프로토타이핑, 디자인 역량	관찰
방법	독창성	창조적 기술, 수평적 사고	조사
시장	트렌드 예측, 앞을 내다보는 사고	상업적 능력	논리적 사고, 통합적 사고
과학 기술	관계 개발에 적극적	의사소통 능력 (프레젠테이션 및 보고서 작성)	분석, 우선순위, 문제의 정리
사용자 인식	개방적 마인드	컴퓨터 스킬	시나리오 구축, 내러티브
문화	다양한 분야에 관한 맥락 이해	생산을 위한 디자인	통합적 전체적 사고
미적 감각	사용성에 주목	프로젝트 관리	직관적 사고와 행동
인적 요소	디테일에 주목	최적화	소비자와 이해관계자의 요구
생산 프로세스	오류로부터 학습	팀워크	인간적 공감

[그림 16] 조직 내 디자이너의 역량: 21세기 디자이너 역량의 가치
출처: Borja de Mozota. May 2011. Designers skills in organizations; The Value of Designers' Skills in the 21st Century, Design Research Society, Paris Symposium on Education.

사람과 제품, 경험 사이의 상호 작용에 있어 문화적 차원의 영향에 관한 관심이 증가하고 있다. 한편 세계화가 과속화되면서 점차 문화와 맥락이 전혀 다른 곳에서 쓰일 제품을 개발해야 하는 일이 많다. 이와 같은 맥락에서 기업은 세계적 시장을 노릴 것인지, 일부 지역의 시장을 노릴 것인지 정하여 제품 디자인의 방향을 잡아야 할 것이다. 이런

분위기 속에서 산업 디자인 교육 및 업계는 디자인하는 제품의 최종 소비자가 어떤 문화나 맥락에 놓여 있는지에 대해 심각하게 고려해야 하며, 산업 디자인으로 인해 초래될 결과에 관해서도 생각해야 한다.[185]

디자인 전략과 센스메이킹

여기서 센스메이킹으로서의 전략적 디자인으로 다시 돌아가 보자. 칼 와이크는 센스메이킹에 관하여 주변 상황을 이해하고 주위에 일어나는 복잡성과 변화에 주목하는 것이라고 설명했다. 크리스티안 마두스베르스는 상황과 문화, 세계를 이해하기 위해 여러 종류의 다른 정보를 종합하는 것이라고 정의한다.[186] 매일 사용하는 물건과 대부분의 인위적 환경에서 주어지는 정보, 디지털 실생활에 필요한 지침과 상호 작용을 이해하는 데 있어 디자인이 중요한 요소가 된다. 세계적 UX 디자이너 존 마에다[John Maeda]는 '단순함의 법칙' 10가지를 통해 디자인이 인간과 기술을 연결하는 데 여러 면에서 중요한 역할을 하는 이유를 설명한다.[187]

1. **축소**: 신중한 축소야말로 '단순함'을 획득하는 가장 '단순한' 길이다.
2. **조직**: 조직화는 복잡한 시스템을 간결하게 만든다.
3. **시간**: 시간을 절약하면 단순하게 보인다.
4. **학습**: 아는 것이 모든 것을 간단하게 한다.
5. **차이**: 단순함과 복잡함은 뗄 수 없는 관계이다.
6. **맥락**: 단순한 것이 하찮은 것은 아니다.
7. **감성**: 감성이 풍부한 것이 적은 것보다 낫다.
8. **신뢰**: 사람들은 단순한 것을 신뢰한다.
9. **실패**: 단순하게 만들 수 없는 것도 있다.
10. **하나**: 단순함은 당연한 것을 빼고 의미 있는 것을 더하는 작업이다.

디자이너는 적당한 곳에서 직관적으로 단순함을 추구함으로써 과학 기술을 인간의 필요와 연결시킨다. 이를 통해 테크놀로지에 가치를 더하고, 더욱 합리적으로 만들며, 이러한 혜택에서 소외되어 있던 사람들을 포용해 과학 기술에 다가갈 수 있도록 만든다.

변화를 위한 역량 키우기

이미 논의한 바와 같이 변화가 언제나 좋은 것으로 여겨지는 것은 아니다. 하지만 변화하지 않는다면, 그 대안은 정체와 퇴보일 것이다. 이때 디자인이 변화의 주체가 되어야 하지만, 사실 디자인 자체만 놓고 보면 변화의 유일한 책임 요소라고 할 수는 없다. 그러나 디자인은 변화에 있어 불가결한 요소이며 변화를 쉽고 덜 두려운 것으로 만들 수 있다. 모두가 알고 있듯 대부분의 변화는 스스로 찾아오지 않고 무언가에 의해 또는 누군가에 의해 시작된다. 베스트셀러 《스위치Switch》의 저자 칩 히스Chip Heath와 댄 히스Dan Heath는 다음과 같이 말한다.

결국, 변화를 위한 모든 노력은 한 가지 임무를 갖는다. 사람들을 새로운 방식으로 행동하게 만들 수 있는가?[188]

디자이너는 행동 변화의 주체가 아닌, 디자인을 통해 사람들의 행동을 바꾸는 일을 한다. 이런 변화는 사용자 우호적인 제품이나 테크놀로지, 디지털 장치의 개발로 촉진될 수도 있고 혹은 기존의 개념을 변화시켜 일어나기도 한다. 예를 들면 공유 경제가 재택근무를 불러와 사무실로 매일 출근하지 않아도 되게 만듦으로써 같은 양과 질의 업무를 하면서도 시간을 절약하게 되는 식이다. 또한 변화는 작고 미묘한 시도로부터 시작될 수도 있다. 지금까지와 다른 것을 하는 것도 변화이고 같은 것을 다른 방식으로 하는 것 역시 변화이다. 이를 **선택 설계**Choice architecture(소비자들이 특정한 선택을 하도록 유도하는 방법) 또는 **넛지**Nudging(타인의 선택을 유도하는 부드러운 개입)라고 한다.[189]

마지막으로 사람들의 행동을 크게 변화시키는 디자인의 종류는 시각 효과와 광고, 표지판, 정보 디자인 등에 이르는 '커뮤니케이션 디자인'과 환경 디자인, 도시 디자인

그리고 민간이나 공공 부문 서비스에서 사용자 행동을 유도하는 '서비스 디자인'이 있다. 이러한 정보는 지난 수십 년 또는 몇 세기에 걸쳐 경쟁의 도구로 체계적으로 개발되었다. 하지만 현대에 들어와 경쟁 외에도 적은 비용의 더 나은 서비스를 제공하는 효과적 방법으로써 공공 부문에서 널리 활용되고 있다.

특히 서비스 디자인이 놀랄 만큼 빠르고 효과적으로 성장하는 분야는 공중 보건 및 의료 분야이다. 민간 부문에서의 디자인 활용도와 의존도가 현재처럼 높아지기 전까지 오랜 시간 동안 서비스 디자인은 공공 부문 디자인과 거의 동의어로 사용되었다. 서비스 디자인의 선두 업체인 라이브워크^{LiveWork}는 이를 '서비스의 인간화^{humanising of services}'라고 일컫는다.

> 공공 서비스 시스템의 혁신을 위해서는 우물 밖으로 걸어 나가 현 시스템을 다른 관점에서 깊이 성찰하고, 문제를 완전히 다시 보며, 확장해야 한다. 또한 관련 이해관계자들과 생각을 모으고, 프로토타이핑을 개발해 시험하고 고쳐 나가야 한다. 서비스 디자인에 관한 수요는 이미 입증되었다. 서비스 디자인의 프로세스와 방법론을 활용해 난관을 해결하는 새로운 방식이 조직 내부로 도입되어야 한다. 공공 부문 조직이 다시 태어나고 사회 구성원과의 관계를 재정립하기 위해서는 그에 맞는 훈련과 능력 함양이 반드시 필요하다.[190]

이미 몇몇 나라에서는 공공 부문의 서비스 디자인과 사용자 중심 혁신에 전력을 다하고 있다. 하지만 현재까지 공공 부문이 마주하는 문제점에 관한 디자인의 효과를 입증할 확실한 증거가 부족해 어려움을 겪고 있다. 게다가 디자인을 향한 열의가 항상 디자인 경영의 전문성으로 이어지는 것은 아니며, 때로는 측정 가능한 효과를 상승시키지 못하기도 한다.

따라서 디자인의 전체적 접근 방식을 공공 서비스 개발에 적용하면 단기적 관점의 비용-수익 공식에 의존하던 전통적 방식에 비해 더욱 경험에 기반한 장기적이고 질적인 가치를 강조하게 된다. 서비스 디자인의 구체적인 분야에 관해서는 후에 다시 논의하도록 하겠다.

체계적 사고를 위한 디자인 역량

우리는 복잡성의 정도와 체계적 사고의 필요성 또한 논의의 요소로 받아들여야 한다.

> 현대 사회의 주요 문제를 연구하면서 알게 된 것은 어떤 것도 고립된
> 채로 따로 떨어져 다루어질 수 없다는 점이다. 모든 것은 별개의 문제가
> 아닌 구조의 문제이며 서로 연결되어 있고 상호 의존적이다.[191]

　한 물건의 가치를 전체적으로 평가하기 위해서는 무엇이 어떤 상황에서 누구에 의해 사용될 것인가를 먼저 이해해야 한다. 하지만 하나의 개별적 대상의 경우에는 다른 제품이나 맥락에 의존하거나 연결되지 않은 채 그 자체로 만들어질 수 있다. 그러나 서비스의 경우 본질적으로 소비될 상황에 더욱 의존적일 수밖에 없고 그런 의미에서 조직 설계는 명확한 구조적 요소를 갖는다. 체계적 사고는 의사 결정의 중요한 요소를 다루는 디자인 경영에 많은 영향을 미치며 여러 면에서 도움이 된다. 하지만 디자인 씽킹은 기본적으로 구조적 성질을 가진다고 할 수 있다. 체계적 사고가 어떤 상황에 도움이 되는지를 판단하기 위해서는 다음과 같은 질문을 던져 보면 알 수 있다. **(1)한 상황의 전체를 이루는 개별 요소들이 모두 식별 가능한 것인가 (2)요소가 다른 요소 혹은 전체에 영향을 미치거나 상호 연결되어 있는가 (3)요소 간 복합적, 비선형적 연결고리와 피드백 시스템이 존재하는가**

> 체계적 사고를 적용한다는 것은 다음으로부터 시작된다.
>
> **1. 상호 연결 관계 파악**
>
> **2. 피드백의 식별과 이해**
>
> **3. 시스템의 구조를 이해**
>
> **4. 재고와 흐름, 변수의 유형 구별**
>
> **5. 비선형적 관계의 식별 및 이해**
>
> **6. 역학 행동의 이해**
>
> **7. 시스템의 모델링으로 복잡성 감소**
>
> **8. 다양한 척도로 시스템을 이해**

체계적 사고를 적용함으로써 시스템을 이해하는 능력을 키우고, 구성원의 행동을 예측해 원하는 결과를 도출하도록 수정할 수 있다.[192] 구조적 문제점과 고약한 문제 사이 유사점은 이 책의 앞부분에서 간략히 언급한 적이 있다.

> 소위 말하는 '고약한 문제'에 관한 담론에 점차 디자인이 언급되고 있다. 우리가 이러한 상황에 책임이 있다고 느끼는 데다가 그 문제를 해결할 디자인이 가진 기회에 이끌리기 때문이다. 디자인 문제는 마치 그리스 신화 속 히드라처럼 눈에 보이는 한 부분을 해결하면 그때마다 그 안에서 다른 여러 가지 유·무형의 문제점들이 자라나 거미줄처럼 뻗어 나간다. 이런 고약한 문제를 둘러싼 디자인의 잠재적 맥락은 끊임없이 변화하고 상호 의존적 복잡성을 가지며 알아채기 쉽지 않다.

현대의 디자인 실무와 조직적 사고를 잇는 연결 고리는 다음 네 가지 명제에 의해 뒷받침된다.

- 지속적 디자인은 시스템 밖에서 이루어질 수 없다.
- 공감적 디자인은 시스템 밖에서 이루어질 수 있다.
- 혁신은 시스템 밖에서 이루어질 수 없다.
- 현대 디자인은 시스템 밖에서 교육될 수 없다.[193]

디자인의 미래가 기능과 실습, 사고방식의 두 가지 갈림길에 서 있다고 한 도널드 노먼의 가정은 일부만 맞다. 오늘날 우리가 마주하는 대부분의 디자인은 두 가지 중 하나인 경우가 많지만, 세 번째의 또 다른 미래도 존재한다. 기능으로서의 디자인과 사고방식으로서의 디자인 모두를 포용하며 그 사이를 이어 주는 디자인 경영이다. 디자인이 최상의 가치를 창출해 내는 것이 바로 이 세 번째 미래에서 적용될 때이다. 제품이나 서비스 등 표상으로서의 디자인 효과를 극대화하기 위해 디자인 경영이 필요하다는 점은 이미 입증되었지만,[194] 힘을 실어 주고, 실행 가능하게 하며, 형상을 구현하기 위해서는 디자인의 효과가 전체적으로 작용해야만 디자인 우수성을 꾀할 수 있다는 점은 여전히 가정에 머무른다.

시스템의 목적

시스템의 목적은 곧 시스템이 존재하는 **이유**이다. 각기 다른 삶의 배경을 가진 사람들이 모여 함께 일하도록 하는 것이야말로 건강한 조직에서 목표로 하는 것이다. 목표는 사명과 비전을 위해 존재하고 그 사명과 비전은 목적을 위해 존재한다. 페이스북 디자인 총괄을 맡았던 줄리 주오^{Julie Zhuo}는 관리자는 목적과 사람, 프로세스 이 세 가지에 관해 하루 종일 생각해야 한다고 말한다. '왜, 누가, 어떻게' 이것이 모든 창의적 디자인 프로세스에 있어 최초의 3단계이다.

> 굿 디자인의 핵심은 사람과 사람의 필요를 이해해 그것에 가장 적합한 도구를 만들어 내는 것에 있다. 내가 경영에 끌리는 이유는 내가 디자인에 끌리는 이유와 정확히 일치한다. 디자인은 다른 사람에게 힘을 실어 주고자 하는 인간의 깊은 노력 같은 것이다.[195]

한편, MIT 슬론 경영 대학원의 교수 피터 센게^{Peter Senge}는 비즈니스 리더십에 있어 시스템 사고가 중요하다고 주장한다. 시스템 사고란 이 책 전체에 걸쳐 있는 개념으로 디자인과 디자인 경영, 디자인 씽킹에 있어 경계를 두지 않고 통합적으로 접근하는 방식을 의미한다. 미래 재생 경제에서 살아남기 위해서는 자연이나 사회적 한계와 같은 좀 더 큰 시스템을 생각해야 한다.

> 디자인은 지속 가능한 문명을 만들어 내는 데 중심적 역할을 한다. 제품 디자인이나 건축, 산업 디자인, 도시 계획과 같은 물질적 차원에서도 그렇지만 전체적·통합적 세계관을 위한 여러 개념과 다양한 관점을 포괄하는 메타 디자인^{meta design}(기존의 전통적 개념을 초월한 디자인)과 같은 비물질적 차원에서도 디자인의 기여도가 막대하다.[196]

경영 가치를 이끄는 디자이너의 역할과 역량

디자인을 가장 잘 실행할 수 있는 사람은 당연히 전문적 훈련을 받은 디자이너일 것이다. 여기서 디자인이란 다음과 같다. 사람과 조직, 미래의 필요를 염두에 두고 제품과 서비스에 전략을 담는 것, 그리고 방법과 기능, 사용자 경험과 아름다움에 관한 이해를 바탕으로 사람과 이윤, 우리가 사는 지구 전체를 위하는 것을 말한다. 물론 디자인 업계에도 아마추어나 실력 없는 디자이너들이 있지만, 디자이너와 그 전문성이 우리의 삶과 경제에 기여하는 긍정적 효과는 이미 확실한 사실이다.

> 복잡하고 정교한 기술로서의 디자인은 심오한 힘을 가진 특별한 사람에게만 주어지는 신비로운 능력이 아니다. 스포츠나 악기 연주처럼 배우고 연마해야 할 기술이다.[197]

그렇다면 디자이너의 능력이 비즈니스에는 왜 중요할까? 브랜드 전략 컨설턴트인 카밀 미첼스키Kamil Michlewski는 최근 저서에서 전문 영역으로서 디자인의 다섯 가지 특별한 점에 관해 다음과 같이 서술했다.

> **불확실성과 모호함을 포용**: 디자이너는 완전히 새롭고 독창적인 무엇인가를 만들어 내는 일에 성공이 보장되지 않는다는 것을 알고 있다. 그리고 창의적인 일은 종종 앞뒤가 맞지 않고 혼란스럽다는 사실을 받아들인다. 이러한 태도는 획기적인 아이디어와 확신을 갖는 데 좋은 기반이 된다.

> **공감 능력**: 진정으로 공감하기 위해서는 용감하고 정직해야 하며, 자신이 세상을 향해 갖고 있는 생각을 버릴 수 있어야 한다. 디자이너는 소비자를 관리해야 할 추상적 개념이 아닌 살아 있는 인간으로 대한다.

오감의 활용: 디자이너는 두 가지 감각, 즉 시각과 청각만으로는 사람의 마음을 깊고 본질적으로 사로잡을 무언가를 창조해 낼 수 없다는 것을 알고 있다. 그러므로 정직하고 열린 마음으로 자신의 미적 감각을 활용하며 복잡성을 활용해 놀라움과 즐거움을 창조한다.

생기 불어넣기: 혁신적인 과정과 담론을 만들어 내기 위해 디자이너는 놀이와 유머, 긍정적 파괴 같은 것의 힘을 믿는다. 심오한 질문을 하고 정해진 방식에 도전하기 위해 창의적이면서도 때로는 일부러 바보가 되어 보기도 한다. 잠재적인 제품과 서비스 그리고 미래의 시나리오를 창의적으로 보여 주는 것이 디자이너가 선택하는 존재의 방식이다.

복잡성에서 새로운 의미 발견: 디자이너의 방식에서 가장 중심이 되는 것은 완전히 새로운 생각에 도달하기 위해 서로 상반되는 다양한 관점과 정보를 한데 모아 조화롭게 만드는 것이다. 전략도 중요하지만 각기 다른 여러 요소를 하나의 논리적이고 매력적인 전체로 바꾸어 내는 것은 또 다른 문제이다.[198]

디자이너는 이러한 가치와 방식을 전파함으로써 조직에 영향을 미친다.

한편, 디자이너와 가장 비슷한 전문 분야인 마케터와의 연결 고리는 디자인과 디자이너가 조직에서 인식되는 방법에 있어 잠재적으로 불리하게 작용할 수 있다. 두 분야 간의 힘이 아직은 균형을 유지하고 있지만, 보다 엄밀히 따지자면 마케터 쪽으로 기울어져 있는 것이 현실이다.

비즈니스 세상에서 디자이너는 침입자이고 마케터는 전략적 단계의 원주민이다.

디자인 경영을 하기 위해서는 디자인 프로세스도 알아야 하지만, 프로젝트와 프로세스 관리에 관한 지식이 필요하다. 게다가 디자인 경영 안에서도 운영, 기능, 전략 등 다양한 능력과 경력이 필요한 여러 단계가 존재한다.[199]

모든 방면의 디자인 경영을 최고 수준으로 섭렵하며 관리 경영에 뛰어난 재능을 가진 디자이너가 있는 반면, 경영을 전공하고 경영 분야에 몸담았던 디자이너도 있다. 이처럼 디자인 경영자가 되는 데 정해진 길이 있는 것은 아니지만, 그렇다 해도 최소한의 필요 조건은 존재한다. 디자인 경영자는 디자이너나 디자인팀의 창의적인 포부를 격려하는 것뿐만 아니라 보고서에 적힌 한계, 내·외부 고객 및 조직의 기대, 상위 경영진이 생각하는 우선순위의 변화와 지속적인 경쟁에서 살아남으며 끊임없이 협상해야 한다. 게다가 이 모든 일을 좋아하는 사람이어야 하는데, 바로 이 부분에서 디자인 경영자가 되는 길이 좁혀진다.

디자인 경영에 관해 좀 더 전략적으로 접근하고자 한다면 디자인 씽킹의 끈을 놓아서는 안 된다. 그리고 앞서 언급한 대로 디자인 씽킹은 모든 형태의 디자인 가치에 관한 깊은 이해에서 출발한다. 조직 내 디자이너나 디자인팀, 디자인 경영자 모두 정도의 차이를 불문하고 분명히 디자인 씽킹을 강조하고 있을 것이다. 그러나 디자인 씽킹이 조직에 진정한 가치를 더하기 위해서는 그 개념이 무엇보다 조직 최상부에 확실히 인지되고 조직 전체에 뿌리를 내려야 한다.

디자인 씽킹은 디자인 혹은 디자인 경영과는 다르게 기능이 아닌 원칙 으로, 조직 전체가 지켜 내야 할 신념에 가깝다.

창의적인 업무의 경우 전략적 관점을 갖고 접근하는 것이 구체적인 실무 기반의 접근법보다 훨씬 효과적이다. 준비 기간은 길어질 수 있지만, 더 나은 결과를 가져올 것이다. 하지만 이를 위해서는 새로운 디자인 리더가 **목적, 과정, 지속적 변화, 사람, 통찰, 전략, 가치, 질적 측정**과 같은 개념을 비즈니스와 공유해야 한다.

변화의 주역, 전략 디자이너

디자인이 인간 중심 조직에 기여하는 바에 관한 상식적 수준의 이해에 더해 로트만 디자인웍스Rotman Designworks의 공동 설립자 헤더 프레이저Heather Fraser는 비즈니스 디자인에 있어 감성적, 전술적, 인지적 민첩성의 중요성을 강조했다. 그는 비즈니스 디자인에 필요한 세 가지에 관해 다음과 같이 서술한다.

- 인간에 관한 깊은 이해와 공감
- 고객과 이해관계자의 필요를 충족하는 전체적 해결책을 위한 개념의 시각화
- 자원의 효과적 활용을 위한 전략[200]

그의 최근 저서인 《트랜스포메이션Transformation》에서는 디자이너의 능력과 성과의 연관성을 다루며 디자이너가 따라야 할 일곱 가지 롤 모델을 다음과 같이 소개했다.

- 문화적 촉매제 역할을 하는 사람
- 전체적인 프레임워크를 만드는 사람
- 사람을 중심으로 생각하는 사람
- 강력한 힘을 가진 사람
- 도전적인 사람
- 테크놀로지를 지원하는 사람
- 공동체를 형성하는 사람[201]

역설적이게도 디자인이 다소 진부한 개념이 되어 가면서 동시에 가치 사슬의 윗 단계로 올라가게 되었다. 이제 디자인은 경영진이 주목하는 분야이다. 다음의 두 가지 관찰을 살펴보자.

디자인이 산업화된 경제 구조하에서 직업적으로 전문성을 갖춘 능력
이었다면, 지금은 모든 사람이 소비 활동의 일환으로 실행하는 것이
되었다.[202]

디자인은 점차 경영진들의 논의 주제가 되었고, 점점 더 많은 조직에
디자인 책임자 자리가 생겨나고 있다. [203]

디자인의 개념은 20년이 넘는 시간 동안 모호하게 존재해 왔지만, 2009년 팀
브라운이 저서를 통해 디자인 씽킹을 재조명하며 점차 그 개념이 명확해졌다.[204]
그리고 그 과정에서 디자인 경영의 개념은 관심사로부터 멀어지게 되었다.[205] 이것이
두 개념의 왜곡을 불러왔고 디자인과 디자인 씽킹은 (조직 내 역할과 잘 해내기 위해
필요한 부분 역시) 어지럽게 뒤섞인 그림으로 합쳐져 미래에도 두 개념 간의 관련성을
입증하기 어려울 지경에 이르렀다.

디자인 씽킹은 아직까지 입지를 공고히 다지지 못한 채 표류 중이며,
그만큼 모든 방향으로 열려 발전할 가능성이 있다. [206]

디자인으로 시작된 변화를 받아들이기 위해서는 디자인 씽킹과 디자인 경영,
디자인 기술과 역량 또한 모두 받아들여야 한다. 더 나아가 조직적 혹은 의사 결정의
수준에서 디자인을 통합하고 변화를 촉진하기 위해서는 각기 다른 디자인에 맞춘
디자인 기술이 필요할 것이다.

디자이너가 나아갈 길

외부로부터 불어오는 변화의 바람에는 언제나 불편이 따른다. 세계화와 디지털화, 지속 가능한 해결책에 관한 수요, 성별 및 인구 통계학적 이슈, 제도에 관한 저항, 소비의 개인화, 그 밖에 여러 가지 시대의 흐름과 같은 외부 요인은 기업의 근본적인 목표를 다시 설정하도록 요구한다.

예전에는 목적 지향적 사회단체와 이윤 지향적 기업 사이에 명확한 구분이 있었지만, 새로운 시대에서 목적과 이윤은 나아가는 방향을 함께 한다. 그리고 이로 인해 디자이너의 역할 또한 재정비되었다. 직업적 윤리나 사고방식 등의 전통적 접근법을 되살리면서도 외부 관점을 적극적으로 받아들여 적용해야 한다. 또한 관점을 제품의 기능과 디자인팀, 디자인 단계에 골고루 구축해 나갈 수 있도록 유형의 시각적 표시를 만들어 내야 한다.

한편, 사회적 디자인Social design의 인기는 날이 갈수록 높아지고 있다. 여러 나라의 정부에서 점차 소외 계층의 환경 개선이나 공공 부문의 성과 향상 등 복잡한 사회 문제의 해결에서 디자인의 잠재력을 인정하고 있기 때문이다. 사회적 디자인은 더 나은 사회를 위한 디자인이다. 그리고 오직 행동만이 촉진, 조성, 변화로 이어져 사회를 변화시킬 수 있다. 한편 행동은 사회를 돌아가게 만드는 중요한 요소이지만, 그 전에 앞서 주의해야 할 부분이 있다.

> 우리는 디자이너가 고군분투하는 문제들이 사실은 그들이 만들어 낸 것이며, 지금도 계속되고 있다는 점을 간과한다. 이러한 말이 불편하게 들릴 수도 있지만, 우리가 직면하는 여러 사회 문제에 있어 어느 정도 디자이너의 책임이 있다는 것은 논쟁의 여지가 없다. 디자이너는 인간에 의한 세상을 디자인하며 문제점도 함께 디자인했다. 사람들에게 꿈의 자동차를 안겨 주었지만, 이로 인해 파괴된 환경에서 사람들을 구하고, 자동차로부터 벗어날 방법을 고안해야 하는 것이다.[207]

오늘날 건물과 자동차, 스마트폰 등 일상의 디자인이 서로 다른 문화 간의 갈등을 조성하고 고조시키기도 한다. 여기서 무엇보다 분명한 것은 현재 디자인이 우리에게 많은 영향을 끼치고 있다는 것이다. 조직과 사회 구성원들은 이제 실제든 가상이든 우리가 처한 환경이 사회적 상호 작용과 경영 문화 및 사회 전반에 영향을 미친다는 사실을 잘 알게 되었다.

이 모든 것들은 현대 디자인 리더십의 역설적인 면을 드러낸다. 디자이너가 사회적 문제를 해결하기 위해 디자인 씽킹 방법론을 널리 전파하면서도 다른 한편으로는 같은 방식으로 사회를 디자인하여 문제점이 반복되게 만드는 것이다. 이로 인해 만들어진 것들이 사회에 미치는 영향을 조직 및 디자인 경영 전반을 통해 더 잘 예측할 수 있다면 훨씬 효율적일 것이다. 이것이 디자인 씽킹과 디자인 경영 그리고 디자인의 영향력을 넓힐 수 있는 가장 좋은 방법이다. 게다가 더 나은 사회를 향하는 논리적이고 조화로운 디자인 중심의 길이라고 할 수 있다.

앞으로 디자인이 어떤 방향으로 나아갈지는 지켜봐야 할 일이다. 이와 관련해 지속적인 논의가 발생하고 있으며 새로운 모델과 용어, 이론도 꾸준히 생겨나고 있다. 물론 이러한 변화가 무색하게 여전히 동일한 방식으로 디자인하는 디자이너가 되는 사람들도 존재한다. 하지만 점점 더 많은 디자인 교육과 교수, 비즈니스 스쿨에서 끊임없이 변화하는 디자인 씽킹의 분야를 커리큘럼에 통합하고 있다. 그리고 이러한 움직임은 기존의 디자인 관행뿐만 아니라 디자인과 디자이너를 둘러싼 지형에 큰 변화를 몰고 오게 될 것이다.

7 CHAPTER
디자인 경영의 미래

전 세계 비즈니스 리더들이 직면한 혁신과 인적 자산, 디지털 기술력, 경쟁 우위, 고객 경험 등의 문제는 디자인으로 해결할 수 있다. 이를 위해서는 가치 사슬 전체가 함께 움직여야 하며 운영적, 기능적, 전략적의 세 단계 모두에서 창출되어야만 그 의미를 갖는다.

디자인과 경영을 잇는 서비스 디자인

앞에서 이야기한 것처럼, 지난 20년간의 디자인 관련 논의에 있어 서비스 디자인은 빼놓을 수 없는 부분이다. 전반적인 경제가 점차 유형의 제품보다는 서비스 분야에 의존하기 시작했으며, 주로 물리적인 환경에서 이루어지던 거래가 이제는 디지털 환경으로 자리잡게 된 것이다. 다른 모든 디자인 분야와 마찬가지로 서비스 디자인에 관한 다양한 정의와 담론이 존재하지만, 대부분은 나름의 복잡성을 갖는다. 서비스 디자인의 핵심을 집약하자면 "디자인 씽킹을 통해 공급자와 서비스 사용자 간 거래를 용이하게 하기 위한 것"[208]이라고 할 수 있다.

비용 절감과 효율성 및 생산성의 증대 그리고 새로운 과학 기술의 활용을 위해 '거래를 용이하게 하는 것'이 얼마나 중요한지는 민간과 공공 부문 모두 충분히 인지하고 있다. 이러한 배경에서 비즈니스와 공공 기관 리더들이 서비스 디자인에 주목하고 있다. '예전'의 다른 디자인 분야에서 이들의 관심을 거의 끌지 못했던 것을 생각하면 상당히 놀라운 일이다. 실제로 서비스 디자인은 비즈니스와 디자인의 두 분야를 잇는 다리 역할을 해낼 커다란 잠재력과 가능성을 갖는다.

서비스 디자인이 다른 디자인 분야에 비해 비즈니스 리더들의 주목을 쉽게 끌었던 이유 중 하나는 그 성격이 비즈니스와 닮아 친근했기 때문일 것이다. 그동안 디자인을 논할 때 자주 등장했던 외관 등의 물질적인 주제는 사실 경영진 회의실에서 논의되기에는 동떨어진 느낌이 있었다. 하지만 서비스 디자인은 이런 개념과는 크게 관련이 없다. 이는 고객 서비스와 경험 그리고 원활함과 효율성에 관한 것이다. 그리고 전보다 일을 스마트하게 처리하는 것에 주목한다.

서비스 디자인은 기본적으로 '거래와 교환'에 관한 것으로, 이전부터 언제나 경영진들의 논의 주제가 되어 왔다. 게다가 "서비스의 성과가 제대로 측정되기만 한다면 서비스 디자인이 자원, 사람, 자본을 효율적으로 활용하는 데 도움이 된다는 것을 입증할 수 있다."[209]또한 결과의 전후 상태를 비교하는 것만으로도 그 효과를 훨씬 수월하게 측정할 수 있다. 그동안 디자인 효과를 측정하는 데 있어 신뢰할 만한 기준이 부족했다는 점이 디자인을 비즈니스에 도입하는 데 걸림돌이 되어 왔다. 그리고 이 때문에 서비스 디자인이 그 중간 역할을 할 것으로 기대된다. 서비스나

비즈니스 모델을 강화하기 위해 비즈니스 리더가 디자인 프로세스에 참여할 필요성도 높아지고 있다.

> 성공적이면서도 전체를 아우르는 서비스를 디자인하기 위해서는 비전 있는 리더십과 디자인을 포함한 여러 분야를 통합하는 방식이 동반되어야 한다.[210]

다리[bridge]의 역할을 하는 서비스 디자인이란, 단순히 비즈니스적 사고와 디자인 실무를 연결하는 것 뿐만 아니라 여러 디자인의 접근법과 방법론, 그리고 기술을 의미한다. 다시 말해, 비즈니스와 디자인을 전체적으로 연결할 잠재력을 갖고 있는 것이다.

> 서비스 디자인의 성공 여부는 서비스를 가치 창출의 방식으로 여기느냐에 달려있다. 여기서 그 서비스의 형태가 유형인지 무형인지를 가리는 것은 의미가 없다. 그보다는 디자인의 초점이 이전의 복잡한 관계에서 상호 작용에 관한 것과 행위자로 옮겨 가는 것에 집중해야 한다. 서비스 디자인을 이행하기 위해서는 제품과 의사소통, 상호 작용의 개발과 디자인에 관한 확실한 지식이 필요하다. 이 모든 것은 가치 창출의 맥락을 형성한다. 서비스 디자인은 여러 디자인 분야를 배열하고 조직해 이러한 가치 창출에 기여하도록 하며 유·무형의 디자인 객체를 통합한다.[211]

서비스는 성장하고 있다. 이는 제품에 상반되는 개념으로서뿐만 아니라, 기존의 물리적 환경과 디지털 환경을 모두 포함하는 복잡한 비즈니스 전략의 통합적 요소로서의 서비스를 의미한다. 한 예로 세계적인 가구 브랜드 이케아[IKEA]의 경우 가구를 생산, 판매하던 기존 방식에서 소비자에게 가구를 장기 대여하는 서비스를 제공하는 방식으로 변화를 모색하고 있다.

이케아는 2020년부터 30개의 시장에서 시범적으로 가구 대여 서비스를 시작할 예정이다. 소비자가 더욱 지속적인 방식으로 이케아 제품을 구입, 관리하고 사용하도록 하기 위한 것이다. 이것이 고객의 필요를 충족하면서도 순환 경제에 기여하는 방식에 관한 소비자 조사에 대해 이케아가 내놓은 대답이다.[212]

이러한 변화는 특별한 의미를 가진다. 새로운 가치 사슬과 스토리를 비롯해 배송, 수령, 재배송에 있어 기존에 없던 것들이 디자인되어야 하기 때문이다. 그러나 이것은 단순히 기존 방법을 재디자인해 최적화할 수 있는 비즈니스 내부의 프로세스 문제가 아니다. 모든 것은 고객과 관련이 있으며 고객과의 매 터치 포인트마다 좋은 고객 경험을 통해 이케아에 관한 기대를 저버리지 않게 하는 것이 중요하다. 이것이 위에서 인용한 카타리나 에드만Katarina Edman이 말하는 "가치 창출의 맥락을 형성하는 제품과 의사소통, 상호 작용의 개발과 디자인에 관한 확실한 지식"이 필요한 비즈니스 개발이다. 이를 깨달은 비즈니스 리더가 눈을 돌릴 곳은 서비스 디자인밖에 없으며, 다리를 건너기만 하면 된다. 비즈니스 개발을 위한 적절한 방법으로 서비스 디자인을 채택함으로써 비즈니스 리더는 서비스 디자인을 구성하는 개별 요소들의 가치를 발견하게 되며 그것이 디자인의 핵심이기도 하다. 그중 하나가 공동 디자인이다.

디자인팀은 공동 디자인을 위해 서비스 디자인의 핵심인 두 가지 정보를 결합해야 한다. 잠재적 사용자 요구에 관한 고객 통찰과 새로운 아이디어를 의미 있는 콘셉트로 전환해 내는 내부 전문가의 능력이 그것이다.[213]

서비스 디자인이 비즈니스 개발의 한 방법으로 조직 내에서 가치를 인정받게 되면서 필연적으로 비즈니스 리더의 주목을 받게 될 방법론은 바로 프로토타이핑과 아이디어 시각화, 그리고 피드백에 맞춰 다시 프로토타이핑을 거치는 순환 과정을 통해 유익한 사용자 경험을 이끌어 내는 것이다. 이를 위해서는 시나리오와 내러티브, 또 이 과정이 진행됨에 따라 다양한 이해관계자와의 원활한 대화가 필수적이다. 서비스

디자인은 기존의 비즈니스 프로세스에 활용되던 도구와 환경으로는 관리가 어렵기 때문에 경영자들은 디자인과 디자인 전문가의 특수성에 관심을 갖게 된다. 70년간의 고군분투 끝에 이렇게 디자인이 드디어 비즈니스 사회와의 접점을 발견하게 된 것이다. 이제 회의를 시작하면 된다. 안나 발토넨은 15년 전에 이렇게 설명했다.

> 디자이너가 많아지면서 디자이너의 위치도 성장해 왔다. … 지난 수십 년간 디자이너는 개발 과정의 초기 단계에 참여했으며, 프로세스와 비즈니스 전반에 걸쳐 영향력을 높이기 위해 적극적으로 분투해 왔다.[214]

발토넨의 연구에 따르면, 디자이너의 역할은 1950년대의 **창작자**에서, 1960년대의 **창의적**이지만 평범한 팀플레이어^{team player}(조직에서 협동을 잘 하는 사람)로 진화되었다. 이후 1970년대에는 인간 공학과 사용성을 앞세운 최종 사용자 전문가가 된다. 1980년대에는 브랜드 가치와 이미지의 조정자로, 1990년대에는 논리적인 사용자 경험의 보증인으로, 새로운 밀레니엄 시대에 들어서면서부터는 혁신의 주역으로 역할하게 되었다. 지난 십 년간 디자이너와 디자인은 새로운 분야에 집중하면서도 동시에 전문 영역으로서의 독립적 정체성을 지키기 위해 싸워 왔다. 이러한 노력에도 불구하고 일부 분야는 상업화되어 글로벌 컨설팅 회사의 하위로 녹아들거나 단순히 스쳐지나가는 과정으로 남기도 했다.

서비스 디자인의 경우, 스스로의 전문성을 지키면서도 기업이나 공공 부문의 서비스 제공자로 주목을 받으며 디자인의 다른 어느 분야보다 잘 해내고 있다. 서비스 디자인의 역할은 비즈니스 사회를 연결하는 다리가 되는 것이며 전문 디자이너가 여러 분야의 제품과 서비스, 사용자 경험에 측정 가능한 가치를 창출해 낼 수 있다는 점을 비즈니스 사회에 납득시키고 소통하는 것이다.

디자인의 역할과 영역이 지난 이십 년간 여러 방면과 분야에 걸쳐 확장되었다는 점에는 논란의 여지가 없고 가까운 미래에 축소되는 일도 없을 것이다. 이해관계자의 참여와 협력 등의 서비스 디자인 핵심 요소는 디자인 방법론을 널리 퍼뜨리는 데 큰 공을 세웠다. 여기에는 5일간의 프로토타이핑과 아이디어 테스트를 통해 문제를

해결하는 프로세스인 디자인 스프린트$^{design sprint}$나 워크숍, 해커톤, 시나리오 짜기, 시각적 내러티브, 기술 및 자원의 활용 등이 있다. 이는 제품과 서비스, 시스템 개발에 있어 언제나 중요한 역할을 맡을 것이다.

디자인 방법론에 관한 신간 서적이 끊임없이 출판되고 있다. 이제 디자인 영역 같은 것은 따로 존재하지 않는다. 디자인 방법론은 눈에 보이고 손에 잡히는 것이며, 여러 분야의 디자이너가 모든 디자인 프로젝트에 매개체로 사용한다. 그리고 그것이 서비스 디자인, 웹 디자인, CX 디자인, UX 디자인 중 어느 것이든 결국 디자이너의 목표는 고객을 향해 있다. 사용자 중심은 고객을 비즈니스 및 기업 문화의 중심으로 두는 문화적 변화의 개념으로 누구나 이해할 수 있으며, 서비스 디자인이 그 출발점이 될 수 있다. 디자인을 경영의 수단이자 인간 중심 디자인부터 인간 중심 경영, 인간적인 자본주의에 이르기까지 조직을 재창조하는 수단으로 이해해야 한다. 어느 분야가 이 과정과 요소의 주체가 될지는 아직 모를 일이다. 하지만 현재 경영 컨설팅 업계나 상위 교육 기관에서 디자인 씽킹과 디자인 경영에 쏟는 관심(두 개념 사이 주목의 정도가 같지는 않지만)으로 미루어 보았을 때, 오늘날 우리 머릿속에 떠오르는 디자이너가 이 전쟁의 승자는 아닐 것으로 보인다.

디자인의 다른 요소들, 즉 조금은 감지하기 어려운 영역의 요소들로 인해(감탄을 자아내는 심미적 요소, 기능을 강조하는 디자인적 요소, 사용자 지지, 사용자 중심적 요소 및 사용성, 명성과 상징성의 효과 등) 디자인 방법론과 프로세스에 관한 영역 다툼 같은 일을 겪거나 아니면 반대로 어느 때보다 그 위치를 명확히 해 기능, 예술 및 전문 영역으로서 고유하고 명백한 가치를 지닌 분야로 지속적으로 관련성을 확장하며 디자인을 재창조하고 소생할 수도 있을 것이다. 무엇이 되었든 눈에 보이지 않는 미묘한 전쟁은 계속되고 있다.

> 혁신의 기회를 잡고자 하는 사람들은 누구나 디자인을 하고, 디자인 씽킹은 많은 분야에서 문제 해결을 위한 프로세스로 여겨진다. 해결 과제 방법론$^{jobs\ to\ be\ done}$(고객이 해결하고자 하는 근본 문제를 파악하는 방법론), 여정 지도$^{journey\ mapping}$(고객의 경험 과정을 시각화하는 과정), 시각화 및 프로토타이핑과 같은 디자인 도구는 회사원의 엑셀 스프레드시트만큼,

교사의 학습 계획서만큼, 간호사의 청진기만큼 디자인을 위한 핵심 요소라 할 수 있다.[215]

디자인 경영자 인터뷰

건축가이자 현재 덴마크 주[Region](덴마크는 5개의 주와 98개의 지자체로 구성) 개발 부서의 개발 책임자로 있는 다이아나 아소빅 닐슨[Diana Arsovic Nielsen]과의 인터뷰를 소개하고자 한다. 인터뷰 내용은 다음의 질문을 중심으로 구성된다.

- 1: 전략적 요소로서 디자인의 잠재력을 어떻게 확신했습니까?
- 2: 주변의 회의적 시각과 조직으로부터의 반발을 어떻게 이겨 냈습니까?
- 3: 디자인 우수성으로 측정 가능한 차이를 만들어 낸 사례가 있습니까?
- 4: 더 나은 성과와 결과를 위해 디자인과 디자인 씽킹, 디자인 경영이 해야 할 일은 무엇입니까?

닐슨과의 대화를 통해 디자인 혁신의 통합적 개념화 작업에 관한 비즈니스 현장의 실제 이야기를 들어보도록 하자. 영역을 뛰어넘어 서비스 디자이너의 역할을 하는 그의 통찰을 공유한다.

건축가이자 디자이너인 나(닐슨)는 특정 주제나 이론, 깊이 있는 학문적 분석보다는 방법론이라든가 프로세스, 프로젝트와 같은 개념에 훨씬 익숙하다. 어딘가에서 리더가 되는 미래를 늘 꿈꿔 왔지만, 경영과 리더십에 관한 관심을 디자인 실무자로서의 경험에 결합하는 것이 쉬운 일은 아니었다. 나는 원래 있던 왕립 미술원^{Royal Academy of Arts} 학위를 코펜하겐 경영 대학원^{Copenhagen Business school} 과정으로 보충하기로 결정했다. 그곳에서 다양한 학문적 배경을 가진 여러 학생들을 만나 나의 관심사와 딜레마를 나누며 함께 공부할 수 있었다.

처음으로 디자인 프로젝트가 아닌 공동 프로젝트에 평소에 쓰던 방법론을 적용해 보고 나서야 비로소 내가 그동안 디자이너의 일을 정확히 알지 못했다는 것을 깨달았다. 나는 결과에 너무 집중하기보다는 좋은 아이디어와 나쁜 아이디어를 구별해 내는 방법과 필수적인 물음에 관한 접근법과 해결책을 찾아내는 데 초점을 맞춤으로써 그 작업들을 결국 디자인 프로젝트로 바꿔 냈다. 디자인이 얼마나 강력한 도구인지 알게 된 작업이었다. 다른 사람들이 BI^{Business Intelligence}(기업의 의사 결정을 위해 데이터를 분석해 정보를 도출하는 기술 및 분야)나 위기관리, 재무 또는 마케팅 분야의 이론적 지식을 적용할 때 내가 사용한 방법론이 그중 유일하게 상황을 전체로 파악해 다른 모든 전문 분야를 연결하는 역할을 했다. 한편 다른 사람들이 자신의 전문 분야를 명확히 말로 설명할 수 있을 때는 직접 일하는 방식을 통해 증명해야 했다. 또 공동 프로젝트를 진행하면서 말이 아닌 행동으로 설명해야 하는 경우가 남들보다 많았다. 다른 사람들이 문서로 작성된 보고서에 만족할 때 나는 눈에 보이고 손에 잡히는 결과를 도출하는 일에 더욱 집중했다. 디자인 씽킹이 요즘처럼 누구나 사용하는 용어가 되기 몇십 년 전의 일이었다.

실전에서 디자이너는 다른 사람들과 팀을 이루어 프로젝트를 진행하는 일이 많다. 이때 해당 비즈니스 사례의 저변에 관한 근본적 이해가 매우 중요하지만, 예술 대학에서는 이를 가르쳐 주지 않는다. 사업가 집안에서 자랐음에도 불구하고 내가

도출해 낸 해결책을 비용과 성과의 개념으로 설명할 수 없을 때가 많았다. 또 무엇을 하든 그 반대편에는 내가 하는 일에 돈을 지불할 사람, 즉 '고객'이 존재한다는 것을 꽤 이른 나이에 깨달았다. 그런 의미에서 디자인 학위에 경영학 학위와 조직 이론을 추가한 것은 잘한 결정이었다.

경영이 주도적 환경에서 디자이너로 일하다 현재 경영진의 일원이 되어 걸어 온 길도 디자인과 경영 두 가지 배경의 결합으로 설명할 수 있다. 물론 내가 경영진 회의실에 여느 동료들과는 다른 사고방식과 다른 툴박스, 그러니까 우리가 하는 일과 그 일을 하는 이유에 관한 다른 접근 방식을 들고 들어오는 일이 많은 것이 사실이다. 창의성이 강조되는 분야에서 온 덕분에 경영팀과의 미팅에서 나는 동료들과는 다른 각도로 상황을 보고 다른 질문을 던지며 새로운 길을 탐색하는 출발점을 열곤 한다. 또한 가치 있는 아이디어를 내고 그것을 현실화하는 법을 시스템 안에 소개한다. 이와 동시에 아이디어가 훌륭하더라도 어떤 기회와 위기의 단계를 거쳐 그 지점에 도달할 것인지 질문한다. 이론적 지식에 갇힌 다른 사람들과는 달리 내가 직접 진행한 수많은 프로젝트를 근거로 하는 사실이다.

내가 그들보다 취약한 부분은 관료적 외부 요소들을 예측하는 부분인데, 그 또한 프로젝트에 영향을 미친다. 나는 언제나 그런 부분보다는 사용자를 이해하는 것에서부터 출발하고자 한다. 개발의 결과가 그 사용자에게 어떤 영향을 줄지, 다른 이해관계자들은 그것을 받아들일지를 생각하곤 한다. 어떤 아이디어를 접했을 때, 디지털이든 아날로그이든 그것을 서비스와 거래, 해결책의 개념으로 보고 연결을 해야 직성이 풀리는 습관 때문이다. 하지만 이것이 내가 잘하는 부분이고 결국 추측하고 예측하는 것이 디자인 방법론의 핵심이다. 나는 디자인과 경영이 결합된 배경 덕분에 혁신과 개발 분야에서 관리자의 위치에 설 수 있었다. 내가 진정한 가치를 만들어 내기 위해서는 창의적인 과정에 따라 일해야 하므로, 아마 COO나 CFO(재무 관리 총책임자)로는 성공하지 못했을 것이다.

조직에 디자인 뿌리내리기

회의적인 시선때문에 힘들었는지 묻는다면 그렇기도 하고 아니기도 하다. 변화나 혁신에 관련된 일을 하는 사람이라면 누구나 어느 정도의 회의론에 부딪히는 순간을 겪는다. 그때를 대비해 할 말을 준비해 놓는 것 역시 업무의 연장선이다. 나는 언제나 가지고 있는 창의력을 다 써 버리지 않고 일부는 남긴다. 내 일을 다른 사람들에게 설명하고, 이것이 더 나은 것을 향한 변화라는 점을 설득하는 데 사용하기 위함이다. 또 그 변화가 점진적이거나 근소하다면 현재 가지고 있는 혁신의 잠재력이 충분히 활용되지 않았다는 것을 설득하는데도 남은 창의력을 사용해야 한다. 바꾸고 싶은 현실에 관해 잘 이해하고 있어야 한다. 변화시키고자 하는 조직의 분위기와 기능 방식을 이해하지 못하면 사람들을 설득할 수 없다. 이 부분에 관한 이해 없이 그저 번지르르한 말과 각양각색의 포스트잇만 잔뜩 준비해 앉아 있는 것은 마치 아무도 타지 않는 배의 선장이 되는 것과 같다. 무언가에 변화를 주고자 한다면 그 세계의 언어와 방법을 알아야 하고 내가 참가한 이 경기의 이름이 무엇인지 (재무 및 조직적 요소들을 포함해) 필수적으로 인지해야 한다. 민간 기업이나 공공 부문에나 이것은 똑같이 적용된다.

　또 한 가지 중요한 점은 조직의 규모이다. 나의 경우 대부분 2만 명에서 4만 5천 명이 근무하는 거대 조직에서 일하는 일이 많았다. 이런 거대 조직에 디자인 개념을 새겨 넣기 위해서는 마치 트로이의 목마처럼 내부에서부터 천천히 다가가 점차 성과를 이루어 내는 것이 중요하다. 다른 사람을 변화시키고 싶다면 그들의 홈그라운드에서 만나 이야기해야 하고, 내 생각을 납득시키고자 한다면 디자이너가 아닌 사람들의 이해관계를 알아야 한다. 창의적인 어떤 사람에게는 더할 수 없이 확실해 보이는 미래도 다른 사람에게는 마법 같은 이야기나 뜬구름 잡는 소리로 들릴 수 있다. 어떤 것은 좀 바보 같이 느껴지기도 하고 어떤 것은 디자이너를 포기해도 될 만큼 큰 기회로 여겨지기도 한다. 그러므로 디자이너는 때때로 미래에 관한

비전의 크기를 줄이고 그 대신, 사용자가 언어와 비전을 함께 만들 수 있는 분위기를 조성하는 것이 좋을 수 있다.

예전에 일했던 곳 중 문을 들어서는 순간부터 세상을 떠들썩하게 할 만한 변화의 기회가 느껴지는 곳이 있었다. 하지만 내가 보는 것을 다른 사람들도 모두 똑같이 볼 수 있는 것은 아니었다. 그때 그 사람들은 나에게 미쳤다고 했지만 불과 10년도 지나지 않은 지금, 내가 예상했던 대로 흘러가고 있다. 디자이너가 모두 미래를 내다보는 초능력을 가진 것은 아니지만, 만약 이러한 능력이 있더라도 다른 사람들은 그렇지 않다는 점을 존중해야 한다. 그러므로 디자인 리더십에 있어 디자인을 조직에 확실히 뿌리내리고 받아들여지게 하기 위해서는 의사소통이 매우 중요하다는 점을 잊지 말아야 한다.

디자인과 디자인 리더십

또 다른 중요한 점은 한 사람의 전문성 혹은 다른 사람에게 의존하는 어떤 사람에게 의존해서는 안 된다는 점이다. 훌륭한 디자이너가 다른 사람을 참여시키고 과정을 용이하게 하는 능력이 있을지는 몰라도 혼자 모든 것을 해낼 수 있는 사람은 거의 없다. 굿 디자인과 좋은 결과는 협력에서 나오며, 굿 디자인 경영이란 그 과정을 가능한 한 효과적이고 즐겁게 만드는 데 달려 있다. 조직이 가진 창의적 잠재력을 활용하는 데 큰 부분을 차지하는 것은 다양성이다. 특히 공공 부문의 경영팀을 잘 들여다보면, 모든 팀원이 서로 닮아 있고 그중에서도 인사권자와 비슷한 성향을 가진다는 점을 알 수 있다. 이는 자연스럽고 무의식적인 현상인데, 사람들은 자신의 이해 범위 안에 있는 능력과 방법을 가진 사람을 고용하기 때문이다.

하지만 나의 경우에는 내가 모르는 전문 분야에 호기심이 굉장히 많은 편이다. 가끔은 회의실에 디자이너가 몇 명 더 있어서 내가 하는 말을 별다른 설명 없이도 바로 이해하는 그런 상황이 그리울 때도 있다. 나와는 전혀 다른 언어를 사용하고 전혀 다른 기반을 가진 사람들에 둘러싸여 있을 때 소외감이 드는 것도 사실이다. 그렇지만 사람은 그렇게 범위를 다양하게 넓혀 창의력을 증폭시키며 발전하는 것이다.

병원에서 일하며 간호사나 목수, 엔지니어 등 여러 분야에서 사람을 고용하고 함께 일해 봤지만, 이를 통해 단지 병원을 운영하는 데 필요한 넓고 다양한 시각만 갖게 되는 것은 아니었다. 같은 분야에 있는 사람들이라고 하더라도 개개인이 너무나 다르기 때문에 프로젝트를 진행하는 데 있어 의미 없는 대화가 이어지기도 한다. 그로 인해 점차 다른 분야에 종사하는 사람들 역시 경영팀과 똑같이 중요하다는 사실을 알게 되었으며, 오히려 함께 일하기 더 쉽다는 점을 깨달았다. 두 가지 이상의 교육 및 문화적 배경을 갖고 있는 사람은 사고방식을 바꾸는 일에 훨씬 거부감이 없고 다른 언어를 잘 이해하며 다른 각도에서 현상을 볼 수 있다. 그러므로 리더는 다양한 면을 가진 사람을 고용하는 것이 바람직하다. 또한 지원자가 지금 하고 있는 일 자체보다는 전체적인 경력과 배경을 두루 살펴보아야 한다.

디자이너는 자기 분야의 사람들하고만 소통하는 경우가 많다. 하지만 디자인 리더나 디자인 씽커는 창의력은 내부에 존재하지 않으며 상호 작용하는 팀과 여러 관계자 그리고 이 공동의 여정 전체에 존재한다는 점을 인정해야 한다. 그로부터 가치가 창출된다. 그러나 가장 어려운 부분은 다른 분야에서 나온 생각을 내 것처럼 편안하게 받아들일 수 있는가이다. 모든 디자이너가 할 수 있는 일은 아니다. 이로 인해 설사 훌륭한 디자이너라고 하더라도 훌륭한 디자인 리더가 될 수는 없다.

질문 3

> ➡ 디자인 우수성으로 측정 가능한 차이를 만들어 낸 사례가 있습니까?

프로토타이핑과 신체 지능

나는 건축 스튜디오에서 일하며 많은 공간을 디자인하고 환경을 만들어 내는 일을 했다. 하지만 이후에 공공 부문으로 옮겨 병원에서 일하며 환자와 직원, 가족과 그 밖의 여러 업체가 함께 사용하는 미래의 병실을 디자인했고, 사용자 참여 과정을 적용하여 더욱 의미 있는 방법으로 디자인하는 과정을 처음 알게 되었다. 그리고 이

과정에서 기구와 기계, 병실 안에 있는 다른 것들을 옮겨 봄으로써 필요한 환경을 빨리 완성할 수 있게 하는 1:1 프로토타이핑을 개발했다. 서로 다른 관심사와 우선순위, 일의 흐름, 이해관계를 이해하는 데 있어 프로토타이핑의 중요성을 알게 된 순간이었다.

한 공간이라고 하더라도 서로 다른 사용자 그룹에 의해 다르게 인식되고 만들어지는 것을 내 눈으로 직접 목격하는 경험은 스튜디오에서만 수년간 일했던 나에게 충격을 선사했다. 환자와 가족들은 내 집처럼 편안하고 예쁜 공간을 원했다. 의료진은 인간 공학적 요소와 일하는 데 있어서의 편리함을 우선했다. 청소하는 직원은 먼지가 쌓일 구석이나 좁은 틈을 싫어하고 걸리적거리는 것이 없는 환경을 선호했다. 기술자들은 만들기 쉽고 문제가 있을 때 바꾸기 쉬운 구조를 원했다. 하지만 결국 다른 그룹 사람들의 입장을 이해하고 공감하며 조금씩 양보할 수 있는 타협점에 도달할 수 있었다. 이 과정 이후 원래의 바닥 및 가구 도면의 20퍼센트가 수정되었다.

프로토타이핑은 디자인 씽킹의 중요한 부분이다. 회의실이나 경영진 사무실에서 대부분의 사항이 문서에 적힌 단어를 기반으로 결정된다. 가끔 그래프나 그림이 등장하기도 하지만, 대부분의 경우 주어진 정보에 관한 지적, 이론적 이해를 바탕으로 하며 머릿속에 있는 생각을 기본으로 한다. 이 과정에서 실제로 사람들의 생활에 영향을 미치는 것은 머릿속에 있는 지식이 아닌 우리 몸에 새겨진 정보라는 점을 자주 간과하게 된다. 프로토타이핑은 이 신체적 지능을 활성화하고 데이터에 나와 있는 부분 외에도 사람들의 생활에 실제로 미칠 영향을 파악할 기회를 제공한다. 여러 면에서 사람과 조직의 몸에 맞는 정보, 즉 개인의 신체 지능과 조직의 머리(경영부서)가 아닌 몸(운영부서)에서 나오는 정보를 찾아 활용하는 것이 나의 임무이다.

다시 말해 몸의 정보를 머리가 이해할 수 있게 돕는 과정이 필요하다. 하지만 몸으로 습득한 경험은 말로 표현해 내기가 쉽지 않다. 그러므로 경영진에게 보고할 때 프로토타이핑 과정을 담은 영상을 보여 주면 이해를 도울 수 있다. 또한 구성원과 고객, 직원의 관점에 공감하게 하며, 머리에서 결정된 사항이 실제 삶에 활용되는 예를 더 잘 받아들일 수 있게 한다. 물론 프로토타이핑을 봄으로써 생각을 '조종'

당하게 된다는 편견도 있긴 하지만, 어쨌든 이 방법이 효과가 있는 것은 분명하다. 프로토타이핑이 복잡한 환경에 관한 공공 부문 관리자의 인식과 이미 결정한 비즈니스 사례에 관한 뉘앙스 및 이해도를 변화시켜 결과적으로 최종 결정에도 영향을 미칠 수 있다.

디자이너는 문제를 유형화시켜 바라보고 해결책을 찾는 경향이 있다. 이러한 방식을 다른 가치 사슬에도 적용하기 위해서는 디자인 경영이 필요하다. 결정 과정과 계약 협상 과정을 포함한 대부분의 수요와 문제, 서비스와 거래는 간단한 소품과 역할극을 통해 프로토타이핑을 할 수 있다. 사람은 태어날 때부터 몸을 통해 세상을 이해하며 디자인 씽킹에 있어 중요한 전제는 우리 몸에 새겨진 지식과 정보에 관한 인식이다.

사용자 중심으로 디자인하기

사용자로부터 출발한다고 언제나 모든 문제를 해결할 수 있는 것은 아니다. 사용자 중심 역시 그림을 완성하기 위해서는 일정 수준의 정보가 필요하며 출처가 다양할수록 정보의 완성도가 올라간다. 게다가 어떤 정보가 필요하고 그 정보를 어떻게 활용할 것인지에 따라 사용자 참여의 방식 역시 제대로 적용되어야 한다. 만일 누군가의 문제를 이해하고 싶다면 물어보는 것보다 직접 관찰하는 것이 효과적일 수 있듯, 어떤 해법이 통할지 알아보고 싶다면 사용자 그룹에게 어떻게 생각하는지 묻는 것보다 직접 한번 테스트해 보라고 권하는 것이 낫다. 어떤 방법을 적용할지는 그 해법에서 개선하고 싶은 부분에 따라 달라질 수 있다.

때때로 비판적 사고 없이 사용자 참여 방법을 활용하는 경우가 많고 역할 활동이나 현장 견학으로 끝나는 경우도 종종 있다. 이런 방법 역시 상황에 따라서는 효과적일 수 있기에 나쁘다는 것은 아니지만, 이로부터 취득하는 정보의 질은 보장할 수 없다. 이 과정에서 중요한 것은 전문 퍼실리테이터facilitator(조직 구성원들이 문제점을 공유하고 사용자 관점에서 해결 방법을 찾아나갈 수 있도록 조율, 조정하는 사람)를 고용해 조사의 적절한 대상과 타이밍을 정하고 가장 효과적인 방법으로 진행해야 한다는 점이다. 혁신과 퍼실리테이션 모두 공예와 같다고 생각하면 된다. 최고의 품질을

필요로 하는 것이다. 또한 이것들은 모두 훈련이 필요하며 좋은 디자이너라고해서 무조건 좋은 퍼실리테이터인 것도 아니다.

나의 원동력은 사람들이 필요로 하는 가치를 가진 서비스를 개발하는 것이다. 이를 위해서는 그 사람들을 한데 모아 참여시키는 작업을 진중하고 전문적으로 해내야 한다. 어느 조직이든 '사용자를 위해 존재하는 것이지, 사용자가 조직을 위해 존재하는 것이 아니다'라는 사실을 깊이 새기고 그것이 모든 결정 단계와 서비스 제공자에게 영향을 미쳐야 한다. 사용자에게 더 이상 가치를 전달할 수 없다면 '비즈니스' 역시 사라질 수밖에 없다. 디자인이 조직에 존재하는 분야 간의 벽을 아예 무너뜨릴 수는 없다고 해도 최소한 다른 쪽에 서 있는 사람들에 관한 공통적 이해를 불러일으킴으로써 그 벽의 존재를 어느 정도 보상할 수는 있을 것이다. 그것이 디자이너의 일이다. 디자인은 창출되어야 할 가치와 문제를 눈에 보이게 만들며 가장 필요한 해법 역시 같은 방식으로 제시한다. 프로젝트에 참여한 모든 사람이 목표를 함께 이해하고 공유하면 서로 다른 분야에서 각자의 최선책을 뽑아내기보다는 다 함께 전체적인 목표를 이루기 위해 각각의 부서에서 무엇을 해야 하는지 잘 알 수 있을 것이다.

질문 4

> ➡ 더 나은 성과와 결과를 위해 디자인과 디자인 씽킹, 디자인 경영이 해야
> 할 일은 무엇입니까?

다 함께 창조하는 문화를 육성하기 위해 무엇이 필요할까. 학계에서는 좁고 특화된, 다시 말해 깊고 전문적인 지식을 강조한다. 이 점을 제대로 활용하기 위해서는 여러 장치와 도구가 필요하며 전문성을 갖추고 그것으로부터 가치를 창출하는 능력이 필수적이다. 하지만 대학에서 이와 같은 학문적 전문성의 기본을 닦은 후 대학원에 진학해 본격적으로 자기 분야에 특화된 지식을 쌓으면서, 때로는 박사 학위를 통해 분야를 더욱 좁혀 가면서 여러 학문 분야를 연결하는 능력을 상실하게 된다. 그런

면에서 디자이너와 건축가는 자기 전문성을 여러 분야에 연결할 수 있는 좋은 위치에 있지만, 모든 것을 혼자 할 수는 없는 일이다. 마찬가지로 한 분야에 얽매이지 않고 호기심과 열정을 가진 누군가가 필요하다. 디자인은 좁을 수도 있고 활짝 열려 있을 수도 있다. 그리고 아직 존재하지 않지만 가능한 무언가를 지각해 손에 잡히는 것으로 만들 수 있다. 디자인은 프로토타이핑과 시각적 표상화를 통해 생각을 눈에 보이게 만들어 다른 사람들도 함께 이해하고 해법을 찾을 수 있게 돕는 것이다.

결국 디자인의 핵심 가치는 해법을 매력적으로 만들어 다른 사람을 설득하는 것에 있다. 혁신 경영과 디자인 경영은 더 나은 해결책을 도출할 수 있는 여러 분야의 역량과 전문성을 적절히 연결하고 정립하는 것이며, 디자인 프로세스를 전략적 목표에 맞추는 것이다. 또한 디자인 씽킹은 도구에 관한 공통의 이해를 높이고 디자인 및 디자인 경영에 필요한 여러 자원을 제공하여 더 나은 결과를 도출하는 방법에 관한 것이다.

디자인과 혁신, 그리고 그것을 둘러싼 모든 개념은 지속적 변화가 전제되어야 한다. 그리고 이것이 디자인과 혁신을 위대한 것으로 만든다. 지속적 변화 없이는 디자인도 혁신도 아무런 의미가 없다.

디자인의 미래

지속적인 변화의 필요성을 인식했다면 앞으로 디자인은 어떤 방향으로 나아가야 할까? 향후 10~20년 사이 디자인은 어떤 역할을 맡을 것이며 디자인이나 디자인 경영, 디자인 씽킹에는 어떠한 변화가 있을 것인가? 물론 누구도 미래를 들여다볼 수는 없으므로 이에 관한 대답은 예측이고 추측일 뿐이다. 디자인의 역할은 홀로 진화한 적이 없다. 비즈니스 모델과 조직 및 기술 혁신을 반영하고 사회 구조와 행동 그리고 스스로 진화하는 다른 모든 개발 요소를 비추는 거울로써 발전해 왔다. 그러므로 디자인의 정의나 기업 및 사회에서의 위치와 역할도 그에 따라 변하게 된다.

> 사회와 사회가 당면한 문제, 환경, 경제적 지속성, 순환 경제 모두에 걸쳐 가치를 창출하는 방법으로써 디자인이 점차 인정받고 있다. 앞으로 전 세계가 마주하게 될 도전은 한 가지 문제에 한정되지 않으며 디자인은 다양한 분야에서 가치를 창출해 낼 잠재력을 품고 있다. 게다가 변화의 개념 역시 계속해서 변화한다. 이전에는 단순히 이익과 손실의 방정식으로 계산해 버렸던 것이 지금은 가치를 창출하고 색다른 방식의 소비이자 웰빙과 이윤, 환경이 모두 공존하는 복잡한 구조로 인식되곤 한다.[216]

그동안 많은 디자인 씽커와 오피니언 리더 opinion leader(어떤 집단 내에서 타인의 사고방식이나 행동에 강한 영향을 주는 사람)들이 디자인과 디자이너의 미래에 관하여 이야기해 왔고 이와 관련된 여러 통찰과 연구가 지난 수십 년간 이루어져 왔다.

> 한때 디자인에서 가장 중요하게 여겨졌던 일은 만들고 납품하는 일이었다. 하지만 지금은 그 단계를 벗어나 고객 경험과 연결된 크고 복잡한 문제에 관한 유효한 자원으로 인식되고 있다. 디자이너는 여러 다른 전문 분야와 동등한 위치에서 밀접하게 협업한다. 이런 문제는 효율성이나 장기적 관점에서 기업의 이윤은 물론, 지역적·국가적

정체성과도 관련이 있다. 또한 경쟁력이나 혁신 역량에 관한 외부 관계, 민주적 절차와 참여, 여러 방면에 걸친 담론과 다양성에 관한 이슈와도 밀접하게 연결되어 있다. 이중 가장 시급히 해결해야 할 문제는 지속적 기업과 정치적 개발에 관한 수요 그리고 더욱 책임 있고 균형 잡힌 세계 질서에 관한 수요임을 잊지 말아야 한다.[217]

새로운 시대의 디자인 경영자

다음 세대가 직면할 불안한 미래는 이미 그 윤곽을 드러냈다. 이는 부정적인 사고를 가진 반(反)이상향자가 아니더라도 쉽게 예측할 수 있을 것이다. 극단적으로 변하는 날씨, 비자발적 대규모 이주, 자연재해, 테러, 데이터 사기 및 절도, 대량 살상 무기, 물 부족, 이상 기후[218] 그리고 이 책의 앞에서 논의한 여러 도전 과제가 그것이다. 미래에 이 문제들을 어떻게 해결할 것인가? 다음은 하버드 케네디 스쿨Havard Kennedy School의 책에서 발췌한 내용으로, 이러한 전 세계적 문제점에 어떻게 대처해야 할지에 관해 꽤 정확하게 요약되어 있다.

> 식량 안보나 기후 변화, 일자리 창출, 성평등 같은 전 세계적 난제에 브레이크를 잡기 위해서는 체계적 리더십이 필요하다. 이런 문제들은 복잡한 동시에 구조적이고, 다양하며, 서로 연결되어 여러 이해관계자의 행동과 상호 작용에 뿌리를 내리고 있다. 기업과 정부, 시민 사회의 리더들은 더 이상 위에서 아래로 전달하는 선형적인 방식으로는 문제를 해결할 수 없다는 것을 인식하고 있다. 대신 지금까지 해 오던 운영 방식을 지역적, 국가적, 세계적 수준에서 완전히 바꾸어야 한다. 과학 기술, 제품 및 서비스, 비즈니스 모델, 공공 서비스 시행 모델, 정책 및 규제의 혁신, 자발적 표준, 문화적 기준과 행동, 이 모든 것에 새로운 개발이 필요하며 그렇게 될 때 비로소 새로운 결과도 도출할 수 있을 것이다.[219]

미래에는 DEO^{Design Executive Officer}(최고 디자인 경영자)의 개념이 현재보다 널리 상용될 것이다. 혁신가이자 예술가인 기우디체^{Giudice}와 전략가 아일랜드^{Ireland}는 "전통적 개념의 CEO는 시대 착오적이다."라고까지 주장하며 다음과 같이 설명한다.

> 예측 불가하고 빠르게 변화하는 상황에 대처하기 위해서는 DEO, 즉 최고 디자인 경영자의 행동과 사고방식이 필요하다. 재능 있는 사람을 고용해 길러 내며 다른 사람과 효율적으로 협력하고 상호 학습하는, 쉽게 말해 팀을 이끄는 능력이다. 비즈니스적 통찰력과 창의력은 더 이상 한 사람이나 분야에 국한되지 않는다. 비즈니스가 당면하는 문제점은 모두 상상력과 측정으로 해결할 수 있는 디자인 문제이다.[220]

마치며

이 책의 초반부에서 연결 도구로서의 **이론의 중요성**에 관해 이야기했다. 이제 문제에 관한 주장으로 마치고자 한다. **문제 역시 중요하다**. 제품과 서비스, 공간, 문서, 디지털 앱, 신체, 프로세스, 그중 무엇을 통해서든 그 안에서 아름다움을 찾아내는 것이 시스템 사고이다. 디자이너는 은유를 통해 생각하는 능력이 있다. 조직의 물질성은 연결과 네트워크 탐색에 있어 중요한 요인이지만, 현대 사회에서 인간 두뇌의 생물학적 한계를 점차 초월하게 되면서 행동을 통해서만 획득 가능한 새로운 메타 스킬meta skill(역량의 기존 의미를 초월하는 더 큰 역량을 의미)을 필요로 하게 된다.

> 끝없는 혁신이 이루어지는 시대에 필요한 초월적 역량에는 다섯 가지가 있다. 느끼고 보고 꿈꾸고 만들고 배우는 것이다. 이 다섯 가지 능력은 미적 요소라는 실타래로 단단히 이어져 있으며 이것은 새롭고 아름다운 것을 하나로 묶는 감각 기반의 집합을 의미한다.[221]

이 역시 디자인에 조직적으로 접근할 것을 의미하며 이해관계자를 참여시키고 디자이너와 경영자, 비즈니스 리더의 잠재력을 활용해 그들 사이 벽을 쌓기보다는 연결 다리를 구축할 것을 강조한다. 시스템의 문제라든가 디자인 사상가 호스트 리텔Horst Rittel이 언급한 **고약한 문제**[222] 자체를 해결하기 위해서가 아니다. 그와 별개로 이런 상황에서 디자인과 디자인 경영, 디자인 씽킹은 그 자체로 스스로 가치 사슬이 될 수 있다.

> 디자이너는 최종 결과가 나오기 전에 아직 존재하지 않는 것을 만들고 계획해야 한다는 어려움이 있다. 그 배경에는 여러 가지 '고약한 문제'가 갖고 있는 비결정성이 있다.[223]

디자인, 경영을 만나다

전 세계의 비즈니스 리더들이 직면한 혁신과 인적 자산, 디지털 기술력, 경쟁 우위, 고객 경험[224]등의 문제는 디자인으로 해결할 수 있다. 이를 위해서는 가치 사슬 전체가 함께 움직여야 하며 운영적, 기능적, 전략적의 세 단계 모두에서 창출되어야만 그 의미를 갖는다. 디자인은 이렇게 창출된 여러 가치가 조화롭게 작동할 때 비로소 가장 강력한 변화의 도구가 될 수 있다. 이는 리더가 체계적이고 전략적으로 일할 수 있도록 권한을 부여하고, 포용적인 프로세스가 가능한 경영 구조를 조성하고, 혁신을 위해 필요한 역량을 키우는 것 등을 말한다. 즉, 우리는 혁신을 위해 기존의 훌륭한 경영적 사고와 유산을 버릴 필요가 없다. 김위찬과 르네 마보안, 하멜과 프라할라드, 크리스텐슨, 체스브로, 파인과 길모어, 포터, 아지리스, 노나카, 타케우치, 민츠버그나 와이크, 그리고 이 책에 거론된 권위 있는 학자들이 수십 년에 걸쳐 일구어 놓은 소중한 것들을 말이다.

우리는 그저 조사와 컨설팅, 디자인과 비즈니스, 이론과 실무를 연결하는 다리를 놓기 위해 노력했을 뿐이다.

이 학자들이 선보인 관점과 재능에 존경을 표하지 않을 수 없다. 더 나아가 미래에는 문제의 중요성과 우선시되는 목적을 이해하는 결정권자의 역할이 더욱 중요해질 것이라 굳게 믿는다.

참고 문헌

들어가며

1 E. de Bono. 1970. Lateral Thinking - A textbook of Creativity (London, UK: Penguin Books).

2 M.T. Hansen. 2010. Chief Executive: IDEO CEO Tim Brown: T-Shaped Stars: The Backbone of IDEO's Collaborative Culture.

CHAPTER.1 디자인 경영의 탄생

3 V. Papanek. 1984. Design for the Real World: Human Ecology and Social Change (Lon- don: Thames & Hudson).

4 A. Valtonen. 2005. Six Decades - and Six Different Roles for the Industrial Designer [Nordes Conference in the Making]. Copenhagen; May 30-31, 2005.

5 M. Farr. 1966. Design Management (London: Hodder and Stoughton).

6 P. Kotler and G.A. Rath. 1984. "Design: A Powerful but Neglected Strategic Tool," Journal of Business Strategy 5, no. 2, pp. 16-21.

7 National Agency for Enterprise and Housing. 2003/2008. The Economic Effects of De- sign, Design skaber værdi - udbredelse og effekter af design (Design Creates Value - spread and effects of design) (Copenhagen: National Agency for Enterprise and Housing).

8 Danish Design Centre. 2015. The Design Ladder: Four Steps of Design Use (Copenha- gen: Danish Design Centre).

9 M.E. Porter. 1985. Competitive Advantage (New York, NY: The Free Press), Ch. 1, pp. 11-15.

10 B.Borja de Mozota. 2002 - reprint in 2006. "The Four Powers of Design: A Value Model in Design Management," Design Management Review 17, no. 2. Reprint 2011 Handbook on Design Management Research (Berg) after 2006.

11 J.H. Hertenstein, M.B. Platt, and R.W. Veryzer. 2005. "The Impact of Industrial Design Effectiveness on Corporate Financial Performance," Journal of Product Innova- tion Management 22, pp. 3-21.

12 A. Fernández-Mesa, J. Alegre, R. Chiva-Gémez and A. Gutiérrez-Gracia. 2012. Design Management Capability: Its Mediating Role Between Organizational Learning Capability and Innovation Performance in SMEs. DRUID Academy 2012 (University of Cambridge/The Moeller Centre)

13 Arts and Humanities Research Council (AHRC). 2014. Expert Workshop Report (Glasgow: AHRC).

14 Forrester Consulting. 2018. The Total Economic ImpactTM of IBM's Design Think- ing Practice; How IBM Drives Client Value and Measurable Outcomes With Its Design Thinking Framework (Cambridge, MA: Forrester Consulting).

15 L. Holbeche. 2015. The Agile Organization: How to Build an Innovative, Sustainable and Resilient Business (London: Kogan Page).

16 J. Fiksel. 2015. Resilient by Design: Creating Businesses That Adapt and Flourish in a Changing World (Washington, DC: Island Press).

17 R. Cooper, R.J. Hernandez, E. Murphy and B. Tether. 2016. Design Value: The Role of Innovation in Design (Lancaster: Lancaster University).

18 Montréal Design Declaration - issued at the 2017 World Design Summit.

CHAPTER.2 디자인 경영의 이해

19 D.A. Norman. 2016. The Future of Design: When You Come to a Fork in the Road, Take It, Article Published on May 17, 2016.

20 R. Bledow, M. Frese and V. Mueller. 2011. "Ambidextrous Leadership for Innova- tion: The Influence of Culture," Advances in Global Leadership 6, pp. 41-69.

21 H.A. Simon. 1969. The Sciences of the Artificial (Cambridge, MA: MIT Press), 3rd edition 1996.

22 D.A. Schön. 1983. The Reflective Practitioner: How Professionals Think in Action (New York, NY: Basic Books).

23 W. Visser. 2006. "Designing as Construction of Representations: A Dynamic View- point in Cognitive Design Research," Human-Computer Interaction 21, no. 1.

24 Fred Collopy is professor at Case Western University in Ohio, USA.

25 S. Valade-Amland. 2011. "Design for People, Profit and Planet," DMI Review, 22, no. 1.

26 Bureau of European Design Association (BEDA). 2016. European Survey of Remu- neration of Designers (Brussels: BEDA).

27 L. McCormack. 2005. Designers Are Wankers (London: About Face Publishing).

28 B. Nussbaum. 2010. At the Design Indaba Conference, South Africa - from the Design Indaba News, May 1, 2010.

29 T. Brown. 2009. Change by Design: How Design Thinking Transforms Organizations and Inspires Innovation (New York, NY: Harper Collins), p. 17.

30 A. Osterwalder and Y. Pigneur. 2009. Preview version; Business Model Generation. (Amsterdam, Self-Published)

31 A. Osterwalder and Y. Pigneur. 2009. Preview version; Business Model Generation. (Amsterdam, Self-Published)

32 http://designmanagementeurope.com/

33 Danish Design Centre. 2015. The Design Ladder: Four Steps of Design Use (Copen- hagen: Danish Design Centre).

34 https://www.bcd.es/site/unitFiles/2585/DME_Survey09-darrera%20 versi%C3%B3.pdf

35 EU Commission. 2009. Staff Working Document; Design as a Driver of User-Centred Innovation (Brussels, Belgium: EU Commission).

36 B. Borja de Mozota. 2005. The Complex System of Creating Value by Design: Using the Balanced Scorecard Model to Develop a System View of Design Management from a Sub- stantial and Financial Perspective [The 6th European Academy of Design Conference "Design System Evolution"]. Bremen, Germany: University of the Arts; March 29-31.

37 R. Cooper, S. Junginger and T. Lockwood, ed. 2011. The Design Management Handbook (London: Bloomsbury).

38 H.A. Simon. 1969. The Sciences of the Artificial (Cambridge, MA: MIT Press), 3rd edition 1996.

39 Design Council. 2015. The Design Economy: The Value of Design to the UK (London: Design Council).

CHAPTER.3 디자인 경영의 5가지 과제

40 PwC. 2017. 20th CEO Survey: 20 Years Inside the Mind of the CEO... What's Next? (London, UK: PwC), p. 12.

41 Oslo Manual. 2005. Guidelines for Collecting and Interpreting Innovation Data (Paris, France: OECD), 3rd ed.

42 W.C. Kim and R. Mauborgne. 2005. Blue Ocean Strategy: How to Create Uncontested Mar- ket Space and Make Competition Irrelevant (Boston, MA: Harvard Business School Press).

43 C.M. Christensen. 1997. The Innovator's Dilemma; When New Technologies Cause Great Firms to Fail (Boston, MA: Harvard Business Review Press).

44 Mochari, Inc. 2015. The Startup Buzzword Almost Everyone Uses Incorrectly, Novem- ber 19, 2015.

45 H. Chesbrough. 2003. Open Innovation; The New Imperative for Creating and Profit- ing from Technology (Boston, MA: Harvard Business School Press).

46 T. Cadell. 1812. The Works of Adam Smith: The Nature and Causes of the Wealth of Nations (London, UK: Cadell & Davies).

47 C. Argyris and D.A. Schön. 1974. Theory in Practice (San Francisco, CA: Jossey-Bass).

48 H. Mintzberg. 2017. https://mintzberg.org/blog/half-truths-management, (March 22, 2017).

49 H. Mintzberg. 2010. Developing Naturally: From Management to Organization to Society to Selves (Thousand Oaks, CA: Sage).

50 K.E. Weick. 1995. Sensemaking in Organizations (Thousand Oaks, CA: Sage Publications).

51 J.M. Kamensky. 2011. Managing the Complicated vs. the Complex, IBM The Busi- ness of Government, Fall/Winter 2011, pp. 66-70.

52 Kleijn and Rorink. 2005. Verandermanagement : een plan van aanpak voor integrale organisatieverandering en innovatie (Change Management - a plan of approach for inte- grated organisational change and innovation) (London, UK: Pearson Education).

53 M.E. Porter. May 1979. "How Competitive Forces Shape Strategy," Harvard Busi- ness Review 59, no. 2, pp. 137-45.

54 G. Hamel and C.K. Prahalad. September 1994. Competing for the Future, Harvard Business Review, July-August 1994, adapted from the book Competing for the Future (Cambridge, MA: Harvard Business School Press).

55 B.J. Pine and J.H. Gilmore. 1999. The Experience Economy (Boston, MA: Harvard Business School Press).

56 K.N. Lemon and P.C. Verhoef. November 2016. "Understanding Customer Expe- rience Throughout the Customer Journey," Journal of Marketing: AMA/MSI Special Issue 80, pp. 69-96.

57 C. Madsbjerg. 2017. Sensemaking: What Makes Human Intelligence Essential in the Age of the Algorithm (Boston, MA: Little Brown Book Group).

58 K. Krippendorff. 1989. "On the Essential Contexts of Artefacts or on the Proposi- tion that 'Design is Making Sense (Of Things)," Design Issues 5, no. 2, pp. 9-39.

59 E.H. Schein. 2004. Organizational Culture and Leadership (San Francisco, CA: Jossey-Bass Publishing).

CHAPTER.4 전략적 디자인 경영

60 PwC. 2017. 20th CEO Survey: 20 Years Inside the Mind of the CEO... What's Next? (London, UK: PwC), p. 12.

61 J. von Thienen, C. Noweski, C. Meinel, and I. Rauth (eds.). 2011. The Co-evolution of Theory and Practice in Design Thinking - or - 'Mind the Oddness Trap!' in 'Design Thinking: Understand - Improve - Apply' (Heidelberg: Springer-Verlag).

62 I. Stigliani. 2017. "Design Thinking - The Skill Every MBA Student Needs," Finan- cial Times, June 22, 2017.

63 K. Thoring and R. Müller. 2011. Understanding Design Thinking: A Process Model Based on Method Engineering [International Conference on Engineering and Product Design Education]. London, UK; September 8-9, 2011.

64 R. Buchanan. October 1990. Wicked problems in design thinking. Paper presented at 'Colloque Recherches sur le Design: Incitations, Implications, Interactions', Vol. VIII, no. 2, Spring 1992.

65 R.L. Martin. 2009. The Design of Business: Why Design Thinking is the Next Competi- tive Advantage (Boston, MA: Harvard Business Press).

66 B. Moggridge. 2008. It's all about Design Thinking - Inform 3-2008 (Copenhagen: Danish Designers).

67 J. Liedtka and T. Ogilvie. 2011. Designing for Growth (New York, NY: Columbia Business School Publishing).

68 C. Dweck. 2006. Mindset: Changing the Way You Think to Fulfil Your Potential (New York, NY: Random House).

69 R. Buchanan. October 1990. Wicked problems in design thinking. Paper presented at 'Colloque Recherches sur le Design: Incitations, Implications, Interactions', Vol. VIII, no. 2, Spring 1992.

70 Design Council. 2018. The Design Economy 2018, The State of Design in the UK (London, UK: Design Council).

71 Danish Design Centre. 2016. Exploring Design Impact (Copenhagen: Danish Design Centre).

72 Eames. 1969. Design Process for the "What is Design", Louvre, Paris

73 B. Borja de Mozota. 2005. The complex system of creating value by Design: Using the Balanced Scorecard model to develop a system view of design management from a sub- stantial and financial perspective, The 6th European Academy of Design Conference "Design System Evolution", University of the Arts, Bremen, Germany, March 29-31.

74 G. Cooper. April 1999. "From Experience: The Invisible Success Factors in

Product Innovation," Journal of Product Innovation Management 16, no. 2, pp. 115-33.

75 H.A. Simon. 1988. "The Science of Design: Creating the Artificial," Designing the Immaterial Society 4, no. 1/2, pp. 67-82.

76 D. Schön. 1983. The Reflective Practitioner: How Professionals Think in Action (New York, NY: Basic Books).

77 W. Visser. 2007. "Designing as Construction of Representations: A Dynamic View- point in Cognitive Design Research," Human-Computer Interaction 21, no. 1, pp. 103-52.

78 D.A. Norman. 2016. The Future of Design: When You Come to a Fork in the Road, Take It (jnd.org).

79 G. Hamel. 2000. Leading the Revolution (Boston, MA: Harvard Business School Press).

80 OECD. 2005. Oslo Manual: Guidelines for Collecting and Interpreting Innovation Data (Paris, France: OECD).

81 G. Satell. 2017. Mapping Innovation: A Playbook for Navigating a Disruptive Age (New York, NY: McGraw Hill).

82 Rosenfeld, Regional Technology Strategies, Inc. 2006.

83 R.W. Veryzer and B. Borja de Mozota. 2005. "The Impact of User-Oriented De- sign on New Product Development: An Examination of Fundamental Relationships," Journal of Product Innovation Management 22, pp. 128-43.

84 P.R. Magnusson, J. Matthing, and P. Kristensson. November 2003. "Managing User Involvement in Service Innovation Experiments With Innovating End Users," Journal of Service Research, 6, no. 2, pp. 111-24.

85 W.C. Kim and R. Mauborgne. 2005. Blue Ocean Strategy: How to Create Uncontested Market Space and Make Competition Irrelevant (Boston, MA: Harvard Business School Press).

86 W.C. Kim and R. Mauborgne. 2017. Blue Ocean Shift Beyond Competing: Proven Steps to Inspire Confidence and Seize New Growth (New York: Hachette Books).

87 Forbes Magazine. 26 September 2017. W. Chan Kim And Renée Mauborgne: How to Shift from A Red to a Blue Ocean.

88 C. Christensen. 1997. The Innovator's Dilemma: When New Technologies Cause Great Firms to Fail (Boston, MA: Harvard Business Review Press).

89 P.F. Nunes and J. Bellin. 2015. Thriving on Disruption (Dublin: Accenture Outlook).

90 H. Chesbrough. 2003. Open Innovation; The New Imperative for Creating and Profit- ing from Technology (Boston, MA: Harvard Business School Press).

91　O.T. Plasencia, Y. Lu, S.E. Baha, P. Lehto, and T. Hivikoski. 2011. Designers initi- ating open innovation with multistakeholder through co-reflection sessions. Proceedings from 'Diversity and Unity' - IASDR2011 - the 4th World Conference on Design Research, Delft.

92　J. Stewart and P. Rogers. 2012. Developing People and Organisations (London, UK: Kogan Page).

93　Deloitte Development LCC. 2016. Global Human Capital Trends 2016: The New Organization: Different by Design (New York, NY: Deloitte Development LCC).

94　M. Argyris and D. Schön. 1974. Theory in Practice (San Francisco, CA: Jossey-Bass).

95　I. Nonaka and H. Takeuchi. 1995. The Knowledge-Creating Company: How Japanese Companies Create the Dynamics of Innovation (Oxford: Oxford University Press).

96　H. Mintzberg. 2010. Developing Naturally: From Management to Organization to Society to Selves.

97　A. Davies, D. Fidler and D. Gorbis. 2011. Future Works Skills 2020 (Palo Alto, CA: Institute for the Future, University of Phoenix Research Institute).

98　C. Madsbjerg. 2017. Sensemaking; What Makes Human Intelligence Essential in the Age of the Algorithm (London: Little Brown Book Group).

99　K.E. Weick. 1995. Sensemaking in Organizations (New York, NY: Sage Publications).

100　PwC. 2017. 20th CEO Survey: 20 years inside the mind of the CEO... What's next? (London, UK: PwC), p. 13.

101　J. Peppard and J. Ward. 2016. The Strategic Management of Information Systems: Building a Digital Strategy (New York, NY: Wiley).

102　A.C. Rodrigues, J. Cubista and R. Simonsen. 2014. Pototyping our Future (Karlsk- rona, Sweden: Blekinge Institute of Technology).

103　L. Torjman. 2012. Labs: Designing the Future (Toronto, ON, Canada: MaRS Dis- covery District).

104　Capgemini Consulting & Altimeter. 2015. The Innovation Game: Why and How Businesses Are Investing in Innovation Centers (San Francisco, CA: Capgemini Consult- ing & Altimeter).

105　Capgemini Consulting. 2016. Insights into the German Landscape of Corporate In- novation Centers (San Francisco, CA: Capgemini Consulting & Altimeter).

106　R. Verganti. 2009. Design-Driven Innovation: Changing the Rules of Competition by Radically Innovating What Things Mean (Boston, MA: Harvard Business Press).

107 J. Kolko. 2014. Well-Designed: How to Use Empathy to Create Products People Love (Boston, MA: Harvard Business Review Press).

108 D. Tavis. 2014. "60 Ways to Understand User Needs that Aren't Focus Groups or Sur- veys." http://www.userfocus.co.uk/articles/60-ways-to-understand-user-needs.html.

109 M.E. Porter. May 1979. "How Competitive Forces Shape Strategy," Harvard Busi- ness Review 59, no. 2, pp. 137-45.

110 G. Wright and G. Cairns. 2011. Scenario Thinking (London, UK: Palgrave Macmillan).

111 R. Cooper. S. Junginger, and T. Lockwood. 2009. Design 2020 Design Industry Fu- tures (University of Salford, University of Lancaster and British Design Innovation).

112 G. Hamel and C.K. Prahalad. 1994. Competing for the Future, Harvard Business Review, July-August 1994, adapted from the book Competing for the Future, published by Harvard Business School Press in September 1994.

113 M. Gitsham. 2009. Developing the Global Leader of Tomorrow, Ashridge and EABIS.

114 E. Schein. 2013. Humble Inquiry: The Gentle Art of Asking Instead of Tellin (San Francisco, CA: Berrett-Koehler Publishers).

115 McKinsey & Company. 2016. Customer Experience: Creating Value through Trans- forming Customer Journeys (New York, NY: McKinsey & Company)

116 T. Rekilä. A Study of the Factors Influencing Customer Satisfaction and Efficiency in Contact Centers: The Combined Effect [Master Thesis]. Espoo, Finland: Aalto Univer- sity; 2013.

117 F. Lemke, H. Wilson and M. Clark. 2014. What Makes a Great Customer Experience? (Cranfield, UK: Cranfield University, School of Management).

118 J. Pine and J. Gilmore. 1999. The Experience Economy (Boston, MA: Harvard Busi- ness School Press).

119 F. Lemke, H. Wilson and M. Clark. 2014. What Makes a Great Customer Experience? (Cranfield, UK: Cranfield University, School of Management).

120 KPMG. 2011. Seven Steps to Better Customer Experience Management: Improving Customer Management to Drive Profitable Growth (Amstelveen, Netherlands: KPMG).

121 KPMG. 2011. Seven Steps to Better Customer Experience Management: Improving Customer Management to Drive Profitable Growth (Amstelveen, Netherlands: KPMG).

122 M. Stickdorn and J. Schneider. 2011. This is Service Design Thinking (Amsterdam: BIS Publishing).

123 D.C. Wahl and S. Baxter. Spring 2008. "The Designer's Role in Facilitating Sustain- able Solutions," MIT 24, no. 2.

124 B. Dixon and E. Murphy. 2016. "Educating for Appropriate Design Practice: Insights from Design Innovation," Design Management Journal 11, pp. 58-66. doi:10.1111/dmj.12027.

125 M.J. Eppler and R.A. Burkhard. 2007. "Visual Representations in Knowledge Management: Framework and Cases," Journal of Knowledge Management 11, no. 4, pp. 112-22.

126 V. Grienitz and A.M. Schmidt. 2012. "Scenario Workshops for Strategic Manage- ment with Lego Serious Play," Problems of Management in the 21st Century, 3, pp. 26-36.

127 M. Raatikainen, M. Komssi, V. dal Bianco, K. Kindstöm and J. Järvinen. 2013. Industrial Experiences of Organizing a Hackathon to Assess a Device-Centric Cloud Eco- system, Proc. 2013 Computer Software and Applications Conf., pp. 790-799.

CHAPTER.5 조직을 변화시키는 디자인 씽킹

128 M. Jelved. 2014. From inaugural speech at the Venice Biennale in 2014, where the title of the Danish pavilion was "Empowerment of Aesthetics."

129 B. Nussbaum. 2007. "CEOs Must Be Designers, Not Just Hire Them. Think Steve Jobs and iPhone," The Economist, June 28, 2007.

130 B. Nussbaum. 2011. Design Thinking Is a Failed Experiment. So, What's Next? CO.DESIGN, May 4, 2011.

131 J. Matthews and C. Wrigley. 2017. "Design and Design Thinking in Business and Management Higher Education," Journal of Learning Design 10, no. 1.

132 J. Giacomin. 2014. "What Is Human Centred Design?" Design Journal 17, no. 4, pp. 606-23.

133 R. Martin. Fall 1999. The Art of Integrative Thinking (Toronto, ON, Canada: Rotman Management).

134 R. Martin. 2009. The Design of Business - Why Design Thinking Is the Next Competi- tive Advantage (Boston, MA: Harvard Business Press).

135 www.dmi.org/?What_is_Design_Management

136 Danish Design Centre. 2015. The Design Ladder: Four Steps of Design Use (Copenhagen: Danish Design Centre).

137 J. Liedtka. 2006. If Managers Thought Like Designers; Rotman Magazine

Spring/ Summer 2006

138 J. Liedtka, A. King and K. Bennet. 2013. Solving Problems with Design Thinking: 10 Stories of What Works (Columbia: Columbia Business School Publishing).

139 U. Johansson and J. Woodilla. 2010. Collection 1, Design & Sociology - Dancing with Hierarchies (Reprint Design Journal September 2008).

140 T. Kelley. 2005. The Ten Faces of Innovation: IDEO's Strategies for Beating the Dev- il's Advocate and Driving Creativity Throughout Your Organization (New York, NY: Doubleday).

141 R. Turner. 2013. Design Leadership: Securing the Strategic Value of Design (London, UK: Gower Publishing).

142 www.dmi.org/?What_is_Design_Management

143 G.L. Koostra. 2009. The Incorporation of Design Management in Today's Business Practices: An Analysis of Design Management Practices in Europe, DME Survey 2009, Design Management Europe.

144 T. Lockwood. 2009. Design Thinking: Integrating Innovation, Customer Experience, and Brand Value (New York, NY: Allworth).

145 J. Gloppen. 2008. Perspectives on design leadership and design thinking in the service industry. International DMI Education Conference, April 14-15, 2008, ESSEC Business School, Cergy-Pointoise, France.

146 P. Kotler and G. Alexander Rath. 1984. "Design: A Powerful but Neglected Strategic Tool," Journal of Business Strategy 5, no. 2.

147 Danish Design Centre and Federation of Danish Industries. 2017. Design Delivers (Copenhagen: Danish Design Centre and Federation of Danish Industries).

148 National Agency for Enterprise and Housing. 2003. The Economic Effects of Design.

149 EU Commission. 2009. Commission Staff Working Document: Design as a Driver of User-Centred Innovation (Brussels, Belgium: EU Commission), p. 32.

150 K. Best. 2006. Design Management: Managing Design Strategy, Process and Implemen- tation (Lausanne, Switzerland: AVA Publishing).

151 D.I. Cleland. 2006. Project Management: Strategic Design and Implementation (New York, NY: McGraw-Hill), 5th ed.

152 M. Porter. 1998. "What is Strategy?" In The Strategy Reader, ed. S. Segal-Horn. New York, NY: Basic Blackwell.

153 N. Cross. 2007. Designerly Ways of Knowing (Basel, Switzerland: Birkenhauser Architecture).

154 H.A. Simon. 1969. The Sciences of the Artificial (Boston, MA: MIT Press), 3rd

Edition 1996

155 D. Schön. 1983. The Reflective Practitioner: How Professionals Think in Action (New York, NY: Basic Books).

156 W. Visser. 2006. "Designing as Construction of Representations: A Dynamic View- point in Cognitive Design Research," Human-Computer Interaction 21, no. 1.

157 W. Bennis. 1989. Extracted from and Condensed by the Authors: On Becoming a Leader (New York, NY: Addison Wesley).

158 R.S. Kaplan and D.P. Norton. 1996. The Balanced Scorecard: Translating Strategy into Action (Boston, MA: Harvard Business Press).

159 J. Liedtka. 2017. Beyond better solutions: Design thinking as a social technology. Conference Proceedings of the Design Management Academy Research Perspectives on Cre- ative Intersections, Hong Kong.

160 R. Buchanan. 2015. "Worlds in the Making: Design, Management, and the Reform of Organizational Culture," She Ji: The Journal of Design, Economics, and Innovation 1, no. 1, pp. 5-21.

161 J. Boardman and B. Sauser. 2013. Systemic Thinking: Building Maps for Worlds of Systems (Hoboken, NJ: Wiley)

162 C. Acklin, L. Cruickshank and M. Evans. 2013. Challenges of introducing new de- sign and design management knowledge into the innovation activities of SMEs with little or no prior design experience. Proceedings from 10th European Academy of Design Conference - 'Crafting the Future', April 17-19, 2013. Gothenburg.

163 B. Borja de Mozota. 2003. Design Management: Using Design to Build Brand Value and Corporate Innovation (Sacramento, CA: DMI/Allworth).

164 G. Boyle. 2003. Design Project Management (London, UK: Ashgate).

165 T. Brown. June 2008. Design Thinking (Boston, MA: Harvard Business Review).

166 R. Martin. 2009. The Design of Business: Why Design Thinking is the Next Competitive Advantage (Boston, MA: Harvard Business Press).

167 R. Cooper, S. Junginger and T. Lockwood. October 2009. "Design Thinking and Design Management: A Research and Practice Perspective," DMI Review 20, no. 2.

168 B. Borja de Mozota. 2002 - reprint in 2006. "The Four Powers of Design - A Value Model in Design Management," Design Management Review 17, no. 2.

169 R. Cooper, S. Junginger and T. Lockwood. October 2009. "Design Thinking and Design Management: A Research and Practice Perspective," DMI Review, 20, no. 2.

170 K.J. Klein and J.S. Sorra. October 1996. "The Challenge of Innovation Implementa- tion," The Academy of Management Review 21, no. 4, pp. 1055-1080.

171 T. Seymour and S. Hussein. 2014. "The History of Project Management," Interna- tional Journal of Management & Information Systems 18, no. 4.

172 Montréal Design Declaration - Press release issued on November 9, 2017 at the first World Design Summit in Montréal.

173 United Nations. 2015. Transforming Our World: the 2030 Agenda for Sustainable De- velopment, Resolution 70/1 adopted by the General Assembly on September 25, 2015.

174 R. Turner, Y. Weisbarth, K. Ekuan, G. Zaccai, P. Picaud, and P. Haythornthwaite. Spring 2005. "Insights on Innovation," Design Management Review 16, no. 2, pp. 16-22.

175 F. Galindo-Rueda and V. Millot. 2015. Measuring Design and its Role in Innovation, OECD Science, Technology and Industry Working Papers, 2015/01, OECD Publishing.

176 M. Candi. 2005. Design as an Element of Innovation: Evaluating Design Emphasis and Focus in New Technology Firms (Reykjavik, Iceland: School of Business, University of Reykjavik).

177 J. Thackara. 2005. In the Bubble: Designing in a Complex World (Cambridge, MA: MIT Press).

178 Y. Koo and R. Cooper. 2011. "Managing Corporate Social Responsibility through Design," DMI Review 22, no. 1.

179 W. Visser. 2006. The Cognitive Artifacts of Designing (New York, NY: Routledge).

180 B. Borja de Mozota. 2011. Handbook of Design Management Research, Chapter 18: Design Strategic Value Revisited, pp. 278-93.

181 B. Borja de Mozota and B. Y. Kim. 2009. "From Design as Fit to Design as Re- source," DMI Review 20/2, pp. 66-76.

182 FROG. 2017. The Business Value of Design (San Francisco, CA: FROG Insights).

183 J. Barney. 1991. "Firm Resources and Sustained Competitive Advantage," Journal of Management 17, no. 1, pp. 99-120.

184 C. Bason. 2017. Leading Public Design: How Managers Engage with Design to Trans- form Public Governance (Copenhagen: Copenhagen Business School).

185 J.C. Diehl and H.H.C.M. Christiaans. Globalization and cross-cultural product

design. Proceedings from International Design Conference - Design, May 15-18, 2006; Dubrovnik, Croatia.

186 C. Madsbjerg. 2017. Sensemaking; What Makes Human Intelligence Essential in the Age of the Algorithm (New York, NY: Little Brown Book Group).

187 J. Maeda. 2006. The Laws of Simplicity (Boston, MA: MIT Press).

188 C. Heath and D. Heath. 2010. Switch: How to Change Things When Change is Hard (New York, NY: Thorndike Press).

189 R.H. Thaler and C.R. Sunstein. 2008. Nudge - Improving Decisions about Health, Wealth and Happiness (London, UK: Penguin).

190 Service Design Network/Netherlands Enterprise Agency. 2016. Service Design Im- pact Report: Public Sector, Cologne, Germany.

191 F. Capra. 1996. The Web of Life: A New Synthesis of Mind and Matter (London, UK: Flamingo).

192 R.D. Arnold. 2015. A Definition of Systems Thinking: A Systems Approach, 2015 Conference on Systems Engineering Research.

193 P. Beirne. 2014. Wicked Design 101: Teaching to the complexity of our times, Relating Systems Thinking and Design 2014 working paper.

194 A. Fernández-Mesa, J. Alegre-Vidal, R. Chiva-Gómez and A. Gutiérrez-Gracia. 2012. Design Management Capability: Its Mediating Role between Organizational Learning Capability and Innovation Performance in SMEs.

195 J. Zhuo. 2019. The Making of a Manager (New York, NY: Portfolio/Penguin).

196 D.C. Wahl. 2016. Designing Regenerative Cultures (London, UK: Triarchy Press).

197 B. Lawson. 2005. How Designers Think: The Design Process Demystified (London, UK: Elsevier Architectural Press).

198 K. Michlewski. 2015. Design Attitude (London, UK: Gower).

199 B. Borja de Mozota. 2003. Design Management - Using Design to Build Brand Value and Corporate Innovation (Sacramento, CA: DMI/Allworth).

200 H.M.A. Fraser. 2019. Design Works: A Guide to Creating and Sustaining Value through Business Design (Toronto, ON, Canada: Rotman).

201 J. Yee, E. Jefferies and K. Michlewski. 2017. Transformations: 7 Roles to Drive Change by Design (Amsterdam: BIS Publishers).

202 L. Kimbell. 2009. Beyond Design Thinking: Design-as-Practice and Designs-in-Prac- tice. Paper presented at the CRESC Conference, September 2009, Manchester, UK.

203 A. Ignatius. September 2015. Design as Strategy (Boston, MA: Harvard Business Review).

204 T. Brown. 2009. Change by Design: How Design Thinking Transforms

Organizations and Inspires Innovation (New York, NY: Harper Collins).

205 Pollen Trend Consulting. 2017. Twitter Conversation Analysis on Design Manage- ment Hashtags 10.2.2017-10.3.2017 showed the occurrence of "Design Thinking" 10416 times, while "Design Management" occurred 91 times during the same period.

206 A. Papadopoulos. 2012. Design Thinking - Factors Influencing the Current and Future Adoption of Design Thinking within Design-Thinking-Experienced Companies [Master Thesis], Copenhagen: Copenhagen Business School.

207 N. Tromp and P. Hekkert. 2018. Designing for Society: Products and Services for a Better World (London, UK: Bloomsbury).

208 T. Edwards (ed.). 2016. "Service Design," The Bloomsbury Encyclopedia of Design 3, p. 213.

CHAPTER.7 디자인 경영의 미래

209 A. Polaine, L. LØvlie and B. Reeson. 2013. Service Design: From Insight to Inspiration (New York, NY: Rosenfeld Media).

210 J. Gloppen. Service Design Leadership [DeThinkingService - ReThinkingDesign, First Nordic Conference on Service Design and Service Innovation]. Oslo; November 24th-26th, 2009.

211 K.W. Edman. Service Design: A Conceptualization of an Emerging Practice [Thesis for the degree of Licentiate of Philosophy in Design, Faculty of Fine, Applied and Performing Arts]. Gothenburg, Sweden: University of Gothenburg; 2011.

212 www.ikea.com

213 J. Trischler, S. Pervan, S.J. Kelly and D.R. Scott. 2018. "The Value of Codesign: The Effect of Customer Involvement in Service Design Teams," Journal of Service Research 21, no. 1, pp. 75-100.

214 A. Valtonen. 2005. Six Decades and Six Different Roles for the Industrial Designer [Nordes Conference in the Making]. Copenhagen; May 30-31, 2005.

215 J. Liedtka, R. Salzman and D. Azer. 2017. Design Thinking for the Greater Good In- novation in the Social Sector (Columbia: Columbia Business School Publishing).

216 L. Svengren Holm, M. Koria, B. Jevnaker and A. Rieple. 2017. Introduction: Design creating value at intersections. Proceedings from Design Management Academy Conference, pp. 157-60, Hong Kong.

217 P. GrØnbech and S. Valade-Amland (ed.). 2010. "Manifesto." In The Role of Design in the 21st Century. Copenhagen: Danish Designers.

218 World Economic Forum 2007-2017, Global Risks Reports (Agglomeration of Top 5 Global Risks in terms of Likelihood/Impact).

219 J. Nelson and B. Jenkins. 2016. Tackling Global Challenges. Lessons in System Leader- ship from the World Economic Forum's New Vision for Agriculture Initiative, CSR Initia- tive at the Harvard Kennedy School.

220 M. Giudice and C. Ireland. 2013. The rise of the DEO Leadership by Design (San Francisco, CA: New Riders Publishing, Pearson).

221 M. Neumeier. 2013. Meta Skills; Five Talents for the Robotic Age (San Francisco, CA: New Rider, Pearson).

222 W. Churchman. December 1967. "Wicked Problem," Management Science 14, no. 4.

223 R. Buchanan. October 1990. Wicked Problems in Design Thinking. Paper presented at 'Colloque Recherches sur le Design: Incitations, Implications, Interactions', Vol. VIII, no. 2, Spring 1992.

224 PwC. 2017. 20th CEO Survey: 20 Years Inside the Mind of the CEO... What's Next? (London, UK: PwC), p. 12.

디자인, 경영을 만나다
잘나가는 기업을 만드는 디자인 경영 전략

초판 발행일 | 2021년 10월 8일
펴낸곳 | 유엑스리뷰
발행인 | 현호영
지은이 | 브리짓 보르자 드 모조타, 슈타이너 발라드 앰란드
옮긴이 | 염지선
편　집 | 최진희
디자인 | 장은영
교　정 | 이정원
주　소 | 서울시 마포구 월드컵로 1길 14, 딜라이트스퀘어 114호
이메일 | uxreviewkorea@gmail.com
팩　스 | 070.8224.4322

ISBN 979-11-88314-94-2

Design: A Buisness Case
Thinking, Leading, and Managing by Design
by Brigitte Borja de Mozota and Steinar Valade-Amland

유엑스리뷰는 가치 있는 지식과 경험을 많은 사람과 공유하고자
하는 전문가 여러분의 원고 투고를 기다리고 있습니다. 책 출간을
원하는 아이디어와 자료가 있으신 분은 아래 이메일로 개요와 취지,
연락처 등을 보내주세요.
✉ uxreviewkorea@gmail.com